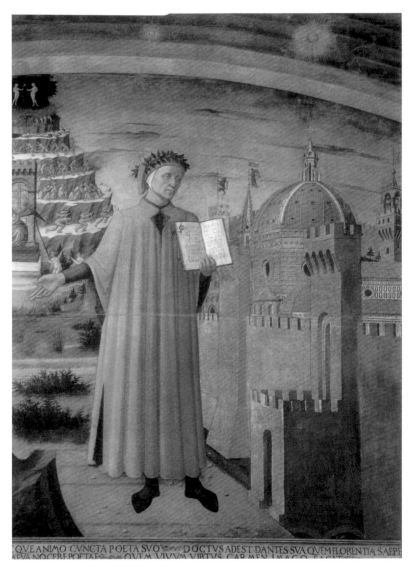

但丁立於百花聖母大教堂前,朗讀《神曲》。

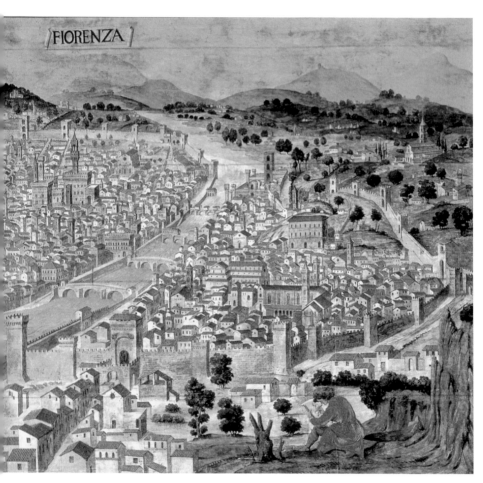

FIORENZA

佛羅倫斯於十五世紀時的一景。

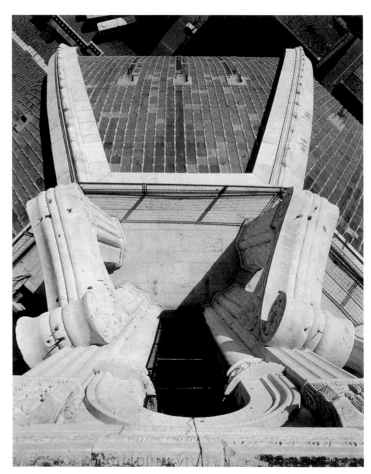

從燈籠亭上所見的扶壁與拱肋。

鐘樓與大教堂一景。

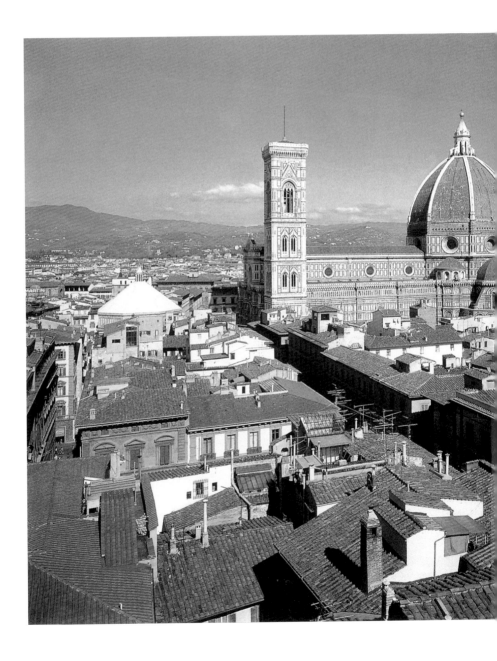

內外雙殼之間的氣室，右邊底部可見人字形砌磚。

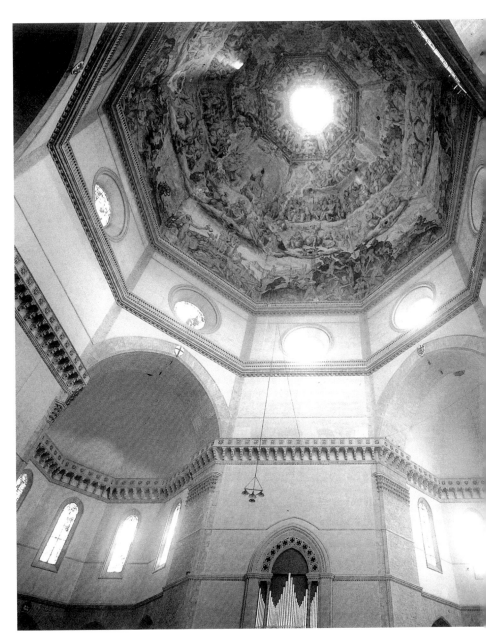

圓頂內部與瓦薩里的壁畫。

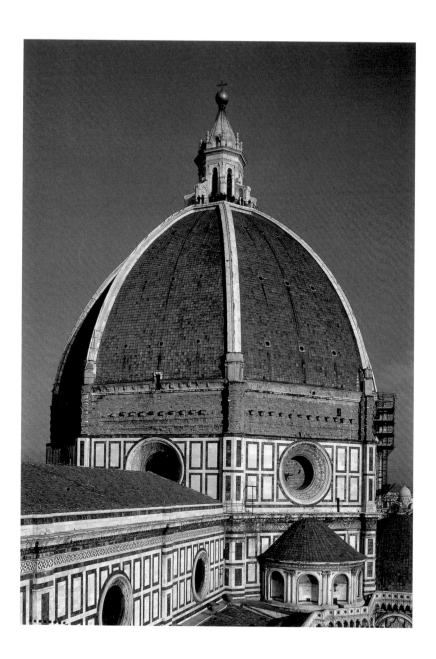

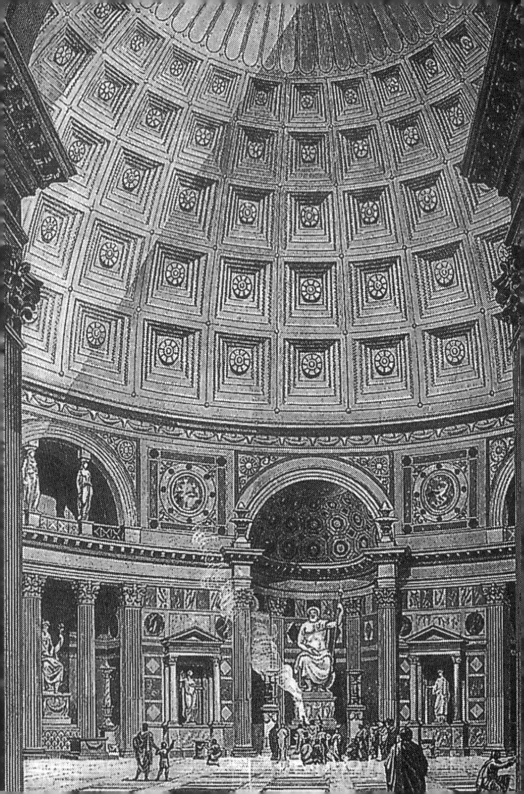

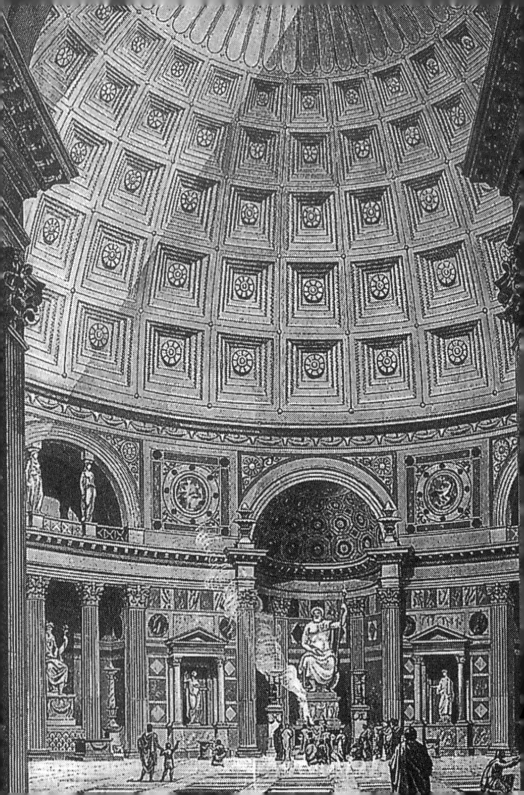

百年無法竣工的百花聖母大教堂穹頂，
如何成為翻轉建築史的天才之作？

圓頂的故事

BRUNELLESCHI'S
DOME

The Story of the Great Cathedral in Florence

中文版序
文藝復興建築的開山祖師

布魯內列斯基在西洋建築史上是一位關鍵性的人物。我在成大讀建築的一九五〇年代，在課堂上並沒有聽過這個名字，畢業後由於受命教建築史，為了準備功課，才知道此君為文藝復興建築的開山祖師。他的貢獻就是完成了百花聖母大教堂的圓頂。由於外國書上都提到這座教堂的圓頂的故事，布氏似乎是在諸名家都束手無策的情形下，得到此一委託的重任，所以引起我相當的興趣。坦白說，由於建築史著作中語焉不詳，我除了知道此一圓頂特別大，構造方法開後世圓頂的先河之外，對布氏並沒有深切的認識。

布氏在文藝復興建築史上的地位，並不只是大教堂的圓頂。事實上，早年的建築史著作把這座大教堂看成後期哥德建築，因為它始建於十三世紀末，布氏到十五世紀才為它建造了圓頂，在外觀上仍帶有中世紀尖拱建築的味道。因為在技術上特別困難，建築的規模又特別大，此君在當時乃以此為主要工作，可是他仍舊抽空完成了兩座相當重要的建築，其一是棄兒收容

院，始建於一四一九年，另一是聖靈大教堂，始建於一四三五年，這些都是為文藝復興風格開先河的作品。布氏在羅馬潛心學習古典時代的建築，成熟地使用在當時的建築上，完成了時代的任務，建立了新的建築美學，並且因此把建築家自匠人的身份提升到藝術家的地位，使後來的米開朗基羅輕鬆地把建築藝術推到高潮，為世人所景仰。

很高興讀到吳光亞女士譯出的這本書。作者詳細地描述了布魯內列斯基完成百花聖母大教堂圓頂的故事，使我們了解十五世紀的世界中最文明的城市，如何進行著最艱困的建築活動。其社會的背景，人事的糾葛，工程管理的制度都刻畫歷歷，就像回到了建築師這一行業萌芽的那個時代，尤其重要的是生動地再現了這位個性堅定的曠世奇才的一生。

本書中所介紹布氏那工程師與發明家的才能最使我感到興趣，使我覺悟在今天建築家心目中視為當然的工程技術，在過去卻是建築家的主要任務。因此每一座大型的建築都是對建築家的挑戰；在沒有靜力學又沒有材料力學的時代，建築家必須是天生的工程師，其後才是藝術家。建造像大教堂圓頂這樣的建築，所需要的結構才能與遇事膽識，不是常人所辦得到的。布氏所建的圓頂在規模上是空前絕後的，在技術上捨棄鷹架是完全創新的，身上所擔的不只是一座教堂的成敗，還有工人的身家性命。要多大的信心才能在百公尺的高空指揮若定？今天有這樣的建築師嗎？

在我年輕的時候曾去過佛羅倫斯三次，每次都拜訪布氏的重要建築。記得第一次拜訪這座

「建築界的麥加」，就跑到亞諾河南的山頭上遙望全市。這裡是西洋建築史上著名的建築作品最密集的地方。在一片紅色屋頂的上面，大教堂的圓頂傲然的矗立著，以蔚藍的托斯卡尼的天空為背景，看上去不像是一座教堂的圓頂，倒像是佛羅倫斯城全城的圓頂。可是我哪裡知道布氏建築時的辛酸？古代偉大的建築師能在青史上留名是有道理的。

也許我在過去太專注於布氏在建築美學上的貢獻，才忽略了他在工程技術的發明，後來我講授西洋建築史也沒有強調此一重要的史實。讀了這本書，不但可以更清楚的了解歷史，更可以認識偉大建築的本質。今天的建築師太重視外觀了，不免忘記建築作為時代精神表徵的角色。這是一本值得建築界人士細讀的著作。

漢寶德（1934-2014）　台灣知名建築教育學者，也是台灣現代建築思想的啟蒙者。曾任國立台南藝術學院籌備主任及校長、國家文化藝術基金會董事長、中華民國博物館學會理事長、世界宗教博物館館長、文建會委員、台北市文化局顧問等。

圓頂的故事

目次

編輯弁言

為了閱讀的便利，本書主角布魯內列斯基的全名，通常會以「布魯內」表示，請讀者詳察。

致謝

感謝協助本書研究與寫作的每一人。我要感激瑪卡丹女士為我解讀手稿，並與我分享關於佛羅倫斯淵博的知識；感謝宗茲爵士提供結構工程方面的專門知識，以及對布魯內列斯基科技成就方面巨細靡遺的了解。其他人也解讀了手稿，並提供了寶貴的建議：艾斯奎、章克斯、阿森菡、瑞嘉、以及拉梅贊尼。十分感激琶比和舍妹莫琳提供翻譯上的協助。同時也謝謝莫琳追蹤到一些我自己無法到手的重要期刊文章。查莉斯為內文製作圖解，而德菲和梅比為我的疑問提供相關資料。在這段研究過程當中，承蒙大英圖書館、包德連圖書館、倫敦圖書館以及牛津大學工程科學圖書館工作人員多次的協助。

我也要謝謝卡特和卡紮雷兩位編輯，他們讓我免於表達錯誤和寫作風格不當的詬病。我的經紀人辛克雷斯帝文森對本計畫堅定不移的支持，在每一階段都極其重要。德文編輯畢投的支持，也同樣地使本書得以持續進行。最後，我必須在此將本書獻給艾斯奎和瑞嘉兩位，並表示謝意。我永遠都感激他們在倫敦的熱誠招待以及在佛羅倫斯的陪伴，但他們恆常的友誼更讓我銘感五內。

圖片目次

本書作者及出版社感激各界許可書中插圖的複製，以及查莉斯和巴提斯底所繪製的圖解。

第一章 更美且更尊榮的神殿

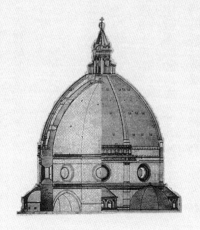

西元一四一八年八月十九日這一天，佛羅倫斯公布了一項競圖。當時，這座城市新建的天主教堂——壯麗的百花聖母大教堂，施工時間已逾一世紀：

凡有意為大教堂工程處負責的圓頂製作模型者，或為之設計拱頂結構者——包括土石內部的支撐骨架、鷹架，或其他任何與該穹頂或拱頂峻工有關的起重設備等，必須於九月底前完成。模型若獲採用，可得酬金弗羅林金幣二百枚。

兩百枚弗羅林不是個小數目，比一名技巧純熟的工匠兩年所得還高。因此，這項競圖吸引了托斯卡尼各地木匠、石匠和家具工匠的注意力。他們有六週的時間來製作模型、畫設計圖，或單就大教堂圓頂的建造方式提出建議，以解決各式各樣的難題，包括：如何建造一個臨時木造支架網，以便使圓頂的石材保持定位，或是如何將那些重達數噸的砂岩與大理石塊運至圓頂頂端。大教堂工程處向每位有意參與的角逐者保證：所有競爭者的努力成果，均將得到一次「友善且公正的聽證機會」。

在佛羅倫斯市中心恣意擴張的大教堂工地上，則早就出現許多其他行業技工，諸如運貨馬車伕、泥水匠、鎚鉛工，甚至廚子與在午餐時間賣酒給工人的小販。大教堂周邊的廣場上，處處可見有人以馬車搬運一袋袋的沙子和石灰；還有那座木造鷹架及平台，像邋遢大鳥窩似的突

出附近一帶屋頂，也不斷有人在上頭攀爬。附近一座用來修理工具的冶煉爐，頻頻向天際噴出黑煙，空中更是從早到晚迴響著鐵匠的打鐵聲、轆轆的牛車聲，以及工作口令的吆喝聲。

一四○○年代初期的佛羅倫斯，仍然保有鄉村的光景，城內還得到麥田、果園與葡萄園，也看得到咩咩叫的綿羊群，讓人從街道上驅趕到聖喬凡尼洗禮堂附近的市場。但這座城市也擁有與倫敦大約相當的五萬人口；新建的大教堂，正是為了反映這個強盛商業大城的重要性。當時的佛羅倫斯，已是歐洲極繁榮的都市之一，財富主要來自謙恭派僧侶於一二三九年抵達此地後不久，所創立的羊毛工業。全世界最上等的羊毛，由倫敦近郊科茲窩一帶的修道院成捆運來，在亞諾河中漂洗後，先經過梳理再紡成紗線，並於木造織布機上織成布料，最後再染上美麗的顏色：朱紅色出自紅海海岸採集的硃砂，鮮黃色染料則提煉自聖吉彌納諾小鎮附近的番紅花。全歐洲最昂貴、最受歡迎的布料於此誕生。

這樣的繁榮景況，使得佛羅倫斯於一三○○年代，經歷了一波大興土木風潮，且為古羅馬時代以來首見。城內開闢了一座又一座金棕色砂岩採石場，亞諾河每次漲潮便可撈取並過濾出的砂石，則被用來製作灰泥，而從河床採收來的礫石，也用來填砌市內如雨後春筍般林立的新建築牆壁，包括教堂、修道院、私人豪宅等，以及一些不朽的偉大建築──比如用以防禦外敵侵略的城牆。這道高約六公尺、周邊綿延八公里、且直到一三四○年才完成的防禦工事，建構時間長達五十年以上。當時，氣勢宏偉的市政廳維奇歐宮也已建造完成，擁有一座超過九十一

公尺的鐘塔。城內另外一座壯觀的塔樓，則是百花聖母大教堂的鐘樓，約高八十五公尺，有淺浮雕裝飾，外殼則鋪多色大理石。這座由畫家喬托設計的建築物，歷經二十多年的工程後，才於一三五九年完成。

然而到了一四一八年，百花聖母大教堂——這個儼然是佛羅倫斯最堂皇的建築計畫，卻依然尚未完成。它是為了取代古老破敗的聖瑞帕拉塔教堂而建的，預計將成為基督教世界中規模最大的教堂之一。成片的森林受到徵收，以便提供此工程所需的木材，而巨大的大理石板，則由船隊沿著亞諾河運來。打從一開始，除了宗教信念之外，此地市民也因這項工程而感到自豪：佛羅倫斯自治體早有規定，這座大教堂必須儘可能以最華麗、最壯觀的方式興建，一旦完成之後，它將成為「更美且更尊榮的神殿，使托斯卡尼其他教堂都相形失色」。但建築者面臨重大障礙，卻是不爭的事實。隨著大教堂預定完工日期的逼近，這項任務也愈形艱鉅。

如何進行下去，其實應該是再清楚不過了。過去五十年來，這座未能完工的大教堂南面走廊裡，一直放置著一個約九公尺長的比例模型——說穿了，就是某個藝術家心目中大教堂完工後應有的面貌。問題在於：這模型包括了一個巨大的圓頂。此圓頂規模之大，完成之後將是有史以來最高、也最寬的拱頂。但過去五十年來，佛羅倫斯或甚至全義大利境內，沒有人知道該如何建造這座圓頂，則是顯而易見的事實。尚未動工的百花聖母大教堂圓頂，成了當代最具挑戰性的建築難題。許多專家認為，建造這座圓頂簡直是不可能的絕技。即便是該圓頂的原始設

計人，也無法就如何完成此一計畫，提出可行的建議。他們只是懷抱一種感人肺腑的信念⋯⋯上帝有一天或許會提供解決之道，他們也總有一天會找到學識經驗更淵博的建築師來負責。

新大教堂的基石，於一二九六年奠定。設計師兼原建築師是一位名為坎比歐的石匠師傅，他同時也是維奇歐宮與佛羅倫斯大規模新興防禦工事的建造者。雖然坎比歐在動工後不久即逝世，但有其他的石匠承襲其志向前推進，並在接下來的數十年內，為了興建這座新建築，夷平了大半的佛羅倫斯。聖瑞帕拉塔和另一座古老的聖米雪維斯多明尼教堂均遭到拆除，周圍地區的居民則被迫遷離。然而，活人並非唯一遭到驅離的對象。為了在教堂前開闢廣場，那些作古已久、原本埋在聖喬凡尼洗禮堂四周的佛羅倫斯人骨骸，由於墓地距離工地西緣只有數步之遙，因而遭到掘出的命運。一三三九年間，施工者降低了大教堂南邊的阿達瑪利道（今稱卡爾查依歐利大道）路面高度，以便讓人從那個方向走來時，益發感覺大教堂的高大雄偉。

然而，當百花聖母大教堂在穩定擴建時，佛羅倫斯卻日漸縮小。一三四七年秋天，熱納亞人的艦隊返回義大利，除了帶回印度香料之外，還帶來了亞洲黑鼠，也就是黑死病的帶原者。佛羅倫斯有五分之四的人口，於接下來的十二個月之內陸續死去；整個城市人口遽減的速度之快，使他們必須自韃靼和索卡西亞進口奴隸，以應付勞工短缺問題。因此，直到一三五五年，除了正面和中殿的牆垣之外，整個大教堂根本不存在。教堂內部任憑風吹日曬，與廢墟無異，而尚未動工的教堂東隅基礎則因曝曬多時，使得大教堂東邊的街道有了「基礎沿線」的別名。

但在接下來的十年內，隨著這座城市逐漸恢復正常，大教堂的工程也得以加速進行。到了一三六六年，中殿已蓋上了拱頂，應該涵括大圓頂的教堂東隅，也已做好規畫的準備。坎比歐無疑曾有為教堂加上圓頂的構想，但他的原始設計已不知所蹤：十四世紀裡的某一天，他為大教堂所製作的模型，因承受不住自身的重量而崩塌（這是一個惡兆），旋即失落或遭到拆除。

但在一九七○年代出土的文物中，後人發掘出一座跨度應有六十二「臂長」、亦即約三十六公尺的圓頂基座（一「臂長」約為五十八公分，與人手臂的長度相仿，故名）[1]。這樣的直徑，可使百花聖母大教堂的穹頂，比全世界最壯觀的教堂──查士丁尼一世於九百年前所興建的君士坦丁堡聖索菲雅教堂的圓頂，還要多出三‧六公尺左右。

打從一三三○年代起，建造大教堂及提供經費的責任，便掌握在佛羅倫斯規模最大、最富有，也最具影響力的團體──羊毛商人公會的手中，而他們正是大教堂工程處的管理人。經營工程處的眾多執事當中，沒有人具備任何興建教堂的基本概念。他們在行的是羊毛，而非建築，因此決定指派一名懂得這門技藝的總建築師，由他來創作大教堂的模型與設計，並負責與執行工程的石匠及其他匠師打交道。一三六六年間，工程規畫正值關鍵之際，百花聖母大教堂的總建築師是喬凡尼。應工程處的要求，他開始建造大教堂圓頂的模型。但眾執事也委託另一群由石匠師傅磊里率領的藝術家，製作另一具模型[2]。百花聖母大教堂的命運，從此步入一場激變。

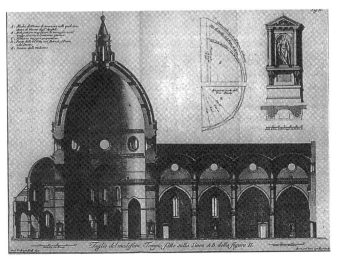

百花聖母大教堂剖視圖，奈利繪製。

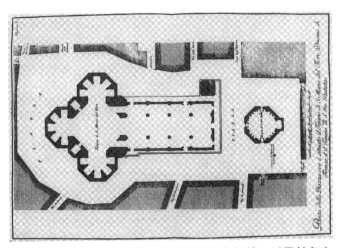

大教堂平面圖，顯示環繞八角廳的三個主教壇，以及其各自
所屬小禮拜堂。

建築師之間的競爭，是項古老而可敬的習俗。最遲從西元前四四八年開始，當雅典政務會為了在衛城興建戰爭紀念碑，而舉辦一場公開競圖時，客戶便一直驅使著建築師相互競爭以贏得委任。在這種情況下，建築師以模型來說服客戶或評審小組其設計的好處，是很常見的做法。這些以木料、石材、磚塊，甚至黏土或蠟製成的模型，比起畫在羊皮紙上的平面圖，更能讓客戶輕易想像成品的尺寸和裝飾。這些模型的體積通常很大，建造得也相當仔細；有些模型的尺寸之大，甚至能容納客戶走進其中，審視內部的裝潢。以位於波隆納的聖佩多尼歐教堂為例，它的模型製作於一三九〇年，以磚與灰泥為材，足足有將近十八公尺長，比大部分的房舍還要大上許多。

喬凡尼開始著手製作的模型，風格相當傳統。他規畫出一座典型的哥德式建築物，有薄薄的牆壁與高大的窗戶；為了使它能夠支撐圓頂的重量，而在外緣加上扶壁，與前一世紀許多法國教堂的裝飾方式類似。扶壁是哥德式建築的主要特徵，藉以消融從拱頂重要位置傳來的推力，使得開滿窗戶的牆面得以興建至一個壯觀的高度，讓整個教堂充滿神聖之光。這是所有哥德式建築興建者渴望達到的目標。

但聶里等人對喬凡尼提議的扶壁結構敬謝不敏，並就圓頂的建構提出另一種方式。當時的義大利建築師皆認為，飛扶壁是醜陋且笨拙的權宜之計，因此它在當地並不多見。[3]但聶里拒用扶壁，除了美觀或架構上的考量之外，政治因素恐怕也一樣重要，因為扶壁頗具佛羅倫斯建

築傳統對手（德國、法國和米蘭）的味道。而德國野蠻的哥德人，早先如何在歐洲各地興建其笨拙又不合比例的建築，則於日後成為義大利文藝復興與作家經常著墨的主題。

只是，如果完全不使用飛扶壁，又該如何支撐這座圓頂？身為佛羅倫斯頂尖石匠師傅的聶里，在「建造拱頂」這個最危險、也最困難的建築技巧上，有廣泛的經驗。巴吉羅美術館大廳上約十八公尺寬的巨形拱頂，以及新建的維奇歐橋（因為舊橋於一三三三年遭洪水沖毀）拱洞——這兩項工程的負責人都是他。但他為百花聖母大教堂圓頂所擬定的計畫，不僅企圖心更大，大體而言也從未經過試驗：他相信圓頂因自身重量而坍塌，根本不必藉助外緣扶壁，只需在圓頂周邊所有可能發生斷裂之處，植入一組石製或木製「鏈條」即可，其原理就像用一圈鐵環箍住木桶的桶板一樣。如此一來，建築體本身便可吸收來自各方向的應力，而毋須利用扶壁將應力接地。更何況，這些圓環是包藏在圓頂的石材中的，不像外露的扶壁那麼顯眼。這座巨大的圓頂（看似沒有任何支撐，卻能高聳入雲）所編織出的美景，讓下半世紀所有與這項計畫有關的人，既士氣激昂又不免灰心喪氣。

大教堂工程處的眾執事討論許久之後，才對這兩座模型做出定奪。聶里等人一開始似乎穩操勝券，但喬凡尼就該設計穩定與否所提出的質疑，讓他們不再占上風。他的疑慮說明了所有中世紀建築師心中的恐懼。現代人雇用工程師時，對最後的成品能穩立無虞都深信不疑，甚至經得起地震和颶風的考驗。但在中世紀和文藝復興時期，靜力學尚未出現，顧客自然得不到

這樣的保證，而新近完工或甚至施工中的建築物倒塌的情形，也履見不鮮。比薩與波隆納的鐘樓，皆因底層土壤下陷，而在施工期間便開始傾斜，甚至法國波維與特瓦兩地大教堂的拱頂，也都於建立後不多久便告崩塌。迷信人士將這些失敗歸咎於超自然因素，但較博學多聞者則相信，真正的禍首，是在設計上犯了基本錯誤（儘管他們所知的「基本」並不完備）的建築師和建造者。

最後，喬凡尼的憂慮導致眾執事做出如下的規定：雖然聶里的模型將受採用，支撐圓頂的柱子卻必須加粗。然而，加粗柱子可能會衍生更大的問題，因為八角形主教壇的周邊是由這些柱子排列而成的，故此二者的尺寸可謂息息相關。但內徑六十二臂長的八角形地基，早已經動工：難道要就此放棄這部分已經打好的基礎？更嚴重的是，若要加大主教壇的直徑，穹頂的跨度就不可能不相對增加。問題是，有可能建造一座跨度大於六十二臂長的圓頂、卻全然不使用外在的有形支撐嗎？

這些疑惑於一三六七年八月的會議中經過探討之後，眾執事決定將圓頂再擴增十臂長。三個月後，為了配合佛羅倫斯的民主制度，同時也可能是因為眾執事想將責任盡可能向外分擔，此計畫經過佛羅倫斯市民投票簽署。

決定採用聶里的設計，代表人類相當了不起的信心大躍進。自遠古以來，還沒有人建造過近似這種跨度的圓頂，其平均四十三‧七公尺的直徑，甚至比羅馬萬神殿的圓頂還大，而後者

的尺寸在過去一千多年來一直穩居全球之冠。百花聖母大教堂的穹頂，不僅將成為有史以來最寬的拱頂，也將是最高的一個。大教堂的牆面，已有約四十三公尺的高度，而牆頭上位於圓頂坐落處的鼓形座（或稱坐圈），將會使高度再增加九公尺左右。鼓形座的作用在於拉高圓頂，是一圈將使圓頂遠高於整個城市的臺座[4]。因此，穹頂的建設工程，等於將在近五十二公尺的不可思議高空中展開，較諸哥德人十三世紀時在法國境內所建的任何一座拱頂，都高出許多。

事實上，哥德人所建的最高拱頂，便位於法國波維的聖皮爾大教堂，底座所在高度不過三十八公尺左右，拱頂最高處也只有大約四十八公尺，與即將興建的百花聖母大教堂圓頂的起始高度相較，足足矮了將近四公尺。前者的唱詩班席位僅有約十六公尺寬，與佛羅倫斯穹頂所計畫的四十三‧五公尺，更形成了強烈的對比。聖皮爾唱詩班席位所在的主拱頂，在完工十年後的一二八四年崩塌。就是因為這一點，讓那些懷疑論者無法釋懷，因為波維的建築師也運用了鐵製繫桿和飛扶壁這類權宜措施。

儘管畾里的模型充滿諸多挑戰，百花聖母大教堂圓頂的建造卻仍將之奉為圭臬。有意思的是，這座圓頂實則由兩個圓頂組成，以內外層殼合在一起。在西歐國家，這樣的建築雖稱不上獨一無二，卻仍屬罕見[5]。這種手法發展於中世紀的波斯，成為伊斯蘭教清真寺和陵墓的特徵。在此類建築物中，高大的外殼旨在賦予建築物迫人的高度，用來支撐圓頂外殼部分重量的較淺內殼，則與教堂內部的尺寸相應。外層的圓頂為內殼遮風擋雨，有如一層防護罩。

除了雙殼設計之外，聶里圓頂的另一項特點，便是其特殊的形狀。有別於早先多數的穹頂（甚至包括萬神殿在內），百花聖母大教堂穹頂的輪廓將呈現尖頂狀，而非圍成半球形。換言之，其外緣將有如哥德式拱門一般向尖頂拱曲，而非圍成半圓形。這種形狀即所謂的「五分之一尖頂」。以工程術語來說，這座圓頂將會是個八角形迴廊式拱頂，由四片交互穿插的筒狀拱頂構成。如此複雜的建築物，將在五十年後，為著手興建它的人製造始料未及的難題，使得此工程必須倚靠別出心裁的辦法來解決。

聶里的圓頂模型，成了佛羅倫斯當地人人景仰的對象。這件高約五公尺、長約九公尺的模型，在日漸茁壯的大教堂某一條旁道上，像個聖物箱或神龕似的受到供奉展示。大教堂的建築師和眾執事，每年都必須按著聖經發誓，宣告自己依照模型建造教堂的決心。許多有志於此的木匠和石匠，必定曾於進出教堂時經過它，一面琢磨著圓頂的施工問題，一面夢想著自己心目中的解決之道。因此，一四一八年夏天，為解決這些難題而舉辦的競圖比賽宣布之後，大教堂工程處收到了各家角逐者呈上的十餘件模型，有的工匠甚至遠從比薩和西恩納而來。

在諸多參賽設計中，有一件模型提供了一個大膽異常、亦非正統的解決方案，但卻似乎也是唯一稍具希望的設計。這座磚造模型的創作者，並非木匠或石匠出身，而是一名將以解開圓頂建造之謎為職志的金匠兼鐘錶匠：菲利波·布魯內列斯基。

第二章

來自聖喬凡尼的金匠

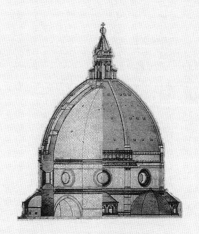

一四一八年時的菲利波‧布魯內列斯基（或人稱的「皮波」），時年四十一歲。他住在佛羅倫斯的聖喬凡尼區，就在大教堂西邊一間繼承自父親名叫瑟爾。他的父親名叫瑟爾，是一位事業有成、遊歷甚廣的公證人。瑟爾原本希望子承父業，但布魯內對於擔任公僕並沒有太大的興趣，反倒從小就在解決機械問題方面，展現出卓越的天賦。他對機器的興趣，多半是那座距他家不遠、未完成的大教堂觸發的。從小在百花聖母大教堂影子下長大的他，應該每天都看得到踏輪式吊車與起重機，將大理石板及砂岩板吊到建築頂端的景象。而這座圓頂的建造之謎，很可能是經常在他家出現的話題。因為瑟爾身為一三六七年投票通過聶里大膽設計的市民之一，對這方面自然知曉一二。

雖然自己的兒子無意成為公證人，讓瑟爾有點失望，但他尊重孩子的意願，因此當布魯內十五歲時，便至一位世伯（名叫羅提）的金匠工場中當學徒。對一名展現機械天分的男孩而言，當金匠學徒是個明智而合理的選擇。金匠是中世紀工匠中的貴族，有相當寬闊的領域，供其發掘各種不同的才華。他們可以用金箔來裝飾手稿、鑲嵌寶石、鑄造金屬、製作琺瑯、鐫刻銀器，還能製作小自金鈕扣，大至神龕、聖物箱或墓碑等各種物品。在佛羅倫斯傑出的藝術家和工匠群中，一些如奧卡納、羅比亞與唐納太羅等耀眼的明星雕塑家，以及如烏切洛、維羅吉歐、達文西和哥左利等畫家，最初都是在金匠工場受訓的。

儘管金匠的聲望頗顯赫，卻不是個對健康有益的職業。用來熔化金、銅和青銅的大火爐，

必須一連燒燒數日，即使在酷熱的夏季也不例外，不但弄得烏煙瘴氣，更時有爆炸和失火的危險。再者，鐫銀得用到硫和鉛等有毒物質，而鑄造金屬用的黏土鑄模，則須使用牛糞和燒焦的牛角。更有甚者，多數金匠的工場均位於佛羅倫斯惡名昭彰的貧民窟：聖十字，即亞諾河北岸多沼澤又易氾濫的地帶。這裡是勞工區，也是染工、羊毛梳理工和娼妓群聚之所。這些人就在這一片亂七八糟、搖搖欲墜的木屋裡生活和工作。

但布魯內卻在這個環境下成長茁壯，迅速掌握了鑲嵌寶石的技術，以及銀雕與浮雕的複雜技巧。此時他也開始研習運動學，特別鑽研載重量、輪子和齒輪等方面。他這番研究的最直接成果就是幾座時鐘，據說其中之一還有鬧鈴，可以說是最早發明的鬧鐘。這項巧妙的設計（不幸卻沒有任何證據存留），似乎只是他許多驚人工藝發明中的頭一件作品[1]。

布魯內於一三九八年取得金匠師傅資格，時年二十一歲，三年後因一場競賽而在全城聲名大噪。眾人對這項競賽注意的程度，直可媲美二十五年前的喬凡尼與聶里之爭。這就是有名的聖喬凡尼洗禮堂的青銅門競圖。

這場將在布魯內事業上扮演關鍵角色的競圖，起因於鼠疫的爆發。黑死病是佛羅倫斯的忠實訪客，平均每十年降臨一次，並且總是挑在夏天。一三四八年的慘劇發生之後，在一三六三、一三七四、一三八三和一三九○年，也都還有程度較輕的疫情爆發。當時的人研發了多種藥方，企圖驅離此疾病。教堂的喪鐘激烈迴響著，還有人向空中發射火器，而來自鄰近英普涅

達教堂的聖母肖像（據說出自聖路加的筆下），是一幅具有神效的畫像），則被人抬著遊街。比較有錢的人都逃到了鄉下，留下來的就在自家壁爐裡燒苦艾、杜松和薰衣草。此類煙霧之濃烈，連屋頂上的麻雀都會嗆臭也能有效潔淨空氣，所以牛角和硫磺塊也拿來燒。由於他們以為惡死跌下。

最嚴重的一次疫情，於一四○○年夏天爆發：多達一萬二千名佛羅倫斯人死亡，亦即每五人中就有不只一人死亡。次年，為了取悅發怒的神祇，布料商人公會決定為聖喬凡尼洗禮堂斥資興建一對新的青銅門。這座洗禮堂的浸禮池，是佛羅倫斯每個孩童受洗的地方，而這座教堂長久以來就是全市備受崇敬的建築物之一。這座外表綴滿大理石的八角形圓頂建築，就矗立在日益茁壯的大教堂西邊幾公尺的地方。世人誤以為這是凱撒大帝為慶祝羅馬人打敗鄰鎮非索列，而興建的馬爾斯神殿。事實上，其建造時間要晚得多，可能在七世紀。在一三三○至一三三六年間，日後成為大教堂總建築師

聖喬凡尼洗禮堂。

之一的雕塑家皮薩諾，曾為之鑄造了青銅門來裝飾：它是由二十幅嵌板組成，描繪佛羅倫斯守護神——施洗者約翰的一生。之後，就再也沒有人進行過任何美化洗禮堂的工作，連皮薩諾鑄造的門，也落得年久失修的下場。

一四○一年時，為躲避鼠疫而先行離開佛羅倫斯的布魯內，正在匹斯托亞，與當地幾位藝術家合作打造大教堂神壇（一項光榮的任務），但他一聽到競圖的消息，便即刻返回佛羅倫斯。三十四名評審是從佛羅倫斯眾多藝術家、雕塑家，以及各領域的傑出市民中選出，其中包括佛羅倫斯首富——銀行家喬凡尼・梅迪奇。這些評審身負重任，得從七名金匠和雕塑家（全都是托斯卡尼人）當中，選出一名優勝者。

但鼠疫並非佛羅倫斯此時面臨的唯一威脅。此一流行疫病才剛平息，另一個可能更嚴重的新危機便接踵而至，為百花聖母大教堂與其他事物帶來重大影響。新大教堂的工程，在此之前一直在迅速地進行；位於穹頂支撐主柱上方的大拱門，一三九七年起便已經動工了，而八角形結構體三邊的小禮拜堂，也正在進行拱頂工程。工作廣場，即大教堂東邊的三角形空地，不但已規畫完畢，地面也已鋪好了，上頭並為大教堂工程處新蓋了一座建築物。然而，到了一四○一年初，大教堂的眾石匠被徵召至綺安提（一個往西恩納途中的小鎮），去強化「小城堡」的城牆，使得大教堂的工程因此驟然停擺。不久之後，做為共和國行政主體的市政議會倉促下令，要他們再轉赴往比薩必經的馬曼提理及拉斯查西納兩鎮加強防禦工事。

這一陣突來的混亂，肇因於來自北方的威脅，即十年前曾與佛羅倫斯交戰的米蘭公爵——維斯康提家族的吉安加利雅佐。吉安加利雅佐是個蓄黃鬍子的暴君，殘忍又野心勃勃，象徵他的盾形紋章上有一條盤踞的毒蛇，死咬住一個猶做垂死掙扎的小人兒，恰如其分反映出他的可怕。他的專制統治與佛羅倫斯的「民主」大相逕庭，後者是以選舉方式（儘管所使用的選舉權限相當狹隘）選出任期短暫的統治者，實踐亞里士多德理想中的共和國標準。一三八五年間，吉安加利雅佐先囚禁、再毒死其叔父兼岳父伯納波，從而在米蘭奪得大權。為了和他的新地位相稱，吉安加利雅佐賄賂了神聖羅馬帝國的皇帝文西斯勞斯四世，獲賜米蘭公爵頭銜。他也著手在米蘭興建一座新的大教堂；這座龐大的哥德式建築，上自尖塔下至飛扶壁，一應俱全，正是聶里等人所反對的建築類型。

現在，就是這位宿敵的陰影，籠罩著整個佛羅倫斯。不滿足於現有義大利北部勢力的吉安加利雅佐，打算將整個義大利半島收歸自己管轄。比薩、西恩納和佩魯加早已為他所征服。到了一四○一年，只剩下佛羅倫斯橫阻在他與統領義大利中北部的美夢之間。佛羅倫斯當時在政治和地理位置上都相當孤立，與比薩和皮翁比諾兩海港隔絕；其貿易活動在吉安加利雅佐的圍攻下，陷入了停頓狀態，饑饉似乎也即將來臨。這位米蘭暴君甚至讓佛羅倫斯無法進口製作羊毛梳理工具所需的鋼絲。隨著他的軍隊向佛羅倫斯日益推進，佛羅倫斯共和國具歷史性意義的人權看來似乎已來日無多。

第二對銅門的競圖，就是在這樣緊急且危機四伏的背景下展開。比賽的規則很簡單，每位角逐者都發有四片總重約三十四公斤的青銅片，並規定以相同的主題創作：創世記書中，亞伯拉罕將獨子以撒獻為燔祭的故事。傳統上，這個故事被視為耶穌基督遭釘上十字架之預示，但對布料商人公會而言，佛羅倫斯先是「奇蹟」式地從鼠疫中解脫，隨後又有吉安加利雅佐大軍的急速進逼──這一則自生命交關邊緣驟然得救的故事，可能有更直接的類推意義。[2] 參賽者有一年的時間，完成高約四十三公分、寬約三十三公分的嵌板，來參加初審。

製作一件這樣小的作品，一年可能看似很長，但鑄造青銅是需要高度技巧的細活。過程的第一步驟，是用悉心調配的黏土製作大略的模型，等黏土乾了後，再於外部澆上一層蠟。待以極精確的手法在蠟上刻出所欲製作的雕像或浮雕之後，上頭再鋪上一層新物質：燒焦的牛角、鐵屑和牛糞等以水混製成的膏狀物，然後再用豬鬃毛刷塗抹於包著蠟的模型上。接著，再抹上數層濕軟的黏土，一層乾了之後再塗上一層。最後，變成一團用鐵圈固定的奇形怪狀東西。青銅像，就是從這個疙瘩糾結的蛹中蛻變而出的。

將此作品置於窯內，烘乾至黏土變硬，裡面的蠟層便會一面熔化、一面從通常在底座預留的小孔滲出。在火爐中熔融的青銅，便澆入以此法而留下的中空內。最後的步驟，便是剝開烘乾的不規則黏土殼，揭露出當中的青銅形體，再將之雕鑿、鑱刻、磨光，必要時還為之覆上金箔。因為整個過程充滿出紕漏的機會，難怪在數年之後，米開朗基羅每在澆灌一座青銅像之

前，必定要求教堂舉行彌撒祈福。

初審作品皆於一四○二年間完成，評審的工作也開始進行。在此同時，佩戴著米蘭公爵恐怖徽章的米蘭軍隊，就駐紮在佛羅倫斯的城門外。這項光榮的任務，幾乎絕對能讓拔得頭籌者揚名立萬。而在參賽的七件作品中，只有兩件被認為夠資格得到這項殊榮。布魯內列斯基這時發現，這是他和另一名沒沒無聞的年輕金匠之間的競賽。一場歷時終生的同行競爭，就此展開。

在洗禮堂青銅門這樣重大的競圖中，洛倫佐‧吉伯提並非最被看好的角逐者。他年僅二十四歲，名下又沒有重要作品，甚至也不是金匠或雕塑家公會的會員。更糟的是，他的父系關係不詳。表面上他是浪蕩子柏納寇索之子，傳說他卻是金匠巴托路奇歐‧吉伯提的私生子，後者正是他現在的繼父3。他曾在巴托路奇歐的工場中當學徒，協助製作耳環、鈕扣及金匠一行的其他主要產品——這些和洗禮堂青銅門這類的任務相比，簡直是小巫見大巫。當鼠疫於一四○○年爆發時，洛倫佐已先行離開，前往濱臨亞得里亞海岸、氣候較宜人的林米尼；他在那兒不當金匠，反而成了壁畫畫家。一年後，他在巴托路奇歐的要求下回到佛羅倫斯。後者向他保證，如果他能贏得洗禮堂青銅門的委託案，這輩子就再也不用做耳環了。事實證明洛倫佐是個較狡猾的謀士，他向其他藝術家和雕塑家廣泛汲取建議，其中許多人正好隸屬於裁判團。洛倫佐延請他們到巴托路奇歐

歐位於聖十字的工場中，請教他們關於蠟製模型的意見。而不管他已經雕刻得多麼仔細，也總是願意依照他們的批評熔蠟再造。他甚至向八竿子打不著的陌生人求教，比如聖十字的染工和羊毛梳理工，因此他們在上工途中也曾被召喚至工場中。他還善用了巴托路奇歐的長處，請後者為完成的作品磨光。

另一方面，布魯內則是在與外界隔絕的狀況下工作。在接下來的四十年裡，三緘其口與單打獨鬥，成了他工作習慣的兩大特徵。日後不論是製作建築模型，或是像起重機、船隻等專業發明，他都堅持單獨創作，且從不將點子寫在紙上，即使真的寫了，也只是一堆密碼。他若非獨自工作，也只可能與一、二名值得信任的徒弟合作，因為他老是擔心哪個資質不夠的人會砸了他的計畫，甚至偷盜他的設計，而這個夢魘日後也確實成真。

最後，評審和佛羅倫斯的人民，為了這兩座青銅浮雕的優點而分為兩派。這樣的意見分歧，直至今日亦仍存在藝術史學家之間。布魯內的嵌板是二者中較戲劇化的作品，所描繪的亞伯拉罕和天使，以充滿張力、甚至暴力的姿態，出現在以撒扭曲的肢體之前。洛倫佐的人像看起來則較為優美高雅，而由於他的嵌板所用的青銅料較少，鑄造方式又是一體成型，因此在技術方面顯得較為到家。參觀佛羅倫斯的遊客，可以就其各自的優點做出定奪，因為現在這兩幅嵌板均保存於巴吉羅國立博物館中。至於其他五件未獲選的作品下場如何，就沒有人清楚了，很可能皆熔燬於佛羅倫斯所經歷的數場戰爭中。這一點一向是青銅的致命傷。十六世紀的佛羅

倫斯古物研究家暨收藏家艾伯提尼曾建議：希望留名千古的金匠，千萬別鑄造出厚度大於刀口的青銅像，因為如此一來，就不會遭到熔燬改鑄成大砲的命運了。要將青銅變成砲銅，實在是輕而易舉的事，只需在青銅合金中多添一點錫（分量是所用青銅的兩倍）即可。洛倫佐日後的許多作品，便似乎都逃不過這樣的宿命。

關於三十四位評審如何做出最後決定，有兩種相互矛盾的說法：一是洛倫佐在其自傳《紀事》中的說辭，另一個則來自布魯內的傳記作者馬內提（此人雖然一四二三年才出生，卻聲稱曾與布魯內有私交），而這二位作者都算不上完全公正無私。洛倫佐大言不慚地堅稱，眾人「無異議通過」他的勝出；馬內提在他於一四八○年代所寫的《布魯內列斯基的一生》書中，則敘述了一則較為複雜的版本：由於眾評審無法於二件作品中取決，因此提出一個折衷的辦法——將此委託案交予兩人同時負責，從此他們必須合作。由於這項計畫的規模之大，兩位年輕金匠的經驗又不是很老到，此一提議似乎也不無道理。但據馬內提所言，布魯內拒絕與洛倫佐共事，要求由他單獨一人負責這項工作。這聽起來也頗有可能，因為布魯內的自大、脾氣暴躁和不願與他人共事的固執態度，確實是他生命中不斷重複的主題。

根據馬內提的說法，當布魯內的要求被駁回之後，他便退出了這項競賽，將計畫拱手讓給對手。從那時起，他放棄了雕塑（從此再也不碰青銅），離開佛羅倫斯到羅馬去。接下來的十五年間，他斷斷續續在那兒生活，研究古羅馬廢墟之餘，便靠著製鐘或鑲嵌寶石餬口。在此同

時，洛倫佐則把未來的二十二年，花在青銅門的製作上。這對青銅門，成品重達十公噸，世人公認是佛羅倫斯藝術中最偉大的傑作之一。

而吉安加利雅佐的下場又如何呢？當米蘭大軍於一四○二年夏天圍鎖佛羅倫斯之際，一位住在托斯卡尼鄉間的得道隱士預言，這位暴君將於年底之前死亡。結果這則預言於期限前幾個月就實現了。在托斯卡尼八月半悶熱難當的酷暑下，正當佛羅倫斯看似唾手可得之際，吉安加利雅佐竟生病發高燒，拖了幾個星期後，於九月初斷氣，享年四十二歲。圍城於隨後不久解除，米蘭大軍解散，封鎖線也瓦解了。佛羅倫斯大難不死，共和國史上最偉大的世紀（伏爾泰稱之為「世界史上最偉大的紀元之一」），也即將展開。

第三章　尋寶人

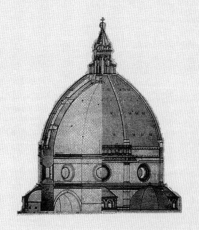

朱比特神殿、集會廣場、馬爾斯戰神殿、圓形露天劇場、古羅馬式水道橋、維奇歐橋上的戰神騎馬像、羅馬式浴場、各式各樣的外牆和塔樓，更別提當時作為監獄用（暗地裡則是娼妓躲藏處）的地下墳場……放眼望去，佛羅倫斯市民所見盡是古羅馬廢墟的景色。

或者說，至少他們是這麼以為。事實上，佛羅倫斯的羅馬遺跡並非特別豐富。許多所謂的羅馬式建築（如聖喬凡尼洗禮堂），實際上建於更晚且較新近的年代。然而這些說法儘管有誤導之嫌，卻因語出名家，因此從來無人置疑，原因就是佛羅倫斯的史學家總在編造該城和古羅馬之間的關聯。《市源編年史》，這本寫於一二○○年左右的早期史書聲稱：佛羅倫斯是凱撒大帝所創建。一個世紀之後，文學泰斗但丁甚至在其所著的《饗宴》一書中，稱佛羅倫斯為「美麗著名的羅馬之女」。人文主義哲學家布魯尼也認同這令人驕傲的血統，但指出創建人並非凱撒（一個容易讓人聯想到吉安加利雅佐的帝國主義暴君），而是蘇拉；早在凱撒就任的二十年前，蘇拉便在羅馬共和國顛峰時期創立了這座城市。一四○九年時，在聖使徒教堂發現的遺跡和文件，據說能夠證明這項說法，因而更增加了這個信念的可信度。

因此，在禮拜堂青銅門競圖結束後的某一天，當布魯內動身前去羅馬之際，他的耳邊必然迴盪著關於佛羅倫斯源自羅馬的種種愛國論點，而這些論點在飽受米蘭威脅的那一年中，聽來想必更加刺耳[1]。然而在一四○○年代早期，就許多方面而言，「永恆之都」（羅馬的別名）的景象必然相當淒慘，起不了激勵人心的作用，只是一個佛羅倫斯人巴不得與之斷絕關係

的母親。在帝國國力最強盛的時候，羅馬曾有為數百萬的居民，但現在這座城市的人口比佛羅倫斯還少。一三四八年的黑死病，已使其人口數下降到二萬，而在接下來的五十年間，人口數也不過略有增加而已。羅馬已從其古城牆向內縮小到一個彈丸之地：城區從涵括七座小丘陵的範圍，縮水成台伯河岸的寥寥幾條街道，正對著牆垣已搖搖欲墜的聖彼得大教堂。騙子和乞丐充斥在骯髒的街道上，昔日的集會廣場成了今天放牲畜吃草的「牛田」。其他紀念性建築的命運更是淒涼；朱比特神殿成了糞堆，而龐貝劇場與奧古斯都陵寢成了採石場，兩地的古老石材被人搜括一空，有的後來成了遠如西敏寺等建築物的建材。許多古代雕像傾圮半掩於碎片中，其他的則被扔到窯中焚燬製成生石灰，或成了病懨懨農作物的肥料。其他還有許多建築，成了驢群和牛群的食槽。卡利古拉大帝之母——亞基皮娜的紀念墓碑，甚至成了穀物和鹽巴的量器。

當時的羅馬，是個危險又不具吸引力的地方。那裡有地震、熱病和打不完的仗，其中之一是新近發生的八聖之戰，使得這座城市讓英國傭兵蹂躪殆廢。那兒毫無貿易或工業活動，有的只是來自歐洲各地的遊客，手裡抓著《羅馬奇觀》，書上告訴他們該去當地遊覽哪些古蹟。這本旅遊指南帶他們前往各個朝聖地，諸如供奉聖多馬手指骨的耶路撒冷聖十字大殿、放置聖安妮手臂以及因耶穌基督而改信基督教的撒馬利亞女人頭骨之聖保祿大殿，或是保有救世主嬰兒床的聖母大殿。整個城市瀰漫著一股交易叫賣的氛圍，包括出售贖罪券者在街上設攤販售，或各教堂爭相刊登告解的廣告，據說可讓人在煉獄中少受八千年折磨。

《羅馬奇觀》並未引領遊客留意周遭的遺跡。對這群虔誠的基督徒而言，這些古老的廢墟不啻為異教徒的偶像崇拜。更糟的是，它們沾有基督教殉道者的鮮血。舉例來說，戴克里仙浴場便是壓榨早期基督徒努力所完成的，有許多人在施工期間死去。因此，經過一千年來的地震、侵蝕和人為疏忽之後，仍能倖存的古老肖像，便淪落至任人肆意踐踏、唾棄，甚至摔落成碎片的厄運。

儘管有這支新品種汪達爾人（五世紀破壞羅馬文明的日耳曼民族一支）不斷在搞破壞，羅馬昔日的異教風采仍有一部分保存下來。羅馬城南方的大路阿丕雅古道，完全不用灰泥、單以玄武岩塊精心鋪成，筆直切入山脈、沼澤地和山谷中，本身就是建築上的一項奇蹟。更有意思的是，那些當時仍然排在路旁、綿延數公里遠的三十萬窟墓穴。由於羅馬古律法禁止處女與皇帝以外的人葬於羅馬城牆內，這些墓穴便是當時應運而生的產物。另外如克勞蒂亞水道橋之類橋樑的殘破拱洞，也相當值得一看。這座橋長約六十九公里，拱洞高約三十公尺，不僅證明了古羅馬人享用的是澄淨的飲用水（他們的後代則自腐敗汙臭的台伯河取水），也是其非凡工程技術的見證。後來的一些羅馬人甚至對其作用一無所知，以為它是用來從那不勒斯進口橄欖油用的。

禮拜堂的青銅門競圖結束不久後，布魯內來到這座傾頹中的骯髒城市。在接下來大約十三年的時間裡，他斷斷續續待在羅馬，偶爾才回佛羅倫斯稍事停留。起初他和另一名佛羅倫斯人

結伴來羅馬，那是當時還是個毛頭小子、卻已年輕有為的雕塑家唐納太羅。儘管兩人之間的交往歷經些許波折，卻仍持續了許多年。這兩人可說是天生一對，真要說有什麼不同的話，就是唐納太羅的脾氣甚至比布魯內還要暴躁。一、二年前，年僅十五的唐納太羅，曾因用巨棍毆打一名日耳曼人的頭，而遭到匹斯托亞地方法官處分。許多年後，他又長途跋涉至費拉拉，企圖謀殺一名逃跑的學徒。甚至連客戶也無法免於他的怒氣；如果有人拒絕為訂做的雕像付出全額酬勞，唐納太羅會在一怒之下把作品砸爛。

這兩個年輕人過著流浪漢似的生活，甚少注意自己的飲食、穿著或歇腳處。他們開始合力在遼闊的廢墟中挖掘，並且雇運工用推車將石礫運走。當地人以為他們在找金幣與其他寶藏，因而稱他們為「尋寶人」，而當他們挖出裝滿古代勳章的陶壺時，這印象更是有增無減。

他們的活動可能引來了懷疑，或甚至恐懼——不僅因為當地人懷疑他們在從事「撒泥占卜」（即一種撒幾把泥土在地上，詮釋其圖案的占卜法），也因為這些人相信異教遺物是厄運的象徵。舉例而言，西恩納人曾將一座十四世紀出土的古羅馬雕像，置於主廣場噴泉上，之後他們卻在與佛羅倫斯人交戰時敗北，雕像因此立刻自廣場移除。為了詛咒敵人，西恩納人更將之改埋到佛羅倫斯的領地。

就連唐納太羅也不知道布魯內在挖些什麼。馬內提宣稱，行事一向諱莫如深的布魯內，在假裝忙著旁事的時候，其實正在研究古廢墟。他在羊皮紙條上寫下一連串暗號和阿拉伯數字，

它就如同日後達文西為了記錄自己的發明，所用的鏡反字書寫法一樣，是一種密碼。在專利與著作權出現之前，科學家常常需要靠密碼，來對妒羨的對手隱瞞自己的發現。兩個世紀之前，因望遠鏡、飛行器和機器人等實驗，而有「奇蹟博士」雅號的牛津哲學家培根便聲稱，所有科學家都不該以清楚明白的文字寫下其發現，而應使用「隱匿式筆法」*。

布魯內的暗號和阿拉伯數字（後者早於一二九六年便遭佛羅倫斯自治體明令禁用），究竟有什麼作用？馬內提說他是在勘測羅馬古蹟的高度和比例。儘管他未能記下布魯內所使用的方法，但布魯內很有可能是用一根直桿來推定羅馬圓柱或建築物的高度。這應該是他很熟悉的方法，因為數學家費本納西的《實用幾何》（一二二〇年出版），是佛羅倫斯學校所使用的教材。或者，他也有可能應用象限儀（或更簡單一點：一面鏡子）其法也曾在費本納西的書中提過。量測員將鏡子放在離待測物一小段距離的地面上，然後移動自己的位置，使待測物頂端出現在鏡子正中央；將待測物與鏡子之間的距離，乘以量測員的高度，再除以量測員至鏡子的距離，便可得到建築物的高度。

布魯內並非勘測羅馬廢墟的第一人。早在一三七五年時，有名的鐘錶匠德丹第便勘測了聖彼得大教堂的方尖塔，並在其著作《羅馬之旅》中詳述該過程。但布魯內試圖揭露的知識卻是獨一無二的。在計算圓柱和門廊頂上山形牆的比例之際，他測定了由古希臘人發明、後經羅馬人模仿改進的三種古典柱式（多利斯式、愛奧尼亞式和科林斯式）之特定尺寸。這些古典柱

式，受精確的數學比率（亦即一連串規範美學效應的比例規則）所支配。以科林斯式柱的柱頂盤為例，其高度為下方圓柱高度的四分之一，而圓柱高度則為其柱身直徑的十倍等。這三種柱式的許多範例，存在於一四〇〇年代早期的羅馬。舉例而言，戴克里仙浴場的圓柱為多利斯式，佛坦納維利斯廟以愛奧尼亞柱式為特徵，萬神殿的柱廊為科林斯柱式，而競技場更是將三者都用上了：最底層是多利斯式，第二層為愛奧尼亞式，頂層則為科林斯式[3]。

既然布魯內知道佛羅倫斯大教堂有建造圓頂的計畫，而且目前尚無人知曉該如何興建它，他一定對古羅馬人建造拱頂的方法特別感興趣。在十五世紀初，他要詳細觀察多少圓頂都不成問題。因為當該城的大半於西元六十四年付諸一炬之後，尼祿皇帝便立下了拓寬街道、控制給水等各項法令，其中以一點對建築而言是最重要的：限制易燃建材的使用，與倫敦在一六六

＊科學史上充滿了這樣的密碼。英國科學家暨發明家虎克以迴文（更動字母順序的方式），為他所發現的彈性定律保守祕密：CEIIINOSSSTUU 解碼之後，便是 UT TENSIO SIC VIS（彈力隨伸長量而增加）。這種加密方式，自然也會產生意想不到的困擾。伽利略當年發現土星的光環之後，以更動字母順序的密碼方式告知克卜勒。這段密碼解開後，應該是 OBSERVO ALTISSIMUM PLANETAM TERGEMINUM（我發現最遙遠的行星由三部分構成），但克卜勒卻將之解為 SALUE UMBISTINEUM GEMINATUM MARTIA PROLES（歡迎雙胞胎——火星之子），導致後來世人長期以為土星擁有兩顆月亮的錯誤認知。

六年大火之後所採行的法規相當類似。從那時起，羅馬人開始在建築物中使用混凝土這項新發明。羅馬混凝土的祕訣在於，所用的灰泥含有來自活火山（如維蘇威火山）的火山灰。它與石灰灰泥結合之後，便是強而快乾的水泥，然後再加入由小碎石組成的粒料。有別於以生石灰、沙子和水調製，得等到水分蒸發才能凝結的傳統灰泥，這種俗稱「白榴火山灰混凝土」是以化學方式與水結合，因此即使在水底也能迅速乾結，就像現代的普通水泥一樣。儘管自西元前一世紀以來，形形色色的羅馬浴場便已運用混凝土來建築拱頂，普遍且具有新意的混凝土拱門和圓頂，卻直到西元六十四年後才出現。實際上，圓頂歷史的開啟，正得歸功於這場回祿之災所製造出的機會（羅馬人咸信這場大火若不是尼祿的傑作，就是諸神發怒下的產物）。

「尼祿黃金屋」於大火之後立即動工，由建築師色維斯和賽勒負責，他們顯然有把握能利用混凝土來開發新的建築形貌。這座輝煌的城市宮殿，由帕拉蒂尼山延伸至埃斯奎林山（此兩者為羅馬城內七丘陵之二），橫越了整片遭焚燬的區域。它耗資驚人，擁有精心設計的裝飾，包括日後於一五〇六年被重新挖掘出、以希臘神話為題材的「勞孔父子」雕像，以及各種新奇的機械設計等，比如隱藏於飯廳天花板中，為皇帝宴請的賓客噴灑香水的管子。然而，它最有意思的建築特徵，則是一間位於東翼、上承圓頂跨度約十公尺的八角廳。這個八角形必然引起了布魯內的興趣，而他當然也一定知道，百花聖母大教堂的圓頂雖然規模更大，卻也該當是八角形。

更讓布魯內感興趣的，應該是哈德連皇帝於一一八至一二八年所建、獻給所有行星諸神的殿堂——萬神殿。有別於尼祿黃金屋的八角形穹頂，萬神殿的圓頂是個龐然大物，內部跨度為四十二公尺，高度則約有四十四公尺。在完工後將近十三個世紀以來，它仍然是當時人類所建最大的圓頂，而由於它已改作教堂之用（名為圓廳聖母堂），遂得以倖免劫奪之災。當時的羅馬人和朝聖者，都對其巨大的圓頂嘆為觀止。它看起來沒有任何明顯的支撐方式，似是違背了大自然的法則。人們因此稱它「惡魔屋」，顯然寧願將其構築歸因於魔鬼的邪惡力量，也不願承認是古代工程師的鬼斧神工之故。

而布魯內可能研究了這座「惡魔屋」的哪些架構特徵？萬神殿的建築師，面臨所有圓頂建造者都會遭遇的靜力學問題：該如何抵銷發生於拱頂上的作用力？這些作用力可分為「推」和「拉」兩種能量，亦即壓縮力和張力。一座建築物中的所有元素，諸如圓柱、拱門、牆、桁樑等，均受以下兩種作用之一的影響：石造或木造的樑柱，若不是受到上方壓力而縮減（使其變短），就是會被來自側邊的力量拉動（使其伸展）。建築師所設計的建築物，必須讓這些力量彼此制衡（一種作用力與反作用力之間的遊戲），並將之安全接地，以抵銷所有的力量。

第一種壓力並非無法解決的問題。石頭、磚頭和混凝土的壓縮強度都非常大，因此，儘管將建築物挑高到驚人的高度，底座的石塊也不會被壓碎。索爾斯堡大教堂擁有英國境內最高的尖塔，高一二三公尺；而德國科隆大教堂的兩座塔樓，則各有將近一五六公尺的高度，與一棟

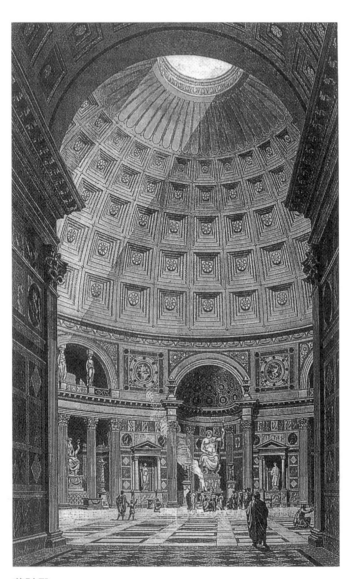

萬神殿。

五十層樓建築物相當。它們的高度幾乎比埃及吉薩的大金字塔，還要高出約四公尺左右，而後者也是另一座以石塊的強度構築成的雄偉建築。這些高聳入雲的建築物，距離耗盡石頭的壓縮強度都還有一大段距離。因為，一根石灰岩圓柱要建到超過三・六公里的高度，才會開始被自身的重量壓碎。

然而，構成圓頂的石材，不僅受到來自上方的壓力，同時也被所謂「箍環應力」這股拉的能量向外排擠。這與如果有人在一顆充滿氣的氣球上方施壓，球身便會向外膨脹，是一樣的道理。建築師面臨的難題是，石頭和磚頭對這種側面排擠力的反應，遠不比它們對壓縮力的反應來得好。

羅馬人似乎已有點了解因張力和壓縮力而產生的結構問題，試圖藉由大量使用新的白榴火山灰混凝土，來解決這些問題。在水平應力最大的地方，也就是圓頂的基部，萬神殿的混凝土牆厚度約達七

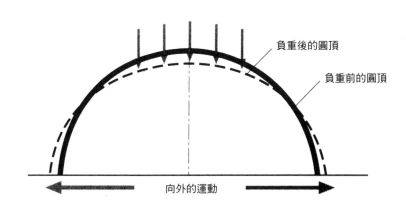

箍環應力。虛線顯示圓頂因頂部重量而形變的情況。

公尺。這座牆的厚度隨著高度遞減，到了頂端只剩六十公分厚，並在圓頂正上方留下一個圓形天窗（或稱天眼）。重約五千公噸的混凝土層疊澆在木製模板上，但在圓頂頂端則以輕細的粒料取代石頭，比如浮石與更具巧思的中空雙柄瓶（一種用來運送橄欖油的陶瓶），混入混凝土中以減輕負荷。圓頂的內部，也以花格鑲板來裝飾，不僅進一步減輕負荷，也為此建築增添了一項後人競相仿效的裝飾性特徵。

萬神殿八成為布魯內證明了：要橫跨像百花聖母大教堂這麼大的空間，還是有可能辦到的。然而哈德連手下的建築師依然未竟全功，因為沿著圓頂內部，仍可見到一連串的裂縫，如閃電般自天花板延伸至彎曲線，亦即圓頂向內彎曲的起始點。導致圓頂在底部擴張（材料往水平方向延展）的箍環應力，正是這些裂痕發生的原因。布魯內可能在圖拉真浴場的半圓頂基部附近，也看到類似的輻射狀裂縫，而這樣的裂縫就石造圓頂而言，可說比比皆是。這種水平應力，似乎連七公尺厚的牆壁也無法擺平，其控制方法遂成為建造穩定的穹頂之不可缺要件。但就算是巧思精妙的羅馬人，似乎也無法解決聶里等人所設下的挑戰。

沒有人能確切指出布魯內究竟在羅馬逗留了多久，或在何時離開。他在該地的停留，是一種新型探索的先例之一。不久之後，另一類朝聖者開始來到這座城市，除了在基督教教堂內展示的聖徒遺骸之外，任何遺跡都是他們尋求的目標。羅馬的形象將在文藝復興時期之間改觀；

這座古老的城市，不但不再因為與異教有關而遭人唾罵，反而因為它的建築、雕塑和學術成就而備受尊崇。亞伯提、費拉瑞特、法蘭席斯科・喬吉歐和米開朗基羅等建築師，都將追隨布魯內的足跡長途跋涉至羅馬，從廢墟中汲取各自的靈感。不論在羅馬（西塞羅的房子於此出土）或其他各地，掘出異教徒的遺骸，大家也不再認為是觸霉頭。舉例而言，一四一三年間，羅馬史學家李維的骨骸於帕度亞掘出，引爆了一場近乎宗教性的狂熱。這副遺骸後來供奉於帕度亞市政廳內，不多久該市長老收到來自那不勒斯國王阿爾方索的請求，堅持要分得一根大腿骨。

另一件更驚人的古物，則於一四八五年在阿不雅古道旁的墳墓出土，展示於全羅馬百姓的眼前：一副保存完整的古羅馬少女遺體。

其他寶藏也陸續發掘出土。埋葬了數世紀的手稿，由地底下出土，包括塔西陀的《編年史》、西塞羅的《演說家》和《論演說家》，以及提布盧斯、普羅佩夏斯與卡圖盧斯的詩作；後者的唯一一分手稿，發現時是被用來當酒桶塞。還有佩特羅尼烏斯的吉光片羽，在失傳或沒沒無聞數世紀之後，全於十五世紀的前幾十年中找回。這批手稿就和布魯內研究的碎石塊一樣，無聞數世紀之後，全於十五世紀的前幾十年中找回。這批手稿就和布魯內研究的碎石塊一樣，以及昆提連的大著《雄辯術原理》完整抄本。這些古羅馬的吉光片羽，在失傳或沒沒的詩作，以及昆提連的大著《雄辯術原理》完整抄本。這些古羅馬的吉光片羽，在失傳或沒沒後者的唯一一分手稿，發現時是被用來當酒桶塞。還有佩特羅尼烏斯的《諷刺詩》、盧克萊修將為古羅馬與十五世紀義大利的藝術家、哲學家和建築師之間，建立起一道相連的環節。整個世界，也將從這些碎石塊和褪色的羊皮紙中重建。

第四章

口齒不清的蠢驢

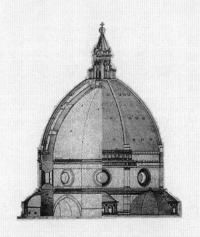

大約在一四一六或一四一七年，布魯內回到佛羅倫斯定居，搬回他在大教堂附近長大的家裡。對一個沉迷於該圓頂建築難題的人而言，這是個檢視其進展的有利位置。他可能已經發現，大教堂的工程已經大有進展。鼓形座已在一四一○至一四一三年間建好，用來起吊建材，而牆厚超過四公尺，以便承受穹頂的重量。一四一三年時，工程處新建了一座大型起重機，用來起吊建材，而八角廳的三座主教壇中，也有二座的拱頂已經建好。原本一直被喚做聖瑞帕拉塔（即舊大教堂之名，現已完全拆除）的大教堂，也剛取了個新名字，改稱為「百花聖母」。

當時已步入中年的布魯內既矮又禿，看起來滿臉橫肉，還有鷹鉤鼻、薄唇和單薄的下巴。他骯髒凌亂的衣服，對其儀容也沒有太大的幫助。然而，在佛羅倫斯，這樣難看的皮相卻幾乎等於天才的象徵；在一大堆醜陋或邋遢的傑出藝術家中，布魯內不過是另一個新成員。畫家契馬布耶的名字，其實是「牛頭」的意思，而喬托的外表是如此平凡無奇，以至於薄伽丘在《十日談》中，用一整篇故事來講他的長相，驚嘆「大自然經常在面貌極端醜惡的人身上，播下奇才的種子」。日後，米開朗基羅將因其醜貌聞名，多半是因為與雕塑家托里吉安尼爭執而打斷了鼻樑之故。但米開朗基羅就和喬托及布魯內一樣，毫不在意自己的衣著，常常一連幾個月都不換洗身上的狗皮馬褲。到後來，醜陋又有怪癖的藝術家簡直就成了常態，以致於曾為布魯內做傳的瓦薩里（他本人就是個粗俗、患皮膚病、指甲又髒又長的畫家兼建築師），對於拉斐爾這樣一名才華洋溢的藝術家，居然擁有英俊的外表，而感到不可思議。

因此，布魯內單身未娶，就不是什麼大新聞了。四十來歲的單身漢在佛羅倫斯並不稀奇，因為當時的男性大多晚婚，娶回的新娘通常相當年輕，只是布魯內卻打了一輩子的光棍。在放棄家庭生活的同時，他也和唐納太羅、馬薩奇奧、達文西與米開朗基羅等人一樣，成了藝術家歷史悠久之光榮傳統的一部分。佛羅倫斯有許多藝術家和思想家，都不贊同婚姻和女人。終身未婚的薄伽丘，便因為但丁娶妻而大肆批評，並聲稱老婆有礙研究工作。

布魯內一在佛羅倫斯安頓好，就開始著手加入穹頂工作的計畫。一四一七年五月，大教堂工程處付給他十個弗羅林，作為畫圓頂設計圖的酬勞。這批設計圖的內容並無紀錄留下，但據馬內提所述，自從布魯內由羅馬返回後，眾執事便熱切地徵求他的建議。撇下他研究羅馬拱頂技術的學者名聲日漸響亮不談，他竟然能在此階段巧妙進入這麼重要計畫的核心，可能頗出人意料之外。儘管布魯內年輕時是名前途看好的金匠，但時年四十一歲的他其實沒有多少實際成就。他曾於一四一二年間，為鄰鎮普拉托的大教堂工程提供建議，但該工作與架構無關，只是在教堂正面貼上深綠色蛇紋石的裝飾性工程。而到目前為止，他除了曾為某個親戚在維奇歐市集附近蓋了一棟房子之外，還沒有接下任何建築上的委託案。

直到一四一八年前，布魯內最為人知的，是一項線性透視的實驗。這項實驗一定是在一四一三年或之前進行的，當時有一位多明尼哥先生稱他為「透視的專家與天才，技術、名望皆出眾的布魯內列斯基」。這是布魯內最早期的諸多新發明之一，也是繪畫史上的里程碑。

所謂透視法，是在平面上表現立體物件的方法，目的是呈現自一個定點觀察某實物時，所感受到的相對位置、大小或距離。世人公認布魯內是透視法的發明人，也就是發現（或重新發現）其數學法則的人。舉例而言，他發展出「消失點」的原理；這原本是古希臘和羅馬人已知的學問，卻和其他許多知識一樣失傳已久。希臘的花瓶繪畫和大理石浮雕皆顯示對透視的了解，在雅典上演的希臘悲劇布景畫也不例外，包括劇作家埃斯庫羅斯的作品。羅馬科學家普利尼宣稱，這種表現方法（他稱之為「傾斜的影像」），是一位西元前六世紀的畫家奇蒙所發明的。古羅馬人也在壁畫中運用透視法，當時的建築師維特魯威便曾記下一些透視法的原則。此外，如果建築師不能畫出透視圖這種東西，卻還能蓋出像萬神殿或競技場那樣的建築物，似乎也令人難以置信。

但是在羅馬帝國衰落之後，透視畫法的技巧便失傳或無人使用了。柏拉圖曾指責透視法為一種騙術，新柏拉圖主義哲學家普羅提諾（公元二〇五～二七〇年）則讚揚古埃及人的扁平繪畫，因為他們展示出形體的「真實」比例。這種以為透視法「有偽詐之嫌」的偏見，受到基督教藝術採用，結果導致整個中世紀期間都與空間自然主義完全脫節。只有在十四世紀的前數十年，當喬托開始運用明暗對比來創造寫實的三度空間效果時，古老的透視法才得以重現。但供他發展出透視原理的資料來源，或許相當不同；他的製圖程序（在平面上畫出視線的位置），可能是來自測量羅馬廢布魯內可能已經在周遊義大利時，見到古代透視畫的實例。

櫨時所用的勘測技巧─。透視畫法畢竟和勘測相當類似，二者均率涉到立體物件相對位置的決定，以便能在紙或畫布上按比例繪製。測量和勘測，在布魯內的時代有了高度的發展；將其原則和技巧應用於繪畫藝術，似乎可說是他的一大創舉。

布魯內的實驗可說近似一場視覺魔術。藉由一幅錯視畫，他巧妙融合了實景與藝術，也預示了許多年後與光學儀器（投像器、全景畫、西洋鏡等）及反射藝術有關的實驗。這幅藝術史上的名畫，已經失傳許久。羅倫佐大公是我們所知最後一名物主，在法王查理八世於一四九年占領佛羅倫斯、搜括了許多佛羅倫斯藝術品之後，就再沒人知道它的去向。然而，聲稱曾親手捧著它、並親自嘗試這項實驗的馬內提，則清楚將它形容出來。

布魯內選擇佛羅倫斯最為人熟悉的景色，作為透視畫的主題：聖喬凡尼洗禮堂。他在百花聖母大教堂中門裡一小段距離內站定後，於距洗禮堂約三十五公尺之處，以大教堂門口為「畫框」，用完美的透視法將框內所有景物，包括洗禮堂和周圍的街道、慈悲之家的聖餅製作人，以及綿羊市場的一角，全畫在一片小小的嵌板上，呈現出一個符合幾何學結構原理的畫面。但在應該畫上天空的地方，他卻用一只錚亮的銀片來代替，形同一面鏡子，可以反映雲朵、鳥兒和天空多變的陽光。最後，他在圖中消失點的位置上（也就是在地平線上，所有向遠方後退的平行線看似會合的中心點），鑿了一個扁豆仁大小的小洞。

然後這塊嵌板便可以拿來示範了。觀察員站在百花聖母大教堂門內一．八公尺處（換言

之，就是布魯內在嵌板上作畫所站的同一定點），讓嵌板上有圖畫的一面向外，然後從小孔中向外看去。他的另一手拿著鏡子，而當他伸直手臂時，鏡中便顯現出洗禮堂和聖喬凡尼廣場畫像的倒影。這幅映像是如此生動，以致於觀察員無從區別小孔中所顯示的，究竟是他面前的實景——即嵌板以外的「現實環境」，抑或僅是該現實的完美幻象。

當圓頂模型的競圖於一四一八年八月宣布時，布魯內一定是迫不及待地躍躍欲試。總建築師丹伯臼雖已年老體衰，卻因接班人邦寇於一四一五年早逝，被迫告別退休生涯，重回工作崗位。丹伯臼已在六月時為穹頂鷹架製作了模型，但這座模型顯然起不了振奮人心的作用，因為才過了兩個月，工程處就覺得有必要請別人來一試身手。為了這攸關二百枚弗羅林的競圖，布魯內和其他十一名角逐者滿懷希望遞上了模型。聶里於一三六七年完成的模型，當然還是神聖不可侵犯。當下的難題，是如何實際執行它。

布魯內列斯基以透視法呈現洗禮堂時，所用光學儀器的圖解。圖畫在左，鏡子在右。

如何建造模型所需的無形支撐，也就是一三六六年到

一三六七年間引發眾人辯論的圓周「鏈條」，仍然眾說紛

紜。這項計畫的另一個關鍵重點，便是解決矗里等人當

時未完全考慮的一項難題：在等待灰泥硬化時，用來支撐

圓頂石材的臨時木造構架（或稱「拱鷹架」）。除了缺少

堅固木材的近東地區之外，不論當時或現在，所有的石造

拱頂，都是建造於由鷹架支撐或直接從地面立起的臨時木

架上。就大部分的小跨度拱架而言，這項手續算是相當簡

單；只需依照所需的輪廓搭建拱鷹架，便能支持組成拱頂

的石塊。這座木造結構不僅要夠堅固，以便承受石材的重量，硬度還要夠強，才不會因逐漸添

加的石塊而彎曲。等時候一到，它也必須能夠輕易拆除。

建造完美的球狀圓頂，有時可以不用這種拱鷹架，因為每一環層的石材會形成一道能夠自

我支撐的水平拱架。誠如布魯內的好友阿爾貝蒂在其建築論文中所言：「球狀的拱形屋頂是拱

頂中的異數，並不需要使用拱鷹架，因為它同時也由層層疊疊的圓環所組成。」也就是說，每

一塊石頭或磚塊，形成了水平向與垂直向的拱頂一部分，因此為周圍石材的壓力固定於適當的

位置。但一三六七年模型所決定的佛羅倫斯穹頂並非圓弧狀，而是帶尖頂的八角形。這意謂石

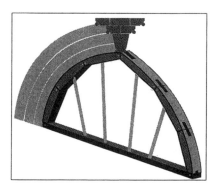

支撐拱頂的木製拱鷹架。

材的水平向不會像圓頂圓弧狀圓頂一樣連續不斷，而是會成為八個區段。

因此，就百花聖母大教堂的圓頂而言，拱鷹架的建造相當重要，但其設計卻為眾執事帶來了技術上和經費上的重大障礙。首先，拱鷹架和圓頂本身一樣，亦將成為尺寸空前的建築物；為了它的木材用量，得找來無數木料。當競圖的消息正式宣布的同時，三十二截大型樹幹運到了工程處，切割成許多二百七十四公尺長的厚木板，以及一百三十五根剝去樹皮的木樑，以便提供鷹架、拱鷹架及裝卸平台所需之木材，展開大教堂南面主教壇的拱頂工程。由於圓頂比主教壇大得多，據估計將需要二十倍的木料，亦即多達七百棵的樹木[2]。工程處雖在亞平寧山脈的山坡上擁有許多片森林，但木材在價值和取得的後勤供應上之困難，與大理石不相上下——因為它不但貨源稀少，在缺乏液壓式鋸子的情況下，更需要密集的勞力才能提供。總建築師邦寇為了尋找圓頂拱鷹架所需的木材來源，因而在旅途中去世，也許正是某種預兆。

就算能找到足夠的優質木材，甚至就算鋸斷木材和組裝這項大型建築的費用能被吸收下來，眾執事仍然面臨其他的問題。從完工的拱頂下方移除木架，是整個建築過程中極危險的作業之一。中世紀時，最常見的移除木架方法，是將中心鷹架的支柱置於裝滿沙子的酒桶中，拔去酒桶塞讓沙子流出，從而緩慢降低木架的高度。這項工作看似簡單，但時間的掌握卻是個大問題，因為中世紀時的灰泥在晶化所需的水分完全蒸發之前，往往持續潮濕長達一年、甚至十八個月之久。舉例而言，從一四二○年六月，一直到二二年七月，南面主教壇拱頂的拱鷹架在原

地擱置了十三個月，因此扣住了許多原本可再用於他處（譬如穹頂的裝卸平台）的木材。若太早降下拱鷹架，灰泥的可塑性尚存，拱頂強度就會不夠。但是，長期載重又會造成木料的變形（工程師稱之為「潛變」）：即如果拱鷹架留在原地過久，木材將被所支撐的拱頂重量壓彎，結果造成石材的移位。古希臘人對此現象並不陌生，因此在夜晚時會卸下現象車的輪子，或將之垂直支起靠在牆上，以免車輪受靜止車身重量的壓迫而變形。在《奧德賽》第四卷中，忒勒馬科斯便是這麼做。

最後的一項困難則是，這樣一座巨大圓頂的拱鷹架，即使是樹立在大教堂中央八角廳這麼大的地方，也必定既不雅觀、又難看得顯眼。它的尺寸奇大，從地面一直聳立至天眼（圓頂頂端的天窗），勢必將擠滿了整個八角廳，使得石匠只有極小的活動空間。但它顯然就和丹伯臼的作品一樣，不能勝任這項任務。

圓頂拱鷹架早已有一分設計圖，是當初穹頂競圖敗給聶里的總建築師喬凡尼留下的。他於一三七一年製作的木製拱鷹架模型，置於聶里的圓頂模型之內。

到了八月底，競圖才進行了兩個星期，布魯內就已經開始建造穹頂的磚製模型。工程處眾執事指定了四位石匠師傅來協助這項工程。他們當時八成被眼前的景象給嚇到，甚至可能懷疑布魯內正在搞一個類似洗禮堂畫像的巧妙騙局——不但欺騙人的感官，甚至還違背理性法則。

布魯內以處理嵌板時同樣的細心技巧，來進行這項任務。他雇用了佛羅倫斯最具天賦的兩名雕

60

塑家來負責木工，一位是他的朋友唐納太羅，另一位則是已故總建築師邦寇之子、在大教堂工作已逾十年的納尼‧邦寇。最後，工程處遣來的四名石匠，總共花了九十天的時間在製作模型上。

布魯內的模型建於工程處的一座庭院內，大小約與一座小型建築物相當，共用去了生石灰四十九車和磚頭五千塊以上。它的跨度超過一‧八公尺，高度有三‧六公尺，讓眾執事和各家顧問能夠輕易走進去檢視。它一定也和許多建築模型一樣，是一件經過精緻處理的藝術品，因為唐納太羅和納尼‧邦寇負責的雕飾（他們兩人創作的栩栩如生雕像，堂皇裝飾著大教堂的正面與側門），也已由藝術家尼諾鍍金上色。

雖然競圖原本預定於九月三十日截止，後來卻延後了兩個月，可能是為了讓布魯內有時間完成他精心製作的模型，也或許是給其他對手（來自比薩和西恩納的大師級人物）時間，將模型運至佛羅倫斯。直到一四一八年十二月，由十三名執事組成的委員會，連同羊毛商人公會領事以及諸多顧問，才聚集在大教堂中殿審視各個不同的設計。他們在麵包和葡萄酒送上之後，開始討論各個模型的優劣。布魯內的磚製模型，尤其受到許多人的矚目。二週之後，關於其優缺點的辯論，更長達四日之久。

工程處的文件上只有基本事實的紀錄，但布魯內的兩位傳記作者馬內提和瓦薩里，則闡述了一則較生動的故事。儘管一四一八年八月所宣布的文告中保證：所有模型均會得到「友善且

公正的聽證機會」，但眾執事和其選定的專家對於布魯內的提案，卻抱著懷疑的態度，有時甚至毫不保留表現出敵意。

這種反應背後的動機並不難理解：因為布魯內用了全新的方式處理拱鷹架的問題，和他的競爭對手全然不同。其他人都認為，要支撐日漸增高圓頂的石材，必須要有個精心製作的構架，剩下來的只是經費及設計的問題。還有一則提案，建議將穹頂暫時撐在約九十一公尺高的土堆上。坦白說，這個計畫並非那麼荒誕不經，因為羅馬式拱頂有時確實是在鋪滿泥土的空間上完工的。事實上，直到一四九六年時，特魯瓦大教堂還曾將土壤堆高到將近三十公尺，以做為拱頂的拱鷹架。但委員會卻對這項提案嗤之以鼻，一位執事還冷嘲熱諷地建議，應該在土中混入錢幣，這樣等到必須移除拱鷹架時，佛羅倫斯市民就會迫不及待出手相助。

布魯內則提出了一個更簡單、也更大膽的解決方法：他提議完全捨去拱鷹架不用。這是個讓人震驚的提案，因為即使是最小的拱門，也是在木製的拱鷹架上建造的。因此，若要造出一三六七年模型所要求的龐大直徑，怎可能不用上任何支撐方式？更何況，拱頂頂端的磚頭，將會傾斜至與水平面成六十度的角度。這計畫實在太駭人聽聞，以至於許多和布魯內同時代的人都以為他是個瘋子。甚至較近代的評註家也百思不得其解，無法相信這種絕技真的可行。[3]

而當布魯內在委員會面前解說他的創新設計時，卻沒為自己幫上太多忙。因為他和平常一樣深怕有人會偷走他的心血結晶，因此固執地拒絕對執事透露這項計畫的技術細節。眾執事

自然並不欣賞這種含糊其辭的態度，強迫布魯內詳加說明，卻遭到他斷然拒絕。根據瓦薩里表示，雙方之間的言詞往來變得相當火爆，布魯內開始時被譏為「口齒不清的蠢驢」，後來甚至在一場較不愉快的集會中途，被人動手請了出去。多年後他曾私下向馬內提吐露，他當時因為怕被人奚落是個「口出狂言的瘋子」，因此羞於在街上露面。當時，他這項別出心裁的計畫，看起來簡直是注定失敗的。

布魯內自然因這種待遇而忿忿不平，而這段經驗讓他在十年後更堅持自己對「無知群眾」的惡劣評價。只是，誠如瓦薩里指出的，在佛羅倫斯沒有人會長期堅持己見不變。究竟眾執事是因何被布魯內計畫中的優點說服，沒有人清楚。瓦薩里所提到的一則軼事，就像阿基米德洗澡或牛頓在蘋果樹下的傳奇一樣，既有意思又匪夷所思。在這則故事中，布魯內向眾執事建議，誰能讓一枚雞蛋直立在平坦的大理石上，就可贏得這項委任。當其他所有的角逐者都無法通過這項考驗後，布魯內只是將雞蛋底部的殼敲破，再讓它站直。當他的對手抗議說他們也可以這樣做時，布魯內反駁：如果他們了解他的計畫的話，他們也會知道該如何建造圓頂。根據瓦薩里的說法，這項委託因此馬上判給了布魯內。

工程處裡嚴肅認真的眾羊毛大亨，竟然會根據這種小把戲來決定這項工作的指派，簡直是絕無可能的事。只是，儘管這故事聽來讓人感覺難以置信，但毫不起眼的雞蛋，長久以來卻一直是讓科學家和工程師著迷的話題，這倒是挺值得注意的一點。阿弗洛底西亞的亞力山大和普

利尼兩人，都曾驚嘆於這看似脆弱結構的縱向強度，後者更曾表示它「非人力所能破壞」。伽利略也曾仔細思考這個現象，並在一段獻給兒子的文章中問道：「為什麼用手握著雞蛋的上下兩端，不管怎麼用力地擠壓，也不會把它壓破？」他的學生威偉安尼繼續這個問題的研究，甚至進而推測：雞蛋──或者說半個蓋放的蛋殼，就是圓形拱頂建築的靈感來源。

言歸正傳，儘管在一四一八年十二月時，其他模型多已遭淘汰不列入考慮，工程處商討的結果並不像瓦薩里所言的那樣明確。評審團將注意力集中在最後兩個設計，其中之一將獲選為圓頂建築的基準。歷史又再度重演。第一座模型當然是布魯內的；第二座同樣是磚造、也同樣是在工程處庭院中完成的模型，則是他的老對手洛倫佐・吉伯提的設計。

第五章

同行冤家

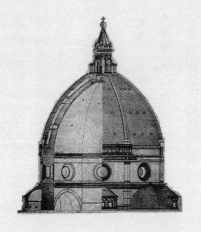

布魯內的這位老同行在過去十六年裡過得相當不錯；時年四十的洛倫佐・吉伯提，已成為全義大利著名的藝術家之一。他和布魯內一樣是個禿子，但和布魯內不同的是，他看起來既愉快又和藹可親，有一張滿月臉和一個大而多肉的鼻子。依照佛羅倫斯的習俗，他也是到了三十七歲時，才娶了一個十六歲新娘；瑪西麗亞是羊毛梳理工的女兒，很快便為他生了兩個兒子。

他將大多數時間花在新聖母瑪麗亞教堂修道院對面的工場中，經過了將近二十年，他還在那兒忙著於特製的大火爐中為洗禮堂鑄造青銅門。截至當時，他已經為這案子熔了將近三公噸的青銅。

洛倫佐現在發達了，在佛羅倫斯有一棟房子，在鄉間還有一座葡萄園。他就像繼父巴托路奇歐於一四〇一年所預言的一樣，再也不必靠製作耳環維生了。自從贏得洗禮堂青銅門的競圖之後，他便忙著應付接踵而來的委託：諸如大理石或青銅製的墓碑，或燭臺、神龕、西恩納大教堂浸禮池的浮雕，以及為布料商人公會製作的施洗者聖約翰青銅像。這座於一四一四年完成、安放在歐尚米歇爾教堂壁龕中的雕像，幾乎有三公尺高，是在佛羅倫斯地區鑄造過的最大青銅作品，也證明了洛倫佐的野心和技巧。

儘管洛倫佐的案子不斷，但他在建築師方面的經驗卻幾乎是零。實際上，穹頂模型是他首度涉足此領域的嘗試。他的模型既不大也不複雜精細，與布魯內的設計形成了強烈對比。他的模型只花了四名石匠每人四天的時間，布魯內的卻用了九十天。這座以皮丘理尼磚砌成的模

型，想必也牽涉到拱鷹架的使用，因為洛倫佐還雇用了一名木匠來協助[1]。對必須二選一的眾執事而言，這可能是最基本的不同。

一四一八年最後幾個月的一連串活動結束後，接下來又歇息了一年多，什麼明確的決定都沒有做出。當聖誕節來臨，眾執事忙著為自己點購鵝隻。新年元旦的時候，他們和往常一樣宣誓依照羅里的模型建造圓頂，然後又躊躇延宕了幾個月。整個穹頂計畫失去了活力，不論布魯內或洛倫佐，都沒有得到二百個弗羅林的賞金。

耽擱的原因之一，是因為在北面主教壇的拱頂發現了一道裂縫，而這拱頂不過是十年多前才建好的。這道裂痕，對於動工興建一個體積龐大、結構卻還不太確定的圓頂而言，不是個好兆頭。另一個原因則是，年老的丹伯臼由於過於衰弱，無法爬到拱頂頂端去檢查石匠的工作，總建築師的職務因此遭到解除。第三個原因則是，在委員會集會一個月後，暫時另有比圓頂計畫更重大的事件發生：一四一九年一月，教皇馬丁五世與其侍從抵達了佛羅倫斯。

馬丁五世在數年之前，於康斯坦茨會議中當選教皇，結束了三十九年來，羅馬和亞維農兩派教皇各據羅馬天主教會一方的「教會大分裂」。該會議廢黜了當過海盜、而且據說曾引誘數百名婦女的浪蕩子約翰二十三世，另立馬丁為教皇。在羅馬完成適當的防禦措施和一些教堂的修復工程前，新教皇將在佛羅倫斯停留二十個月。這段時間內，佛羅倫斯必須全力配合，使教皇有賓至如歸之感。工程處因此將大教堂的石匠和木匠調派到新聖母瑪麗亞教堂，匆忙完成一

套華麗的套房，其中還包括一座樓梯，由工程處公開競圖，最後洛倫佐因為另外兩件設計獲得青睞而得到委製。

在這段等待的歲月中，布魯內完成了許多對日後頗有意義的工作。他對自己的模型多所修飾，加上一座燈籠亭和一座環形廊台。但同時，他也和洛倫佐一樣，涉入其他計畫之中。一四一九年對他而言，簡直就像是個奇蹟年。圓頂競圖之後的六個月中，他接下了四件不同的建築委託案，全都是在佛羅倫斯。由於他之前從未獲得任何委託，因此這可說是相當了不起的成就，意味著儘管他的設計備受嘲弄，卻也為他博得許多人的崇敬。

頭兩件委託案，是位於聖約可波．亞諾大教堂內的巴巴多里小禮拜堂。再接下來是聖羅倫佐大教堂內的瑞道菲小禮拜堂，以及附近聖菲利奇塔大教堂內的巴巴多里小禮拜堂。

一九年時，布魯內自己也領養了一名七歲的孤兒，日後並將收他為學徒。這孩子本名為卡瓦坎兒收容院，由照護棄兒和孤兒福利的絲綢商人公會資助興建，當做安置棄嬰的住所。在一四一九年時，布魯內自己也領養了一名七歲的孤兒，日後並將收他為學徒。這孩子本名為卡瓦坎提，未來將改以布吉安諾為名，以紀念他在托斯卡尼的家鄉。這兩人後來將成為一對創造力高、但時而暗潮洶湧的搭檔。

銀行家喬凡尼．梅迪奇的委託，因為他希望死後能埋骨於布魯內的創作品中。最後一件則是棄

布魯內在一四一九年接下的四項委託中，有三件包括了穹頂──這絕不是巧合，其中又以巴巴多里小禮拜堂和瑞道菲小禮拜堂特別值得注意。此二者均由羊毛公會會員（與百花聖母大

教堂圓頂計畫密切相關的人士）所委任[2]。這兩座小禮拜堂代表的是對布魯內的測試，試驗他們不用拱鷹架來建圓頂的新做法。不幸的是，如今這兩座圓頂都沒留下一磚半瓦。聖約可波的內部於一七〇九年重建，而巴巴多里小禮拜堂的圓頂，則因為建造連接碧緹宮和烏菲茲美術館的長廊，而於一五八九年遭瓦薩里拆毀。諷刺的是，他正是布魯內的忠誠擁護者。因此，若想知道布魯內當時使用的技巧，是否就是他日後用在百花聖母大教堂圓頂上的技巧，已是不可能的事了。我們所知道的是，兩座圓頂的建立都沒有用到拱鷹架。不過，挺諷刺的一點是，瑞道菲小禮拜堂的圓頂，實際上比布魯內的磚製模型還要小。

一四一九年接近尾聲時，羊毛公會領事一致努力解決圓頂的問題，指派了四個人組成名為「圓頂幹事」的特別委員會。這四名幹事的動作相當迅速；一四二〇年四月十六日這天，他們邀來十三名執事和二十四名公會領事齊聚於總部（即和大教堂南邊隔了幾條街的羊毛公會館），希望重新指派一位總建築師頂替丹伯臼。他們選擇了一名三十八歲的石匠師傅──曾在喬凡尼手下擔任副建築師的巴提斯塔。打從一三九八年起，他便在大教堂工地裡工作，首先是當石匠的學徒，後來成了師傅。當時另有八名石匠師傅被指派在巴提斯塔的手下工作，每人負責八角圓頂的一面。

由於巴提斯塔於未來的三十年間，在百花聖母大教堂中可以說是無所不在，但他的角色又是如此為人所忽略，以致於他一直有「工程處怪人」之稱[3]。儘管他頂著總建築師的頭銜，但

和建築師或設計師之流的前總建築師喬托或皮薩諾相較之下，他實則比較像個領班或工頭之類的人物。前二者是以藝術家為先職，一位接受過畫家的訓練，另一位則是金匠。而巴提斯塔是個石匠，和大多數石匠一般，他的工作方式很傳統，完全遵循長久以來立下的規矩和先例，只是摹仿前人的設計，而不會嘗試創新。他成了一名現場督導人，協調八位石匠師傅與其手下，還有工地裡沒有特別技巧的勞工，負責將工程處認可的所有模型和設計圖，轉化為現實的一磚一瓦。中世紀所有建築計畫案的特色，正是這樣一位攸關計畫成敗的人物。他的任務是向無法理解複雜建築製圖的工人，傳達建築師的理念*。

巴提斯塔雖然擁有許多實務經驗，但他在建築設計方面卻缺少正式或理論上的訓練，因此有必要另外指派一人來擔任真正的總建築師，而不僅是全體工作人員的頭頭。因此，就在指派巴提斯塔的同一天，四名圓頂幹事、眾執事和羊毛公會領事，破例再額外指派了兩位總建築師。布魯內終於能夠監督這項他夢寐以求的計畫，但他所感受到的欣喜，必然因為洛倫佐同時亦被指定為總建築師而大打折扣。這兩個死對頭因此將被迫在這項計畫上密切合作，分攤六弗羅林的微薄月薪。

從二十年前布魯內對洗禮堂青銅門競圖結果的反應來看，這項人事計畫簡直就像故意與命運過不去似的。但布魯內在這工作上已投資了太多時間與心血，因而無法賭氣拒絕。這一次，他接受了他的職位，然後小心地等待時機，因為他知道只有他才知道該如何建造這座圓頂，而

非毫無建築經驗的洛倫佐。

第四名獲得指派的建築師，是一位六十歲的人文哲學家——達普拉多，擔任洛倫佐的副手。達普拉多的成就不少，其中包括佛羅倫斯大學但丁文學講師一職。他一加入這個工作計畫，就對布魯內心懷強烈的憎恨。這股恨意的起源，是因為他心目中的圓頂和布魯內的版本迥然不同。達普拉多早在一四二〇年時，便已經在鼓動改變圓頂的設計，因為他相信原始設計會由於缺乏窗戶，使得百花聖母成為一座「昏暗陰鬱」的教堂。但他提議在圓頂基部加入二十四扇窗戶的計畫（就結構而言，這設計並不見得可靠），並未受到工程處太大的重視。他們就這項建議付給他三個弗羅林，然後便將之拋諸腦後。這個不愉快的鐵板經驗，在達普拉多胸中鬱積多年，導致他後來對布魯內展開諸多極為刻薄的攻詰。

職位派定三個月之後，眾執事和四位圓頂幹事做出一項更重大的決定：他們開會批准了一分書面的詳細計畫，上面概述布魯內一四一八年提出的架構，讓他們覺得具有最佳的拱頂建造方式，故而決定採用他的模型。這文件是一分十二點的備忘錄，明列了雙殼的尺寸、拱肋與

＊數世紀之後，共濟會（一個與建築無關的祕密結社）從這些溝通方式，發展出自己的一套儀式。比如，他們用來打招呼的暗號裡，有許多引自修築耶路撒冷所羅門聖殿的石匠大師希蘭（也是推羅國王），包括他所使用的文字、記號和肢體動作。據說，希蘭是用這套系統來和手下大批的工人溝通。

「鏈條」的系統，以及使用的建材等。它也提到兩層殼的建造，都將「不使用以木架支撐的拱鷹架」，但文件上卻沒提到該如何達到這個目的。

雖然這分備忘錄的作者已不可考，但若說它是布魯內的創作結果似乎也沒什麼不對[4]。不過，布魯內仍未獲公告為競圖的優勝者，只因工程處覺得不論是將二百個弗羅林頒給他或其他任何人都不妥當。這一定讓布魯內又怨又恨，因為他的磚製模型即將成為圓頂的新標準，安置在鐘塔附近的大教堂廣場開放展示。和那個仍舊畫立於大教堂內的聶里模型一樣，它的地位將近似神龕，於接下來數十年間占據這個地點，並立有圍柵以防止破壞。工程處不將獎金頒給布魯內，似有不道德之嫌，因為他們當初信誓旦旦圓頂的模型一經錄用，作者一定會收到賞金二百個弗羅林。只是，布魯內似乎已接受工程處不給他二百個弗羅林的決定。畢竟，他終於有機會用他革命性的技術來建造圓頂了。

第六章

沒有姓氏或家庭的人

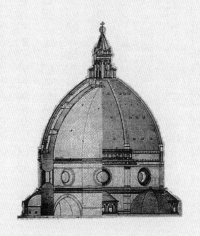

一四二〇年八月七日早晨，他們在離地面約四十二公尺的空中，舉行了一場小型慶祝會。

鑿石工、石匠和工地的其他工人，爬到百花聖母大教堂鼓形座的頂端，在城市的高空中享用早

餐：工程處出錢買的麵包、瓜果和鐵必諾亞葡萄酒。這個小小的饗宴寫下了歷史性的一刻。因

為，經過五十多年的規畫和延宕，這座大教堂偉大的圓頂工程終於準備展開。

在之前的幾個月裡，建築工地已是一派繁忙景象。一百棵長約六公尺的樅樹，已經運來供

鷹架和平台之用，而總數幾近一千車的第一批石材也已經運抵。工人們若自鼓形座的邊緣凝神

細看，當能望見他們腳下的大教堂廣場中，高疊起許許多多的砂岩樑和數以萬計的磚塊。

工地裡的生活絕對不容易，也不令人稱羨。它不但工資低廉、工時冗長，而且工作危險。

由於氣候不好，能幹的活兒更是時有時無。建築業工人大多來自窮苦人家，即當時所稱的「小

門小戶」；沒有一技之長的勞工（搬運石灰或磚塊的人），則通稱為「沒有姓氏或家庭的

人」。從事圓頂工程的人數總計多達三百名，其中包括採石場工人[1]。他們一週的工作時間很

長，週一至週六，通常由黎明到黃昏，因此夏季時的每日工作量可能有十四小時。每逢週六發

餉日，由工頭巴提斯塔發給工人「單據」，再向工程處的核薪職員兌換成現金。運氣好的話，

還有可能提早一兩個鐘頭下工，讓他們有時間到附近的維奇歐市集買食物，因為市集和其他店

鋪週日都不營業。在安息日這一天和宗教節慶期間，所有的行業都禁止上工，只有負責在節日

中為石材澆灌、使之保持濕潤可塑的工人例外。在牆上塗遍糞肥，以保持石材潮濕並防風吹日

曬，是中世紀時常用的方法，但大教堂似乎沒有採用這項措施。原因之一，可能是當局顧慮到衛生的問題，已明文禁止運糞肥入城。

宗教節慶對石匠而言，正好提供了一個遠離工作、紓解身心的管道。在這樣的日子裡，他們會在娼妓和放債人被驅趕一空的街道上遊行，或者到聖加洛大道旁的攤販中尋求待售的贖罪券。他們最重要的節日是十一月八日──守護神「四殉道者」的節日：四位信奉基督教的雕刻師，因拒絕雕刻異教醫神埃斯丘勒匹厄斯的雕像，而遭戴克里仙大帝處死。男性會在這一天一同望彌撒，然後用餐飲酒，後者有時甚至到了毫無節制的地步，因為公會的章程提到在這個隆重的場合上，有些人的行止「有如身處酒肆」。

若將安息日和這些宗教節慶列入考量，一名全職勞工每年應該可於圓頂工作約二百七十天，然而實際上由於天氣的關係，可能沒那麼多，也許只有二百個工作天的分量。當天氣太冷、太濕或風太大，使人無法在屋頂工作時，所有石匠的名字就被放入一只皮囊中，由巴提斯塔從中抽出五人，負責在避風雨處塗灰泥或砌磚，其餘的工人就停薪遣回。較長期的停工也有可能發生。

因此，這群石匠在大教堂的每一個工作天，都是在這種渾沌不明的情況下展開。教堂鐘聲會於城內各區響起，把他們從床上叫醒去幹活，帶著工程處請他們自備的工具：鑿子、丁字尺、鐵鎚、抹泥刀和木槌──這些工具都可由長駐工地、操作鍛爐的鐵匠來修理或磨快。到達

大教堂之後，他們便立即將自己的名字刻在一塊石膏板上（就像在工廠裡打卡一樣），工作時數則由一只沙漏來記錄。布魯內似乎是個嚴厲的長官；他後來在聖靈大教堂的建築工地，立下更精確的紀律形式，改用一座「半小時鐘」（每三十分鐘報時一次）來規範每個工作天。十五世紀的時間觀念也在改變中。整個中世紀階段，時間一直與禮拜儀式的時刻有關；比如拉丁文的「小時」，事實上與「祈禱」同義。每一個小時分為四個十分鐘，而每分鐘又分為四十個「片刻」。然而到了一四〇〇年，大家已習慣將每小時分為六十分鐘，每分鐘分為六十秒。生活的步調，在日益加快中。[2]

除了工具之外，工人隨身的皮囊中還帶著自己的食物。午餐規定在十一點鐘，是教堂鐘聲第二次響起的時刻。我們知道午餐通常是在半空中進行，因為在一四二六年時，為了阻止工人偷懶，工程處下令一整天都不准石匠由圓頂下來。這表示即使是在最炎熱的夏天裡，工人也不能享受「甜美的懶散」，即所有工人因為溫度炙人而停工的午睡時間。同樣也是在一四二六年時，布魯內下令在圓頂的雙殼間，設立一座小飯館，以便為工人供應午餐。由於石匠也是佛羅倫斯消防員的關係，圓頂著火的危險可能因此得以降低。而消防這項責任之所以會落在他們身上，是因為他們的工具能以唯一實際的方法撲滅大火：拆下牆壁以闢出防火線。

炎炎夏日裡，工人靠著與工具、午餐一起隨身攜帶的扁酒瓶，提供葡萄酒止渴。在這種環境下，喝酒看似奇怪而不智，然而葡萄酒不論摻水與否，其實比水更有益健康，因為水帶有細

菌，有傳染疾病之虞。佛羅倫斯人對酒的保健特質抱有極大的信心，相信適度的飲用能改善血液、促進消化、鎮靜維能力、提神醒腦，以及排除脹氣。對這些在離地數十公尺的高空中工作、只能攀附著一座內彎拱頂的工人而言，酒精可能多少也有點壯膽的功用。

在那個歷史性的八月早晨，這些在鼓形座上吃早餐的石匠著實需要相當大的勇氣。在他們腳下，可以看見新近完工的南主教壇拱頂。一位名叫凡倫提諾的石匠，三週前才在那兒從三十公尺的高空失足墜落喪命；為了讓圓頂工程能於夏天開展，還有一人於趕工完成主教壇時喪生。工程處負責了此二人的葬禮費用，但若要說到善舉，這也是工人所能指望的極限了。因公受傷者與其家人的前景只有黯淡一片，因為不論是對傷殘的工人或死者的寡婦遺孤，工程處和石匠公會都沒有防患未然的措施。石匠公會會員唯一的一點責任和情面，也不過是參加彼此的葬禮而已。

這群石匠心中一定也一直掛念著一件可怕的事實：這建築能否真的照布魯內的設計蓋成，仍是個未知數。圓頂的一些設計細節，自然已於上月採用的十二點大綱中確定。舉例而言，圓頂內殼的厚度將如萬神殿一般逐漸變窄，由基部的二公尺左右減縮至頂部的一點五公尺不到。而用來保護內殼使其免於風吹日曬、且讓整個結構看來「更大更誇張」的外殼，基部的厚度會有六十公分出頭，到天眼附近時則縮減至三十公分出頭。同樣的，八角形各角落上的八根垂直拱肋，也會隨著高度增高而變細。儘管萬神殿圓頂的沉重負荷，是藉著使用浮石和空瓶來減

輕，百花聖母大教堂雙殼圓頂在剛開始的十四公尺，將用石材建造，然後再改用磚塊或泉華石（一種由火山灰形成、質輕多孔的石塊）。建築大綱中也列出（儘管相當模稜兩可），將會併入數圈用鉛皮鐵夾來捆束固定的砂岩樑。這正是矗里當年設想用來環繞圓頂周長的「鏈條」，因為掩埋於石材中，故能不為肉眼所見。

第十二點大綱引起最多人的質疑。眾執事對布魯內驚人的設計仍然有所保留。接受這個條件，則代表布魯內的讓步。他藉著承諾只在建造前五分之一圓頂時不使用拱鷹架，來安撫神經緊張的執事。如果他成功了，就必須爭取以類似方式建起圓頂的其餘部分。他一定為眾執事如此持續缺乏信心感到洩氣，但他也可能因為有時間考慮自己的設計而鬆了口氣。在早期階段裡，即使是他自己對此也不太有把握，應該是可以理解的。他之所以拒絕向心存懷疑的眾執事，透露不用拱鷹架來建造拱頂的程序，也有可能是因為不確定該如何執行他大膽的設計，而不只是因為怕有人偷走他的點子。舉例而言，直至一四二〇年夏天，他都尚未完成周長石鏈的設計。事實上，他直到次年六月才設計出第一條石鏈，距離其預定開工時間只剩下一個月。而第二條石鏈

十七公尺）之內的工程，將不使用任何以木架支撐的拱鷹架。至於圓頂高度起初三十臂長以上部分的建造，則將「視屆時情況得當與否而定。因為在建築過程中，唯有實務經驗能教我們接下來該怎麼做。」

的設計，則直到一四二五年才完成，此時又必須為它另造一座模型。

布魯內的磚砌圓頂模型和他為兩座小禮拜堂所造的穹頂，都未能讓他準備好接下來的任務。當時的人早已知道，建築模型是差勁的靜力指標，因為模型結構上可行的設計，比例放大後未必能達到同樣成效。在中世紀和文藝復興時期，比例上完全相同的模型，因為成品尺寸不一而有不同的下場，但比例模型往往讓人誤以為成品也會同樣穩固*。

由於布魯內的設計具有很強的實驗性，三十臂長的界限似乎算是明智的預防措施，更何況，這項限制背後委實存有一合理的邏輯。在三十臂長的高度，石材的接面將上升到與水平面形成三十度夾角的位置，恰恰仍在關鍵的角度範圍裡3：只要保持在三十度以內，單靠摩擦力就能將石材保持於原位，即使灰泥未乾也不例外，因此這時根本不需要使用拱鷹架。然而，一旦超出那個高度，每一層石材的傾斜角度將變得更大，待抵達頂點附近時，將形成與水平面夾

* 維特魯威在一則軼事中記述了這個問題：一位名叫卡利亞斯的工程師，設計了一座旋轉起重機，將用於羅德島城牆上，以截奪敵軍的攻城火炮。模型本身的運作相當完美，但放大後的成品則不然，迫使羅德島人只得以傾倒垃圾和糞便的老辦法來退敵。這種將設計放大後面臨的困難，也不僅限於遠古或中世紀時代。一九八〇年代末期，當美國國防部落實一項成功的設計時（三叉戟洲際彈道飛彈），便遭遇到相同的問題。他們發現飛彈的最終成品有一大缺陷——它會在離開水面四秒鐘後，自行啟動自毀機制。

六十度的最大角度。毫無疑問的，眾執事根本無法想像：這麼多層的石材，怎麼有可能不靠拱鷹架之類的支撐就能保持定位？

關於該如何把圓頂建起來，布魯內和眾執事似乎都想藉著押後這個核心問題，來為自己多爭取一些時間。大家都同意，像圓頂這樣一座空前的建築，任何工程上的困難，正如一四二○年的方案所述，只能藉由「實務經驗」來解決。它或許太過樂觀，但這段試誤學習的過程就要展開了。

第七章

前所未聞的機器

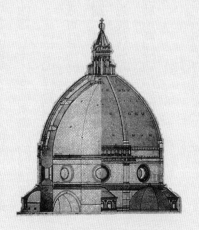

多半在夜晚時分裡，當憂慮令我的靈魂激動起來，使我尋求從這惱人煩憂和悲傷想法中解脫時，通常我會在心中發明某種前所未聞的機器，使創造偉大神奇事物不止是夢想。

這番話發自政治家潘道斐尼口中，出處則是建築師兼哲學家阿爾貝蒂（布魯內最出色的追隨者之一）寫就的一分哲學專著。《論靈魂之寧靜》寫於一四四一年，亦即布魯內的圓頂完成後數年。內容是兩個因際遇大變而飽受磨難的人之間的對話：一位是因理想幻滅而自公職引退的潘道斐尼，另一位較年輕，是經營銀行失敗而陷入窮苦困境的尼可拉‧梅迪奇。他們在百花聖母大教堂新圓頂下的談話，與各種克服抑鬱寡歡的手段有關。潘道斐尼列出一些振奮精神的傳統療法，比如美酒、音樂、女人和運動。但他告訴尼可拉他最有效的方法是，幻想那些能夠用來創造「偉大神奇事物」的巨型吊車和起重機——就是那種能夠建造出如同頭上那片圓頂一般偉大建築的機器。

建造百花聖母大教堂圓頂（或該說任何一座大型建築物）最明顯的問題之一，便是該如何將砂岩樑和大理石塊等笨重建材，運至離地面數十公尺之處，然後再依照布魯內的設計所要求的，準確地置於定位。每根砂岩樑重約七七〇公斤，而需要吊升至穹頂上的有數百根之多。為解決這個問題，布魯內不得不憑空設想出某個「前所未聞的機器」，以便將極重的物體搬運至驚人的高度。他所創造的吊車，將成為文藝復興時期最有名的機器之一，其他許多建築師和工

程師（包括達文西在內），均將研究並臨摹這項設備。而它無疑也是撫慰潘道斐尼心靈的靈感來源。

工地裡當然早已用過一批機器了。二十年前，他們興建了一只「巨輪」，以便將大教堂正面、鼓形座和主教壇所用的沉重石材運到高處。這座到了一四二〇年仍在使用的踏輪，透過好幾人在大輪子內走動（像天竺鼠那樣）產生原動力，再用此「人力絞車」起吊重物。自古以來，這類裝置便為人所使用。羅馬建築師維特魯威在《建築十書》中，曾描述一只由「踩踏中的人」（可能是奴隸）轉動的踏輪。這座類似巨型線軸的踏車，藉由一條繩索的捲繞或鬆弛，並通過一連串的滑車後，得以吊高或垂放繫於繩索末端的重物。啟動這類絞車所需要的膂力不必太多，只要載重相當輕、搬運高度也不特別高即可。

有鑑於「巨輪」可能無法順利將沉重石材起吊至圓頂所需的高度，工程處特別在一四一八年競圖時，也徵求了起重設備的模型。但未來幾個月裡送上來的模型，都是關於圓頂或拱鷹架的設計，沒有一件是為了建造它們所需的起重機器。指派三位總建築師之後兩週，工程處仍然在所有文件中表示，打算只使用一具踏輪（可能就是原來那座「巨輪」）來起吊建材。布魯內一定被他們這種不思進取的心態嚇到了，因此急切地回應這項挑戰，他上任總建築師後的首批行動之一，就是開始設計一座不靠人力來運作的機器，而是用中世紀最忙碌也最寶貴的馱獸

——孔武有力但性情溫和的牛。

這座新型吊車的工程，於一四二〇年夏天展開。布魯內和許多工匠簽約製作零件，其中多人來自佛羅倫斯以外的地區。鼓形座上的慶宴結束後數週，工程處收到一棵榆樹，將用來製作新吊車所需的鼓輪。這棵樹一定是巨大異常，因為在那三只鼓輪中，最大的直徑足足有一·五公尺，選中榆樹是為了它耐得住風吹日曬，因為這架吊車顯然需要用上許多年。吊車的其他零件也開始送抵，比如建造支架所需的栗木長竿，以及為牛隻準備的挽具和韁繩。他們從比薩訂製了一條繩索，因為那裡是繩索製作技術極先進的造船城鎮。儘管如此，對慣於為最大的西班牙大型帆船訂做必要裝備的製繩匠而言，布魯內的吊車八成仍然讓他們傷透了腦筋，因為它需要的是人類製造過最長、也最重的繩索：足足將近一八三公尺長，重逾四五〇公斤[1]。

吊車的建造持續至一四二〇和二一年交替的冬天。布魯內雇了一名鐵匠製作吊車滑輪上的軸承，以及一名車工負責用梣木車削出輪子的輪齒。在這段期間，一名桶匠開始製造拉吊石材和灰泥上升的木桶。最後，他還雇用了兩名木匠師傅來建造起重機架，並組裝各部位零件。這些人各花了六十七個工作天。

他們的工作步調一定相當迅速，因為吊車於一四二一年春天，便在八角廳的地板上就位——或許應該說：在一座長近九公尺的木製平台上就位。那是專為未來十餘年將在上頭轉上幾千圈的牛隻而訂製的。圓頂完工之前，這座吊車將會起吊大理石、磚塊、石頭及灰泥等，總重量預計將近三萬二千公噸。

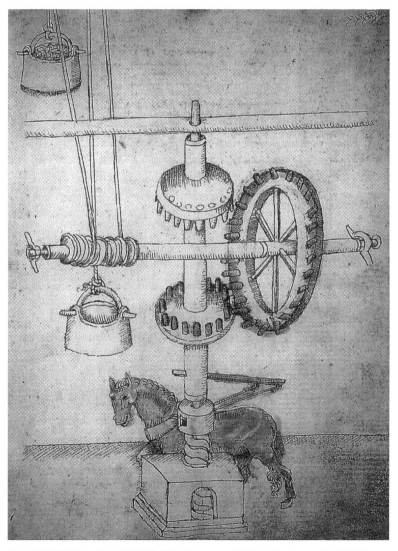

塔寇拉所繪之布魯內列斯基「牛吊車」，本圖中是以一匹馬來驅動。
用以升降各齒輪的螺桿，在底部有清晰的刻畫。

布魯內的「牛吊車」，不論在尺寸與動力、還是設計的複雜程度上，都相當驚人，尤其它的可逆齒輪，更是一項重要的革新，於工程史上毫無先例可循。套用一位評註家的話，這座機器「比那個時代對科技的了解，領先了好幾世紀」[2]。它由一座高約五公尺的木製機架構成，上面附接好支水平與垂直軸桿，透過大小不同的鑲齒輪，而繞著彼此輪轉。將一頭或兩頭牛套到舵柄上後，便可藉由舵柄轉動垂直軸，進而帶動整座機器。這根垂直軸桿（或轉筒）上配有兩個鑲齒輪，一個在上，一個在下，二者均可與另一個軸心呈水平的更大輪子嚙合。然而，這兩個輪子中，一次只有一個可以和大輪嵌合：一個輪子用來吊高載重，另一個用來放低載重。還有一根具螺紋的大型螺桿，可以讓齒輪換檔，依轉動方向的不同，來提升或降低轉筒，從而使兩只齒輪之一與最大的一個纏索鼓輪銜接。

這根用來升降轉筒的螺桿，是吊車上最別出心裁的特點之一。它的功用與離合器相似，可使

「牛吊車」局部圖解，右方顯示的是第二組齒輪裝置。

兩只齒輪與大鼓輪連接或分開。這表示趕牛人不必卸下牛軛、將牛調過頭來，就可以使吊車轉向，進而吊高或放低載重。換言之，牛永遠都是依順時鐘方向行進。齒輪可以換檔的最明顯好處，便是每回上升或下降的操作節省了許多時間。而牛隻因為耐力強、力氣大，用來搬運重物正是最合適。不過，牠們不喜歡被逼著後退太多步，讓想為牠們自舵柄解套的趕牛人大為頭疼。

當垂直轉筒上的兩只小輪之一與水平軸心的鑲齒輪嚙合之際，整個齒輪系統便開始運轉。

大纏索鼓輪是與一支中型水平軸桿接附，而後者透過另一端的第二組齒輪系統，與平行於另兩只纏索鼓輪的小型水平軸桿相接。這大、中、小三根水平軸中，任何一者都可以用來升降載重。但由於三者的直徑不同，絞動繩索的速度自然也相異，需要的牛力也各不相同。直徑一・五公尺的大纏索鼓輪，較小纏索鼓輪的起重速度更快，後者的直徑只有五十公分，因此每抬高一次就必須讓牛隻多走好幾圈。最小的軸桿是用來起吊最重的物品，這和自行車騎士在爬陡坡時，是以最小的鏈輪來帶動自行車鏈條，是一樣的道理。靠著這根軸，一頭牛能在大約十三分鐘之內，將四五〇公斤的負重吊升約六十公尺[3]。

它在一四二一年夏天啟用。即使佛羅倫斯已歷經了五十年的建築潮，居民也早習慣見到機器將沉重的磚石運送到天際，但這座巨型吊車的運作一定仍構成了一幕奇景。重量幾達二公噸的砂岩樑，以馬車從採石場運至建築工地，藉由經過獸脂或肥皂潤滑的榆木輥筒，滾入八角廳中，然後利用一只特殊掛鉤與吊車繩相接。這種掛鉤與現今通稱「吊楔螺栓」之類的「榫

頭—榫眼」裝置近似，是布魯內的另一項發明，很可能是他在研究羅馬石造工程時得到的靈感。首先，必須在石頭頂端切出一個長約三十公分的長方形洞孔，然後從石塊兩側分別內挖幾度，使它成為頂部寬度最窄、底部最寬的楔形接榫。接下來，把構成掛鉤的三枝鐵棒插入洞中；左右兩旁的鐵棒呈楔形，以便與榫眼密合，中間那一枝呈扁平狀。首先，先插入位於外側兩邊的鐵棒，再用鐵鎚將中間的鐵棒敲入卡死，使外側鐵棒固定而不至於滑出洞孔。最後，將一根其上已繫有繩索的螺栓，水平穿入三根鐵棒頂端的小洞中，然後就可以把這塊石頭吊到穹頂上了。

「牛吊車」的運作，本身便存在著某些特定的危險性。操作時，摩擦力必須減到最低程度，原因是摩擦時所喪失的能量足以生熱，進而易於起火——這對懸吊在半空中的砂岩樑而言，顯然足以構成相當程度的災難。不易彎曲的粗繩可產生大量的摩擦，而布魯內的巨繩橫斷面約有六公分，頗有起火之虞。因此他們用順滑的胡桃木管包裹住滾輪，並在繩索上澆水，防止它在通過滑輪時著火。海水、醋或走味的葡萄酒，則比會讓繩索腐爛的清水在此更為適用。

當載重物抵達工作平台之後，工人自穹頂呦喝一聲信號來喝止牛隻動作，然後將繩索自螺栓上卸下，底下的人則鬆開纏繞其上的繩索，將繩索再帶回八角廳的地面，然後與已先固定好下一根砂輪逆向轉動，鬆開纏繞其上的繩索，以便改換齒輪的走向。牛隻這時再度踽踽向前，使鼓岩樑的吊楔螺栓相接，整個程序又再重新開始。這個運作過程一定相當有規律，因為吊車每天

平均起吊五十次，也就是大約每十分鐘一回[4]。

這座了不起的機器就和布魯內其他的發明一樣，靈感來源究竟為何，至今仍舊是個謎。儘管在不久後，陸續有人將一些古希臘機械力學和數學的手稿帶到佛羅倫斯，使文藝復興時期的建築師和發明家，得以擁有遠較中世紀更為先進的工程科技。但是大抵而言，建造這樣一座吊車所需的專業理論知識，在一四二○年時其實是無可得之的。一四二三年，也就是布魯內完成吊車工程的兩年後，一位名叫奧瑞斯帕的西西里冒險家，自君士坦丁堡歸來，帶回了二三八件希臘文手稿（義大利學者在數十年前才學得此一語文）。在這些寶藏中，有六部埃斯庫羅斯遺失的劇本、七部索福克里斯的作品，還有普魯塔克、盧奇安、斯特拉博，以及杜摩蘇尼等名家的著作。但其中還包括了幾何學者普羅克洛斯的全套作品，以及帕普斯的《數學彙編》。後者是一部關於古代起重裝置的專著，寫於四世紀，對工程師而言尤其重要，其中描述了絞盤、複式滑車、蝸桿與蝸輪、螺桿以及齒輪鏈等吊車與起重機必備要項。在接下來數十年中，重現江湖的希臘數學及工程手稿不可勝數，簡直就是十五世紀義大利的「數學復興」[5]。

然而這些發現來得太遲，來不及幫助布魯內設計他的「牛吊車」。無論如何，這位總建築師和莎士比亞一樣，只懂得一丁點兒拉丁文，希臘文就更不用提了，所以除非這批手稿先譯成義大利文，否則它們對他的價值不會太大。＊因此，布魯內可能並非由古老的羊皮紙上習得滑車、離合器和齒輪系的運作，而是來自他自身的經驗。他從小在離大教堂僅數百公尺的地方長

大，幾乎每天都看到馬內提所謂「各式各樣不同的設備」在運作，比如依照前幾任總建築師指示所建造的許多踏輪和起重機，其中包括喬凡尼於一三五〇年代所設計、將石材以絞車拉吊到中殿拱頂的踏車。然而，不論它們如何激發布魯內蓬勃的想像力，這批機器和「牛吊車」相比之下就顯得相當簡單，只不過是一堆在滑輪系統上傳送繩索的軸輪組合罷了。舉例來說，「牛吊車」上的複雜嚙合零件，在那些機器上就絕對不可能出現，更遑論那個逆向運動的離合器原型了。

馬內提認為「牛吊車」的靈感來源，提出另一種說法。他聲稱當布魯內還是個年輕的金匠時，製作了許多內建「各種不同型態彈簧」的機械鐘。如果這個故事屬實，那麼這些裝置便和「牛吊車」一樣，較當時科技領先了一大截。在那個時代裡，所有機械鐘都是由一只下墜的重錘所驅動，重錘則與一條纏繞鼓輪的細繩連結。當重錘下降時，便會捲回細繩而驅動鼓輪，後者則會帶動另一只與驅動系統齒輪組嚙合的齒輪（類似「牛吊車」大纜索鼓輪的齒輪）；而驅動系統的運作，則由「擒縱機構」掌控。但是，據馬內提表示，布魯內的鐘是以彈簧代替重錘來驅動齒輪系統。這說法相當駭人，因為據一般所知，彈簧鐘是在近一百年後才發明的。實際上，這類鐘所需的彈性彈簧，直到數十年之後才有人發展出來，屆時由於冶金技巧趨於純熟，彈性金屬線的製造方為可行。

除了馬內提的說法之外，這些彈簧鐘沒有任何證據留存下來，只有一幅於該世紀後期完成

的匿名素描，可能是根據布魯內之友塔寇拉的設計所繪，後者曾繪下一些這位總建築師的發明。無論如何，布魯內在鐘錶機械方面的嘗試，比如鑲齒輪和平衡錘等，很有可能在他設計「牛吊車」時派上用場[6]。

不論吊車的靈感來源為何，從一開始它就為眾人帶來極大的信心。布魯內在它一完工後，就敦促工程處發給獎金，因為他很清楚至今尚無人得到一四一八年公告中所承諾的二百個弗羅林。一個月之內，他因為其「新發明起重設備的獨創性與付出的努力」，而獲頒一筆為數不小的獎賞：一百個弗羅林。工程處嘉許他這座吊車的設計「較過去採用的機器更為有用」，現在看來簡直可以說是輕描淡寫到了極點。

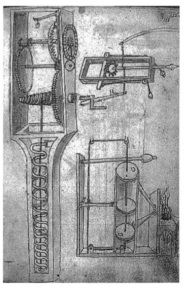

一個以彈簧驅動的鐘，可能是以布魯內列斯基的設計為依據。

「牛吊車」是為了以最快、最有效率的方法將載重吊至高空而設計的。在這方面，它可能遠勝過當時所有的吊車，因為如今只要一、兩頭牛，就能起吊從前多達十二條牛才能吊起的重量。但是，但這座傑出的機器仍然有吊車的通病：由於它僅為升降重物而設計，因此不能橫向移動重物。但是，若要將石樑鋪成石鏈，橫向運動顯然是不可或缺的考量。這批石樑交互連鎖，並在幾個特定的高度上，會朝圓頂中心的垂直軸線呈輻射斜傾。因此，他們也需要能使石樑朝任何方向（上下或左右）移動極小距離的機器，才能精確地將之置於定位。

自一四一三年以來，一台名為「星辰」的起重機，一直供主教壇的拱頂工程之用。但十年後這部機器就和「巨輪」一樣，不復適用於圓頂工程進一步的要求。他們需要一座更有力、旋臂更長的起重機，而大教堂工程處以其一貫的方式來面對這項挑戰：他們宣布了另一項競圖，要求參賽者於一四二三年四月之前交出設計稿。

一四二二與一四二三年交替的冬天相當寒冷。民間傳說中，會為佛羅倫斯帶來愁苦和疲累的「屈拉蒙娜風」（乾冷北風），從亞平寧山脈急撲而下。一月的時候，圓頂因天候太冷而停工，牆上還覆上了一片片交疊成網狀的木板來防雪害。布魯內利用這段休工時間，設計了一座起重機參賽。基於「牛吊車」的成功先例，工程處商討的結果並不令人意外：眾執事於四月間選擇使用他的設計，捨棄對手維伽利的作品。瓦薩里曾暗示後者是洛倫佐·吉伯提推派的奴才，意在挑戰布魯內的專門技術，並挫挫他的威信。

數日之內，布魯內設計之機器所需的木料開始送達建築工地，包括八根松木樑以及兩根榆木樹幹，每根均長達四·五公尺。接著，一棵胡桃樹也運抵，將用來雕造起重機的螺桿。

這座機器和「牛吊車」一樣，在相當短的時間內完成（三個月不到），七月初便已準備就緒。

這座人稱「城堡」的新起重機，即一支頂端裝有樞轉式水平橫樑的木製桅杆，高高安裝於圓頂上，看起來一定很像絞刑台。水平橫樑上配有螺桿、滑道和平衡錘；有一根水平螺桿是用來使平衡錘沿著滑道移動，另一支螺桿則用來操縱載重物，藉由鬆弛或旋緊螺旋扣來升降載重物的高度。這只鬆緊螺旋扣比「牛吊車」更能掌控石材的放置，因為後者的動力來源位於數十公尺之下，完全依賴圓頂上的人發出口令來行事。

一旦「牛吊車」將石材運至工作平台之後，便輪到「城堡」開始運作。站在該起重機頂端

博納科叟·吉伯提所繪的三支鬆緊螺旋扣，以及一組連結石材與掛鉤的吊楔螺栓。

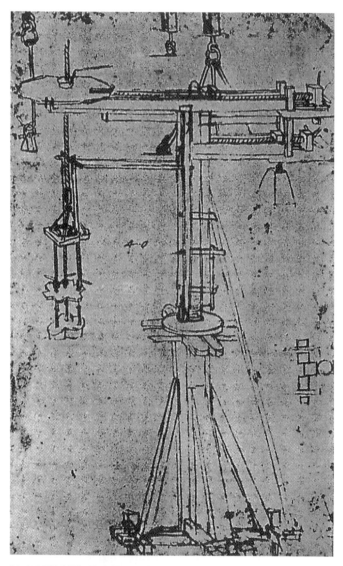

達文西繪製的「城堡」圖解。

小平台上（圓頂上最危險、最令人暈眩的崗位之一）的操作員，負責運動水平螺桿，使重物於橫樑下方做橫向移動。在此同時，則有人調整橫樑另一端的平衡錘，以便保持起重機的平衡。還有一只由桅杆突出的水平旋臂，則用來防止載重物於繩索末端擺盪；這是當強風繞著圓頂打轉時，必須防範的危險。最後，一旦石塊抵達目的地上方，便可調整鬆緊繞著圓頂打轉時至定位。

鑒於當時的人對材料強度了解並不多的事實，「城堡」的成功可說相當了不起。除了研究先例之外，布魯內無從知曉這座起重機水平樑載重時的堅固程度，其樑柄的抗彎強度，要等到法國工程師納維耶於一八一三年的研究之後，才得以藉數學運算決定。一四二○年時的計算方法，是以古人相信樹木擁有不同「質性」的理論為根據，和當時認為醫藥與人體質性的互動有關一樣（同樣有待商榷）。舉例而言，橫樑所用的榆木據說性屬「乾燥」，因而與性屬「潮濕」的篠懸木或赤楊木不「合」，因此後二者不應與榆木使用於同一座結構物中。基於這樣的假設，來決定用什麼材質物來懸吊一根重量超過四五○公斤的砂岩樑，根本一點都靠不住。重石吊在一根橫樑末端、搖搖欲墜的景象，八成讓人捏了一把冷汗（至少在一開始的時候）。

但這根橫樑挺了下來，「城堡」也和「牛吊車」一樣，在接下來的十年內只需要些許小修理。事實上就某方面而言，「城堡」根本是太持久了。它和「牛吊車」一樣，在布魯內死後很長的一段時間內（直至一四六○年代），仍繼續存在大教堂的工地中，並參與了圓頂工程的最

後一幕：在燈籠亭頂端，安置一顆高約二‧四公尺青銅球的過程。這只青銅球的委託案由雕塑家維羅吉歐贏得，當時他的工場中有個名叫達文西的年輕學徒。維羅吉歐利用布魯內的機器吊起青銅球，沉迷於這組機器的達文西，則為之畫了一系列素描，因此現在常被誤認為這組機器的發明人。至於相當自豪於自己的發明、又非常擔心遭剽竊的布魯內，對這樣錯誤的歸功可能會有怎樣的反應，我們不用多想就能揣摩一二。

第八章

石鏈

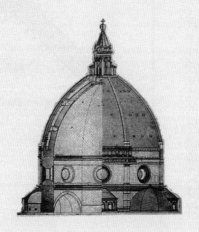

「牛吊車」一完成，第一條砂岩石鏈的設計圖便開始進行，終於在六月初有了定案。布魯內手下的木匠尼可洛，因設計了一座木製模型來示範如何連結砂岩樑而獲得酬金。這條石鏈的設計相當複雜，是由水平環繞八角形圓頂周長的石樑，構成兩圈同心圓環。這些長樑由形似鐵軌枕木、間隔約一公尺的橫切向短石樑支撐，並相互扣連。六月還沒結束，約合八十六馬車的砂岩，便自亞平寧山脈運抵大教堂廣場。

從百花聖母大教堂的圓頂或鐘塔看去，佛羅倫斯周圍的山丘，有著宛如仰臥人體般的美麗曲線。十五世紀期間，數十處採石場在這片山坡上挖掘，其中包括米開朗基羅的兒時家鄉（賽提拿諾村）附近的幾座採石場。他的奶媽的丈夫是個鑿石工，而據這位大雕塑家表示，這名鑿石工便是啟發他使用鐵鎚和鑿子方面天賦的人。這片山丘由瑪奇鈕石形成，此種含石英的砂岩相當堅硬，中世紀時常用來製作砂輪，在佛羅倫斯也常供建築之用。其礦層之豐富，據說如果要在佛羅倫斯蓋房子，只要隨意挖個洞、再把挖出的石頭堆起來即可。事實上，有幾座採石場就

砂岩鏈。

（圖中標示：順著圓周環繞的石樑／橫切向的短石樑）

在城內，位於聖菲利奇塔大教堂修道院和聖皮耶羅門（今稱羅馬門）之間，其中之一甚至是修道院修女的財產。亞諾河也為這座城市提供石材：一種名叫阿尼者岩的石頭，便是在河的南岸開採所得。但圓周石鏈所需的石材，則來自城市以北數公里、位於古城市非索列附近的特拉西奈亞採石場。工寮於一四二一年三月搭起，由十九名石匠組成一工作小組，不久後開始動工。

大部分的石匠在採石場裡當學徒，追隨他們的業師學習如何辨認最好的石床，如何順著或逆著紋路切割，以及如何依照建築師的模板為之修整。一塊石頭的選取和成形，其實相當費力。首先，用鋸子將石塊自山坡上劈開；如果是像瑪奇鈕之類的硬石，便得先將沙和鐵屑的混合物灑在鋸齒上，一方面以之為研磨劑，同時也可補金屬硬度的不足。待用橇棍和木楔撬開石頭之後，便以鶴嘴鋤切成粗略的尺寸，然後用較輕型鐵鎚來修整。之後再用鐵鎚輕敲來聽驗，測試其品質。如果沒有瑕疵的話，這塊石頭應該響如洪鐘，沉悶的一聲「砰」則表示有裂縫或其他缺陷，應該丟棄。另一種測試品質的方法是氣味。剛自採石場切下的石灰岩和砂岩，聞起來像爛掉的蛋。這股硫礦臭味愈濃烈，表示石頭的品質愈好。

布魯內的石鏈需要的石材，非常講究尺寸和形狀。環繞圓周所用的石樑，長度必須為二.三公尺，橫切面的則必須為四十三公分寬。由於八角形的每一面都需要用上十根這種石樑，才能形成兩圈同心圓環，因此環繞整個圓頂總共需要八十根。每根石樑的下方，也都得切出一連串缺口，以便與橫向放置其下的短石樑交鎖。這批短石樑所需的數目更多，一共是九十六根。

世人現在可以看到它們自圓頂基部外突數公分，就在鼓形座大圓窗的上方，好像牙齒一樣。

畫在羊皮紙上或刻在木頭上的模板，是修整石材的依據。但由於布魯內的設計相當複雜，因此到底該如何切割、拼裝石塊，對石匠而言是件相當吃力的工作。於是，這位極有創意的總建築師，為他們製作出不太傳統的模型。這批模型中，有的用蠟和黏土製成，有的則是他用佛羅倫斯人冬天吃的大蘿蔔刻成。

為了能夠有效發揮作用，以四十五度角接合的圓石樑必須緊密連接，而這必須依靠鐵夾才能夠達成。布魯內長途跋涉至匹斯托亞去監督這批鐵夾的鑄造，但由於這項工事實在太過專門，以至於這些五金商就和那夥石匠一樣，幾乎無法了解他的要求究竟為何。等這批鐵夾鍛造完成，接著便在表面上一層鉛，以防生鏽或甚而造成周圍的石材爆裂。這批鐵夾和安裝在大教堂其他各處的鐵棒，一共動用了數千公斤的鉛塊供做防鏽處理之用。中世紀時期，多數大教堂為教堂尖塔製作鉛瓦。這自然又為百花聖母大教堂的工人帶來一椿危險，因為遠從古羅馬建築師伐文提諾斯發現鉛管工的「畸形」和「驚人的貧血蒼白」起，人們便已知鉛是有毒金屬！。

僱用鉛管工（英文 plumber 來自拉丁文的 plumbum，也就是「鉛」的意思）來做防鏽工作，或為教堂尖塔製作鉛瓦。

這只是四條砂岩石鏈中最先鋪下的一條，亦即以約十一公尺的間距，環繞整座圓頂的四條環帶之一。一四二五年春，布魯內為第二條石鏈製作了一座更複雜的模型，它的橫向石樑就像一圈輪輻似的，呈放射狀指向圓頂的垂直中心。此外，這批石樑並非水平鋪設，而是成某一角

度傾斜。這樣的步驟，將需要新機器「城堡」的專門技術，以及一套相當精確的測量系統。

依據工程處文件的記載，砂岩樑上面另外加有層層鐵鍊。由於鐵的抗拉強度遠大於砂岩，這表示這些環繞圓頂的鐵鍊，實際上提供了抵抗水平推力的大部分阻力。然而，對圓頂成敗異常重要的鏈條，也是圓頂的祕密之一：因為所有鏈條都埋在石材中，從表面上看不到，要知道其確切的構成成分因此變得不可能。我們沒有理由假設那批鐵鍊不在裡面，但一九七〇年代所進行的一次磁性勘查，卻無法探測出任何有鐵鍊存在的證據。

砂岩鏈並非圓頂周長的唯一束縛。以木材製作的第五條鏈條，於一四二四年安裝在第一條石鏈上方約八公尺之處，目的是補強這四條石鏈。原始的計畫中，是要加上四條這樣的木鏈，但援用「在建築過程中，唯有實務經驗能教我們接下來該怎麼做」這條明文的結果是，只有第一根木鏈得以落實。

木鏈在一開始就為布魯內帶來許多問題。一四二〇年的建築大綱中訂：必須以六公尺長、三十公分寬的橡木來製作這條木鏈。但一年之後，由於找到的橡木數量不足，故選定以栗木代替。八角形的每一面各需三根木樑（總計需要二十四根），再以橡木夾板接合之。雖然栗木早在一四二一年九月就訂購了，但由於工地裡正在鋪設砂岩樑，這批木樑便直到兩年多後才運來。這對任何一個仍然希望以大型木製拱鷹架來建造此建築的人而言，不啻是個令人氣餒的

徵兆。首先，能否找到直徑夠粗的栗樹是一個問題，一旦找到木材之後，還必須服膺不同的規定和傳統習俗來砍伐——比如必須等待月缺，因為據說此時砍下的木頭較不易生蟲。砍下之後，木頭還必須經過適當的乾燥，這又是件相當費時的工作，得先將木材泡水達一個月的時間，以便把樹汁逼出；另一個方法則是把木材埋在牛糞中數週（就像用糞肥來鞣獸皮一樣），然後再把木材放在一層灰燼或歐洲蕨上，使之暴露於空氣中，但又要隔絕雨水及陽光——就這樣可能必須放置長達數年的時間。考慮到這些繁複的手續，難怪布魯內得等上好長一段時間。

毫無疑問的，木鏈就和四條石鏈及鐵鍊一樣，是布魯內的無形扶壁系統一部分，用來控制圓頂的箍環應力，因為木材和鐵一樣，比砂岩的抗拉強度大得多。它甚至有可能是用來防範一種尤其猛烈的應力。舉例來說，君士坦丁堡聖索菲雅大教堂的圓頂基座內，在可能產生最大張力之處就併入了一系列類似的木製束縛物，並且在五五七年的大地震發生後，更於磚造結構裡加入更多的木製束縛物[2]。同樣的，位於薩爾坦尼亞的元成宗鐵穆耳陵墓，也使用了二圈白楊木樑包圍住圓頂，用來抵銷波斯高原地震所導致的損害。

布魯內在設計木鏈時，心中是否設想著類似的防護措施呢？馬內提拐彎抹角地提及一些圓頂內部的「機關」，用來防止強風及地震的侵害。風壓負載（施於圓頂上的風力）在此並非特別重要，因為光憑建築物的尺寸就足以應付[3]。地震卻是一個不得小覷的因素。佛羅倫斯將於一五一〇年經歷一場地震，然後在一六七五年和一八九五年又各有一次。第一次的震動非常嚴

重，使得許多人於廣場上露宿了好幾夜，不願回到自己家中。然而，這幾次地震都未能對圓頂造成損傷。

木鏈的存在可能還有另一個原因──但與結構無關，純屬謀略。它可能（至少在某種程度上）是總建築師布魯內列斯基精心設計的陰謀，藉此暴露洛倫佐‧吉伯提在建築和工程方面的無知，來暗中破壞其威信。在圓頂建造工程進行數年後，兩位總建築師之間的戰爭就要爆發了。

第九章

胖木匠傳說

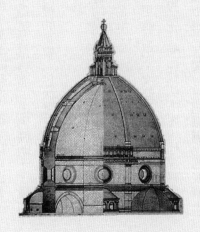

布魯內和洛倫佐之間的較勁，已經醞釀了好幾年。儘管二人任派的地位相等，布魯內的名望卻迅速凌越了洛倫佐。在「牛吊車」完成、第一條石鏈也鋪下之後，各文件中稱他為「圓頂的發明人暨管理人」，這個頭銜顯示其地位已高過同事的事實。根據眾執事表示，布魯內負責「提供、安排與構思一切必須且所需的事宜，或是找適當的人做到上述的一切，以求達到不中斷興建、完成圓頂工程之目的」；而洛倫佐的職責，只不過是在這方面「提供協助」，與前者形成強烈的對比。所以，當布魯內知道洛倫佐除了坐享同樣的薪資（每個月三枚弗羅林）之外，連布魯內的發明他都有可能算上一筆時，一定相當惱火。

木鏈為布魯內提供了讓這位同事丟臉的機會。這條木鏈的模型競圖，有布魯內和其他二人參加，其中一人是達普拉多，結果則收關賞金一百個弗羅林金幣。一四二三年八月，眾執事選上了布魯內的設計，對這位聲名如日中天的總建築師而言，可說是另一次勝利的紀錄。但是當栗樹終於運到佛羅倫斯時，災難似乎降臨了…布魯內因為腹側作痛而無法下床。他纏綿病榻數日，後來終於被勸回建築工地時，頭上還包著繃帶、胸脯上也敷著藥。這招戲劇化的表演，讓許多人相信布魯內的大限將近，其他人則深信他是裝病。不久之後，大家開始謠傳他根本沒病，而是他「根本沒膽、也沒能力實現自己那個偉大卻不可能的設計」。而這個病人也不吭聲，只是拖著腳步乖乖回到病床上。

建造木鏈以及興建圓頂的責任，就此落在洛倫佐的肩上。這項沉重的義務，讓這位金匠相當不自在，因為死性不改的布魯內，從不曾讓任何一位同事知悉木鏈的構造，更遑論圓頂的最終設計了。洛倫佐這時發現，自己突然得負責落實布魯內的木鏈模型。對一個不識此道的人而言，它和布魯內的其他模型一樣令人困惑不解。

就建築圓頂而言，洛倫佐或許被布魯內逼到次要地位，但他已在其他案子上嘗到了成功的滋味。一四二二年，他為歐尚米歇爾教堂完成了聖馬太青銅像的鑄造。這座由銀行家公會委託製作的雕像，比他早先塑造的施洗者聖約翰像還要高大。更了不起的是，在努力了二十多年之後，他終於完成了洗禮堂的青銅門，並於一四二四年四月揭幕。可惜的是，他那曾經也為青銅門出力的繼父巴托路奇歐，已於前兩年去世，因而無法在有生之年目睹他這項成就。

洛倫佐的青銅門立刻就被公認為曠世之作。它們原本是要用來裝飾聖喬凡尼洗禮堂的北面，最後卻改掛在東門上，表示其受尊崇的程度。因為，面對聖羅倫佐大教堂郊區的北門，不如直接面對大教堂正面的東門來得重要。青銅門在主題上也已有所更動：他們捨舊約全書的場景不用，而改採表現耶穌及四福音書作者生平的畫面。洛倫佐的鑄造場，一共為之熔化了一萬五千公斤以上的青銅。而將門鍍金並為之裝配的麻煩任務，就花去了一整年的時間，使洛倫佐在一四二三年間相當忙碌。這樣勤奮的工作，或許正是他鮮少在百花聖母大教堂工地露面的原因，也是一四二三年裡，在工地監督製作「城堡」及鋪設砂岩鏈的布魯內，得以使他黯然失色

的緣故＊。另外，洛倫佐停留在鑄造場的時間，之所以多於他造訪工地的時間，也有可能是出

自財務上的考量，因為委製青銅門的布料商人給予他相當優渥的年薪（二百枚弗羅林），讓他

在圓頂上工作所得的月薪（三枚弗羅林）相形見絀。

洛倫佐把心思放在其他工作計畫上，從而自建築工地消失無蹤。等到工程驟然喊停，布魯

內纏綿病榻、而眾石匠和木匠等待進一步指示，這種情勢對他一點好處也沒有。上面要求布魯

內回到工地提供諮詢，但這位總建築師病情惡化的速度之快，使得工程處大為緊張。最後，洛

倫佐怕人發現自己於此領域的無知，只有命令工人繼續工作。在他的指揮之下，眾人開始沿著

八角廳的一面鋪設並連結栗木樑。

使這些圓木相互交鎖，是項重要而複雜的任務。洛倫佐盡全力處理這項工作，以環繞聖喬

凡尼洗禮堂圓頂的木鏈做為他設計的依據。但布魯內的模型所需要的設計更加複雜，圓木必須

用特製的橡木夾板夾在一起，夾板又必須在與圓木接合處的上下方，各以鐵螺栓固定，然後再

用鐵皮條纏繞圓木，以免圓木被螺栓撐裂。

當三根木樑沿著八角廳的一面完成連結之際，布魯內奇蹟似地復原了。他自鬼門關歸來，

敏捷地爬上圓頂，檢視了洛倫佐的工作，然後發動對洛倫佐不利的耳語活動，宣稱後者的橡木

夾板毫無效用，因此三根圓木都必須拆下，以更有用的建築結構取代，他將會親自監督這項工

程的執行。因此，不論木鏈的結構功用為何，最後成了布魯內向眾執事及佛羅倫斯人民揭發洛

倫佐之無能的手段。

不久之後，布魯內的陰謀有了回報：他的薪水幾乎增為原先的三倍，變成每年一百弗羅林。洛倫佐的年薪則一直維持在三十六弗羅林，然後到了一四二五年夏天，他的薪俸突然中止。儘管這分薪資於六個月後恢復發放，但和加了薪的布魯內比起來，洛倫佐的薪水仍然是每個月三弗羅林。這表示一四二六年之後，他在圓頂方面工作所帶來的收入，不過是布魯內的三分之一。在發餉的工程處主計官眼中，他究竟讓對手超越了多少，我們也就不難看出了，因為他拿的根本是兼差人的工資。事實上，在接下來數年中，洛倫佐愈來愈不過問圓頂工程，反而接下其他更有利可圖的委託，其中包括為歐尚米歇爾教堂鑄造的另一座令人蕭然起敬的雕像，還有為聖喬凡尼洗禮堂製作第二組更費時、但利潤也更豐厚的青銅門。它和第一組青銅門一樣，是一件大規模的委託案。布料商人公會同意比照第一套青銅門，付給他二百弗羅林的年薪，而這一大筆薪資，很可能是進一步促使他把大部分時間花在工場裡的原因，因而減少在百花聖母大教堂露面的機會。儘管如此，如果布魯內以為他已經降服了洛倫佐及其副手達普拉

＊洛倫佐的洗禮堂青銅門工程，並不能完全解釋布魯內之所以超越他的原因，因為在興建圓頂的數年中，布魯內也同時忙於其他工作計畫，包括棄兒收容院和聖洛倫佐大教堂的聖器收藏室（二者均於一四一九年開工），以及重建聖洛倫佐的龐大工程計畫。

多，那可就大錯特錯了。

如果布魯內真的是裝病，這也不是他頭一回對毫無戒心的對手耍花招。他在模仿、詭計、戲劇性表演與製造幻覺上的才能，在佛羅倫斯是眾所周知的。他最有名的一齣騙局，是對木匠師傅馬內多的惡作劇。這故事俗稱「胖木匠傳說」，相當複雜巧妙，成了佛羅倫斯的傳奇，由布魯內的傳記作者馬內提娓娓道來[1]。如此殘忍而屈辱人的惡作劇，值得《十日談》作者薄伽丘大書特書一番，也比莎士比亞《仲夏夜之夢》劇中人物陷入的顛倒夢境還早發生。

這齣惡作劇約於一四〇九年在佛羅倫斯上演，發生在布魯內某一次自羅馬歸來的期間。被害人是一位名叫馬內多的木匠，大夥兒都叫他「胖子」。馬內多擅長雕刻烏木，在聖喬凡尼廣場上有一間工場，離布魯內的房子不遠。他的事業成功，脾氣也好，但由於某天未出席一個社交場合，而不幸惹火了布魯內。睚眥必報的布魯內，決心要報復他這樣的輕慢，因此說服了一大票人馬，讓馬內多相信自己變成了別人：一個眾人皆知的佛羅倫斯人馬鐵歐。

某天晚上，當馬內多在鎖門關店時，布魯內跑到他的房子去，將鎖撬開，悄悄溜進去，然後將門閂上。幾分鐘後當馬內多回來時，他砰砰敲著門，卻赫然聽到自己的聲音（事實上是布魯內模仿他的聲音），命令他離開。由於布魯內的模仿相當逼真，馬內多丈二金剛摸不著頭，只得回到聖喬凡尼廣場去。他在那兒遇到唐納太羅，令人難以理解的是，後者竟然叫他馬鐵

歐。不久之後，一名法警也攔住他，稱呼他馬鐵歐，並隨即以欠債的罪名逮捕他。他被帶到史

丁奇監獄，獄卒為他在名冊上寫下的名字也是馬鐵歐。即便是同在獄中的囚犯（他們全都幫著

布魯內起鬨），也用這個別人的名字稱呼他。

這位木匠徹夜未眠，為了這波事件發愁，只有自我安慰是倒楣被人認錯了。但是當兩個陌

生人（正牌馬鐵歐的兄弟）於次日早晨來到監獄，聲稱他是他們的親戚時，他的自我安慰就消

失無蹤了。他們替他償還債務、還他自由，卻仍免不了先批評一下他傳說中的賭博習性和揮霍

生活。愈來愈困惑的他，被送到馬鐵歐位於佛羅倫斯城另一邊、靠近聖菲利奇塔大教堂的家

中，而他表明自己「並非馬鐵歐、而是馬內多」的抗議，眾人卻似乎都當作耳邊風。不過是在

一個傍晚的時間內，他幾乎確信自己真的已經變成了另一個人。然後他因服用了布魯內準備的

藥水而入睡，並在不省人事的狀態下，被送過河、抬回自己家中。眾人將他顛倒放在床上——

頭在床腳，腳在床頭。

當這可憐的木匠在好幾小時後醒來時，他不但為自己在床上的位置感到困惑，也為屋內的

混亂而不解，因為他的工具遭人完全重新排列過了。他的茫然隨著馬鐵歐兄弟的到來而有增無

減；現在這兩人對待他的態度完全不同，不但叫他馬內多，還敘述了前晚他們的兄弟馬鐵歐竟

然以為自己是另一個人的稀奇故事。不久之後，正主兒馬鐵歐本人證實了這個故事，說他做了

一個變成木匠的怪夢。由於馬鐵歐說在夢中注意到他的工具沒放好、需要重新整理一番，無異

解釋了馬內多的房子為何亂了秩序的原因。馬內多有了這項證據，愈發確信（至少有一陣子）他曾經與馬鐵歐交換過身分，就像他們的名字由於拼法相近而容易讓人混淆一樣。

這個惡作劇和布魯內數年前所畫的透視嵌板一樣，使人分不清藝術與生活。就像他向觀者展現巧妙的假象、使觀者將人為創造的事物誤以為真實一樣——他重新安排並控制了馬內多的認知，為他打造了一個絕無僅有的觀點。而馬內多就和透過窺視孔瞥視的觀畫者一樣，無法得知究竟他所經歷的是「實景」，抑或是逼真但遭扭曲的現實倒影。碰巧的是，那面畫有聖喬凡尼廣場的透視嵌板，甚至有可能收入了馬內多的工場。只是，到了那時候，這位曾經蒙羞且困惑無比的可憐木匠，已經離開佛羅倫斯。此一詭計曝光後，馬內多移民至匈牙利，在當地成功地從事本業，因而累積了一筆可觀的財富，使整個故事以喜劇收場。

第十章

「五分之一尖頂」

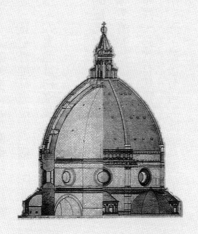

一四八年間，羅馬水利工程師諾尼爾斯奉派至阿爾及亞的撒爾達鎮，依當地統治者指示，建造一座穿山的水道橋。諾尼爾斯充分探勘了山地，畫出設計圖和剖面圖，再計算出隧道的軸線，然後監督兩批經驗豐富的隧道工人從兩端分別開挖。他對工程進行之順暢感到滿意，於是立即返回羅馬。然而，四年之後，他收到來自撒爾達的緊急召令。當他抵達當地時發現，這座乾渴的小鎮人民意志相當消沉，原來是挖掘隧道的兩隊人馬，竟意外地都愈挖愈右偏，因此沒能在中途會合。諾尼爾斯後來成功地挽回了大局，但他表示，如果他當初來得遲一步的話，這座山將出現兩條、而不只是一條隧道了。

這則軼事出現在《論水道橋》，是曾任不列顛島總督的羅馬水利總工程師弗朗提諾斯的著作。這本失傳了數世紀的學術論文，於一四二○年代，由尋手稿人布拉奇歐里尼在卡西諾山上發現。諾尼爾斯及其迷途隧道工人的故事，對圓頂建造人而言，必然有其警惕的效果，因為他們也面臨了類似的建築問題：八隊石匠各自負責圓頂的其中一面，最後有可能使這八面牆在頂部會合嗎？

興建圓頂的關鍵之一，是為一層層水平鋪設的磚塊或石材，做出精密的計算和測量，以逐漸向上遞減的順序砌上。但這尺寸該如何測定？在建築過程中，該如何控制這八面牆各自的曲度？因為每一面牆都必須併入一前一後築起的雙殼和支撐雙殼的拱肋，因而使得這個問題難上加難。這些長度各超過三十公尺的拱肋，只消其中一根偏離個幾公分，整個圓頂的接合就將無

法達成，與撒爾達鎮的情況無異。

在圓頂上工作的石匠隊，手邊有些基本的量測工具，大部分經過了一千年都沒什麼改變。以檢查牆壁的垂直為例，他們用的是錘線；這是末端吊有重錘（通常是鉛球）的一根細繩，將細繩編成釣魚線似的麻花辮，以防止重錘在微風中打轉。而為了確保石材能完美地水平疊起，他們使用石匠水平儀；這是一個狀似英文字母A的儀器，有一根錘線自頂點自然垂下，水平的橫木上則刻有分度尺，當石材或磚塊的位置呈水平時，錘線便會對齊橫木的中心。

但是，諸如拱門和圓頂之類的拱頂，既非屬於垂直也非水平，因此一套更複雜的量測系統顯然有其必要。建造哥德式大教堂的師傅採取的做法是，先將這類建築的曲度，照原尺寸畫在特別的描圖地板上，就像是一套巨型的藍圖。這類地板上覆著熟石膏，就在上面畫出與實體一樣大小的幾何設計（如拱頂的拱肋等）。製圖一完成，木匠便依樣製作木造模板，在採石場工作的石匠再據此將拱肋所需的石材塑造成形。石膏地板用過之後擦淨，就能再刻畫下一組圖樣。如果沒有描圖地板這樣的設備，工程人員會清出一塊地面，將設計直接描繪在地上。舉例來說，一三九五年間，英國國會大廳屋頂木構架的平面圖，就是畫在薩里郡法漢地區附近的一塊地上。

布魯內於一四二〇年夏天採用的方法，正是後者。他讓人把佛羅倫斯亞諾河岸下游約方圓二公里的一大片地夷平，然後在沙地上勾畫出圓頂實體尺寸的圖樣[1]。八根垂直拱肋的模板，

很有可能是從在這裡畫好的巨大幾何設計圖打造而成。這批模型以松木為材料，長約二・六公尺，寬約六十公分，並使用鐵皮強化，以防止變形。它們被安置於內殼的外牆上，當做傾度相同的內外雙殼之建造導柱。這批隨著圓頂升高而益發高聳的模板，確保了八根巨大的拱肋最後將在第四條石鏈的高度會合。而在興建圓頂的過程中，為了讓拱肋成為垂直方向的曲度導柱，因此得將它們先建好。也就是說，只有鋪好數層矗立拱肋所需的磚塊之後，石匠才會接著填入其餘部分。

控制拱肋的曲度，並非布魯內和石匠師傅所面臨的唯一問題。圓頂的磚塊並非水平層疊，而是會與水平面形成逐漸增大的夾角，最後幾層甚至以六十度的陡角向內傾斜，因此他們必須設法引導並控制這樣漸進的斜度。一道相關的難題是，除了計算磚塊的放射點位置之外，還得計算第二與第三條石鏈橫向砂岩樑的放射點位置，也就是說：所有石材等於是在向內部傾斜彎曲的同時，也位於從圓頂垂直中心向外部（圓周上）放射的點上。在這樣的情況下，錘線和石匠水平儀之類的傳統工具，可謂英雄無用武之地。

布魯內究竟如何計算出磚塊和巨大石樑的位置，是這座圓頂的另一個謎。然而在寫於一四九〇年代的《佛羅倫斯史》中，人文詩人暨史學家斯卡拉暗示：可能是「在精確地決定（圓頂的）中心、並做上記號之後，布魯內從中心向圓周各點拉展一條繩索，以此方式環繞一圈，因此決定石匠應以什麼順序和曲度將磚塊和灰泥砌到牆上。」

也就是說，為了引導磚塊的鋪設，布魯內從圓頂中心向外拉出一根直達石材內緣的繩索（記錄文件中稱之為「建築繩」）。隨著磚塊愈砌愈高、圓頂半徑由基部的二十一公尺縮短到頂部的區區三公尺，這能夠以三百六十度環掃圓頂的繩子，想必也跟著節節升高並不斷縮短，因此能嚴密監控磚塊的斜度與其（離圓頂中心的）放射狀位置。

斯卡拉的說法獲得了馬內提的支持，後者宣稱當布魯內為瑞道菲小禮拜堂建造拱頂時，用的是相同的方法。在這項實驗中，這位總建築師將藤條的一端固定不動，以之「向上畫圓——依序不斷將未固定的另一端壓觸到磚上，並漸次縮小圓周。」這項裝備比現今泥水匠用來砌圓弧形牆面的梁規，還要早了一步。梁規的結構，是一根直立金屬棍及繞著金屬棍旋轉的水平木板，將金屬棍固定於弧形牆面的曲度中心後，旋轉木板繞軸所形成的弧線，便能決定每塊磚的確切位置。

儘管如此，百花聖母大教堂所用的曲度控制設備，顯然是一件更龐大的儀器。要想從圓頂中心延伸至其圓周邊，這條「建築繩」起碼要有二十一公尺長。但這麼龐大笨重的尺寸，一定會引起一些問題。比如：如何防止繩索中段鬆垂、因而導致不正確的測量結果？是否有用到滑輪系統？還是將繩子拉緊後塗遍蠟脂，就像中世紀勘測員所用的繩索一般？

但最令人不解的是，如何將繩子固定於圓頂中心。一根有五十四公尺高的木竿，才不過能從地面觸及圓頂的基部，若要能碰到頂端，則必須有將近九十二公尺的高度。十八世紀英國海

軍船隻主桅桿的平均高度約為三十六公尺，而這樣的桅桿只能以來自新大陸森林（魁北克、緬因州和新罕布夏州）的木料製作，因為在歐洲找不到夠高的樹木[2]。誠如一位評註家所言：「吾人必須想像一段巨型美國加州紅杉樹幹，吊到一座中央塔台或懸吊平台上的情景[3]。」

不論布魯內掌控圓頂曲度的方法為何，自是少不了有人挑剔。令人毫不意外的是，其中最堅持的聲音，來自洛倫佐的陣營。一四二五年末，洛倫佐的副手達普拉多向眾執事申訴，指控布魯內未能遵守一三六七年設定的模型條件。身為總建築師的布魯內，自然和所有的前任總建築師一樣，曾經宣誓忠於這座神聖的模型。但達普拉多並不滿意。他提出一連串抗議，其中最嚴重的一項是：布魯內沒有依照聶里所規定的「五分之二尖頂」曲度，建造此圓頂的正統輪廓。

不論是在結構或美觀上，這個尖頂的輪廓對圓頂都相當重要。尖拱是哥德式建築偏愛用來橫跨空間的方法。舉例而言，百花聖母大教堂中殿的拱門就有尖頂，一如多數哥德式教堂的中殿拱門一樣。尖拱與未來將主宰整個文藝復興時期建築的圓拱或半圓拱相較，有兩項明顯的優點。首先是比例的問題，與跨度相同的半圓拱相比，尖拱要高出許多。一三六七年間，這項因素無疑影響了百花聖母大教堂眾執事的想法，因為和建在相同直徑鼓形座上的半圓頂相較，具尖頂的圓頂將使高度再高出三分之一。換句話說，只有尖頂能讓圓頂達到他們所要的一百四十四臂長的高度。

尖拱的第二個優點，是結構上的問題。拱形或圓頂的水平推力與其高度成反比，而由於尖

拱較圓拱高出許多，所產生的推力自然較小。事實上，米蘭大教堂的建築師相信，尖拱不會產生絲毫的水平推力。這樣的想法當然不對，但是「五分之一尖頂」的拱形，比起較淺的半圓拱，所產生的輻狀推力的確能減少達百分之五十，所需的基座因此較少，底部也較不易裂開或撐破。

一三六七年所要求的「五分之一尖頂」輪廓，是當交叉的拱形曲度之半徑，恰恰為跨度的五分之四時，所產生的幾何圖形。相形之下，一個半圓拱頂的曲度半徑，則會只有跨度的一半，形成的輪廓因此較淺而圓。達普拉多就是企圖以後者引起眾人恐慌。在遞交給工程處的意見書中，他主張圓頂的「建法有誤」，因為布魯內是將之建成「半尖半圓」形，而非指定的「五分之一尖頂」。也就是說，圓頂正被建成一個「介於半圓拱和五分之一尖頂之間的形狀」，結果將使圓頂無法達到所需的高度。而達普拉多並未將這差錯歸咎於曲度控制系統的缺陷，反而認為是布魯內無知的關係。

「我，即上述的達普拉多，在此聲明，」他憤慨地寫道，「數十年前所議定的角度，

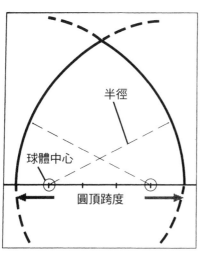

半徑

球體中心

圓頂跨度

「五分之一尖頂」的拱形。

似乎不該為了任何原因而擅加更改減小。」他堅稱圓頂的外觀因此將遭玷污，結構上更是不穩固。總而言之，由於布魯內偏離了早已決定的曲度，這項錯誤將「厚顏無恥地糟蹋、危害大教堂」。毫無意外的，在這分意見書的最後，是一段對布魯內相當刻薄的人身攻擊：

這一切之所以會發生，完全是由於那幫受託執行任務者的無知與自以為是，而他們甚至因此獲得優渥的報酬。我之所以寫下這分意見書，是因為若必然會發生的不幸果真降臨了，糟蹋了這座建築物或甚至使之有毀滅之虞——曾經提出此警告的我，將得以無責開脫。看在上帝的分上：請謹慎行事。我相信你們一定會的。想想發生於西恩納大教堂的危機，那正是因為相信一名無法思考的夢想家之故。

他的語氣就像是聖經中的先知，預言若無人聽從他的忠告，未來便會有災難發生。話中提到西恩納大教堂未完成的擴建部分，是一座造價高而無用的龐大建築，在受到鼠疫侵襲、資金也用盡之後，部分結構於一三五七年被迫拆除。這樁大災難會縈繞在百花聖母大教堂建造者的心中，並非全然無理。

達普拉多向工程處遞上意見書的動機可能並不單純，因為他的主張毫無根據。布魯內建造的雙殼，完全符合規定的「五分之一尖頂」輪廓，根本看不出有任何需要修正的必要[4]。達普

拉多如此在乎自身的名譽（「我將得以無責開脫」），以及如此明顯憎恨布魯內因工作而「獲得優渥的報酬」，讓人懷疑他的動機完全是因嫉妒心作祟。

一四二五年間，達普拉多有很好的理由忌妒布魯內。儘管他自己已有所成，是一名寫過著名哲學論文〈阿爾貝蒂的天堂〉、受人尊敬的人文學者，然而他就和洛倫佐一樣，尚未能在建築領域中闖出一番名堂。布魯內的木鏈模型中選了，因此贏得了一百弗羅林的巨額獎金，他自己的模型卻落選了。同年裡，布魯內也贏得了「城堡」設計的競圖，在此同時，他的「牛吊車」當然已相當成功，砂岩鏈（第二條於一四二五年間開始鋪設）也依照原計畫發揮了功效。簡而言之，布魯內的名聲達到了空前的境界。更為他錦上添花的是，洛倫佐的總建築師職銜於數個月前遭到解除，而它很可能是布魯內的木鏈陰謀所致。雖然洛倫佐不久之後便復職，但責任和權力卻都削減了許多。至此，洛倫佐‧吉伯提這一派已陷入了最低潮。

達普拉多向工程處呈上的意見書，並未以對圓頂曲度的抱怨為結語，反而又頑固地繞回他早先對大教堂採光問題的意見，抱怨大教堂若單由鼓形座的八扇窗以及頂端的天眼來採光，內部將顯得「昏暗而陰鬱」。為了證明自己的論點，他畫了一張大教堂剖面圖，上面顯示自鼓形座的某扇窗戶射入的一道陽光，是如何無法充分照亮上方的圓頂或下方的十字廊。

一座教堂的採光，在建築上是個重要的考量因素。哥德式建築興建者為了使教堂內充滿光線，設計了巨大的彩繪玻璃窗，但「明亮」或「陰暗」教堂的優點，在文藝復興時期卻是個頗

受爭議的話題。舉例而言，阿爾貝蒂就認為教堂內部應該保持陰暗，只由蠟燭和燈火照亮。但達普拉多指控百花聖母大教堂過於昏暗的說詞，一世紀之後將響遍於羅馬，因為當米開朗基羅接手聖彼得大教堂的工程後，便批評前任總建築師小桑加洛設計的圓頂，表示他讓整座大教堂內部陰暗到了足以讓修女輕易遭人非禮、罪犯躲在裡頭也不會被人找到的地步。

在達普拉多的眼裡，要使百花聖母大教堂免於沉淪黑暗之中，只有一條路好走：督促眾執事重拾他昔日遭到打回票的設計，請他們考慮他的方法，以二十四座窗戶鑿穿圓頂基部，進而使教堂內充滿亮光。他的語氣轉為威嚇，並帶有末世警告的意味：「看在上帝的分上，處理這件事。」他乞求他們，並再次試圖為自己免除責任，以免到時出了什麼差錯：「我之所以寫這分意見書，為的是如果無人為此問題採取行動，日後我得以無責開脫。」

但達普拉多的呼籲又再度成了眾人的耳邊風。布魯內在一四二六年一月的穹頂計畫修正案中寫道：「我們對採光沒有任何特別的提議，因為由下方的八扇窗所提供的亮度似乎已足夠。」他又提到，如果將來發現需要更多光線的話，可在圓頂頂端另加窗戶。但達普拉多氣憤地拒斥這解決之道，並稱之為「只有見解狹隘的傻子」才想得出來的法子。工程處顯然站在布魯內這邊，因為圓頂的工程和往常一樣持續進行著，曲度不變，基座也沒有窗戶。布魯內的薪資則於數週後，增至每年一百弗羅林。達普拉多的陳言則為他帶來十個弗羅林金幣，之後卻仍然停留在整個計畫的外圍。

但這次的辯論，並不是布魯內最後一次與達普拉多交手。不久之後，這位總建築師開始致力於另一項發明，它將不像他先前的任何一件發明那樣成功或受人尊崇，達普拉多因此也有了復仇的機會。

第十一章

磚和灰泥

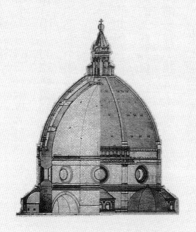

儘管布魯內的圓頂工程前幾年相當成功，他一定無法忘記當圓頂高達三十臂長時，眾執事將再度會合商討是否仍不必使用拱鷹架。一四二六年初，當第二條砂岩鏈吊入定位之後，那一刻終於來臨了。圓頂已自鼓形座築高了二十一公尺左右，而內彎的雙殼已超過了三十度的關鍵角度，之後將無法光靠摩擦力，就能使石材在灰泥變硬之前保持定位。

和布魯內頭一次提出設計方案時所遭遇的激烈反應比起來，一四二六年時，關於是否該繼續捨拱鷹架來建築圓頂的辯論，看來進行得很順利。權力如日中天的總建築師占盡上風，修正後的計畫書以建築所需之拱鷹架困難重重為由，表示：「我們仍然不建議採用拱鷹架。」但這項壯舉能否圓滿達成，目前還說不準。

一四二六年二月的文件中，只是略為暗示布魯內的設計將如何執行。當他們決定圓頂其餘工程也不用拱鷹架的同時，還採納了另一則修正案：在圓頂的某些部位，將以特殊的魚骨形接合方式，鋪上一系列形狀特別的磚塊。一四二○年的十二點備忘錄中裁定：當雙殼高度達到二十四臂長之後，應以磚塊或泉華石取代砂岩，以便減輕重量。結果，是由磚塊脫穎而出，因為佛羅倫斯附近沒有現成的泉華石，必須自外地進口。工程處因此訂了數十萬磚塊，而布魯內則開始為磚塊的形狀設計特別的木模。

在佛羅倫斯，磚塊的尺寸管制相當嚴謹[1]。營造業所用的「基本磚塊」，約有二十五公分長、近十三公分寬。所有的磚場都必須展示這種上面蓋有官印的磚模，以供顧客及石匠公會督

察參考之用，後者會穿戴特殊的藍色斗篷與銀色徽章前來廠房。

然而，圓頂需要的是設計較非正統的磚塊：長方形磚、三角形磚、鳩尾磚、具凸緣的磚頭，以及特別為配合八角形角度而造的磚塊。這批磚塊的尺寸之雜、設計所需的模板之多，以至於有一天因為羊皮紙用盡，迫使布魯內緊急應變，改用手上可重複書寫的書（刮去文字後，便可供再次書寫新文字的舊書）撕下其羊皮紙張來畫設計圖。

這批模板會送到製桶匠的手中，供其製作造磚的木模。模子一完成，就送至磚場。這些工場通常位於鄉間，不僅是為了讓佛羅倫斯免於火災和污染的雙重麻煩，也是為了靠近黏土坑以及提供磚窯燃料的木材與柴薪來源。從坑中挖出的黏土，經工人以赤足踩葡萄的方式，用力揉踩至平滑均勻的程度後，變成所謂的「泥料」，再經過成形、風乾，便送至窯中烘乾。這項焙燒過程歷時數日，然而由於窯爐需加熱至攝氏一千度的高溫，製磚工人必須等上將近兩星期的時間，才能讓窯爐冷卻到允許人將磚取出的地步。一般的窯爐能容納二萬塊磚，每三週燒製一次便有三十萬以上的年產量。然而即使在這樣的速度下，一座窯爐也得花上十三年以上的時間，才能燒出足夠圓頂使用的磚塊。

馬內提說布魯內親自檢視圓頂所需的每一塊磚，當然是誇大其詞，因為這些磚多達四百萬塊，但品管顯然是這位總建築師相當關心的問題。如果黏土沒有適當風乾，磚塊常在焙燒過程中收縮或破裂，而如果送來的貨物品質未達要求的話，成批的貨品都會被打回票。理想上來

說，黏土應於秋天挖出，在經過塑造成形之後，先在沙中以避免冬天的霜害，等來年夏天再掘出這批尚未經窯燒的磚塊，改埋到潮濕的稻草床內，以防止它們因受高熱而破裂。阿爾貝蒂警告過，一塊磚必須風乾兩年後才能入窯燒製，這使得整個過程就如同處理木材一樣費時。燒磚也不是很清潔的一種行業；佛羅倫斯有個笑話，說只有燒窯工人會在上廁所之「前」洗手。

對興建圓頂同樣重要的，則是灰泥的品質，而據馬內提表示，布魯內也責無旁貸地插上了一手。在整個中世紀時期，灰泥的製法，是將砂石和水混於生石灰（氧化鈣，一種透過在窯中加熱石灰岩而得到的物質）之中。為圓頂這麼大的一座建築物製造灰泥，需要巨量的石灰岩。

大多數的製磚工人在窯中燒磚，也兼燒石灰岩，只不過後者用的是另一座火爐，整個過程需時約三或四天。燒石灰的過程有毒，有害任何下風居民的身體健康，那就是石灰岩中的氣泡可能在窯中引發爆炸。氣泡多因化石所致，鑿石工人因此比任何人都要熟悉這種特殊現象。這些化石的遺骸令人相當好奇，阿爾貝蒂便以著迷的語氣描述，他曾見過「背部毛茸茸、還有許多隻腳」的蠕蟲「住」在石灰岩塊中。

我們已經知道，灰泥乾硬的速度能決定建築施工的技術。中世紀灰泥的凝固分兩個階段；第一階段於數小時後發生，使灰泥不再具可塑性，第二階段則要過更久的時間才能完成。第二次的凝固需要自大氣中吸收二氧化碳，將灰泥中的氫氧化鈣轉化回碳酸鈣，也就是石灰岩的基本成分。這和石灰岩洞穴頂部經年累月而產生的鐘乳石，是相同的化學變化，都是利用二氧

化碳將滴水中的鈣質轉化回本來的石灰岩。

阿爾貝蒂說第二段凝固已發生與否，可能看得出來，因為灰泥會產生「一種石匠熟知的苔蘚或小花」。至於他所指的是哪一種植物，並不容易得知，最有可能是真蘚、牆蘚或紫萼蘚等苔蘚類，這類植物會在石灰牆塗上灰泥數月之後開始生長。若這項推測屬實，那真是椿了不起的創舉，因為這為接下來的一千年，開創了使用羅馬水泥的先鋒。有人推測布魯內可能曾使用快乾灰泥、甚至白榴火山灰混凝土，來加速整個過程。

顯示，圓頂所用的灰泥和大教堂其他地方的灰泥並無差別，而且二者均含碳酸鈉（或稱蘇打灰），一種製造玻璃器皿所用的礦物。不論當時它是蓄意或無意造成的，有可能也加速了灰泥的硬化過程[2]。

灰泥永遠是在現場攪拌而成。這項過程約需一天的時間，因為如果生石灰沒有充分熟化（亦即和水充分混合），將會對磚造部分造成損傷。混合的動作是在圓頂上完成的，因為塗抹必須在灰泥尚具可塑性時進行。石灰、砂石和水全都吊到圓頂的頂端，就地熟化石灰並摻入砂石。石灰的熟化會產生大量的熱，導致生石灰膨脹而後碎成粉末。攪拌灰泥的危險性，在於讓生石灰燙到手。這種腐蝕性物質還可加速屍體腐化，以減少教堂墓地附近的惡臭和散布疾病的危險。製革工人也用它來燒去獸皮上的毛髮。

灰泥一旦混合妥當之後，就由石匠灌入灰泥板中，然後遵循古法以泥刀塗在磚造結構上。

八隊石匠各自從牆內向外砌磚，後續的接面則隨著整個結構的升高而傾斜。外殼則比內殼薄上許多，厚度只的，內殼平均厚度為一‧八公尺，也就是超過十塊磚的寬度。雙殼是同時建起有其三分之一。

工作的進度十分緩慢，因為這八隊石匠必須等到每一環的強度足夠之後，才能開始新的一環。有人估計施工速度每週大約還不到一環[3]，也就是說圓頂每個月才增加約三十公分的高度。如果利用拱鷹架來建造圓頂，進度就必須更加快，因為木材有隨時間而變形或「潛變」的傾向。但是像圓頂這麼大的建築物，建造速度勢必無法快到得以避免這種變形，這應該也是不用拱鷹架興建拱頂的另一原因。

此刻，磚塊的黏合不是布魯內唯一擔心的一點。這段時期對石匠的安全而言相當危險，因為他們這時必須在內傾角度極恐怖的牆上工作。有拱鷹架支撐的圓頂，可藉著令人心安的鷹架網來阻止墜落，避免萬丈深淵的恐怖景象。然而這裡什麼都沒有：石匠只能靠著「棚梯」（一種用楊柳枝架成的狹窄平台，以木棍插入石材來支撐）在圓頂邊緣移動，他們的下方則是一路無阻的深淵。為了安撫緊張的石匠，布魯內在拱頂內部建了一座「陽台」。這座平台遠較「棚梯」寬敞，可當作安全網，板組成，搭建在凸出於石材表面的吊空鷹架上。這玩意兒由一連串木更重要的是形成了一面視覺屏障。根據文獻指出，它是為「防止石匠師傅往下看」而設計的。

還有許多其他的安全措施。在高牆上工作的石匠，會發給皮製安全帶，他們喝的酒也必須

摻三分之一的水（這通常是為孕婦所準備的濃度）。任何人若違反後者這項規定，將罰款十里拉，約合十一天的工資。工人禁止自行以吊車輸送他們的工具、午餐、甚或自己本人，也不得在吊車桶中搖晃，以求捕捉在圓頂內築巢的鴿子。築巢的鴿子對石匠而言，是個從不間斷的麻煩。在西敏寺的建造期間，必須使用大片的帆布來防止鴿子在未完成結構的石材和樑柱間定居。這分公告生效之前，石匠在百花聖母大教堂大膽捕捉來的鴿子，八成都下鍋當了晚餐。烏鶇的命運也一樣。因為肉對工人而言是罕有的奢侈品，大多只有在週日才能吃。

這些形形色色的安全措施似乎發揮了功效。打從一四二〇年夏天，在南主教壇發生兩起死亡事件之後，紀錄上只有一人死亡，那是一四二三年二月摔死的石匠聶諾。考慮到當時所雇用的人數之多、工作性質之危險，以及整個計畫費時多少年才完成，這項安全紀錄簡直是個奇蹟。

石匠所面臨的另一個風險則是失業。隨著雙殼的築起和圓周逐漸變窄，所需鋪設的磚塊也愈來愈少，因而需要的石匠人手也較少。其中有二十五名，於一四二六年四月遭到解雇，但這次的工人過剩問題可能肇因於一則勞資糾紛。馬內提聲稱眾石匠師傅「自私地擅自組成工會」（這是與佛羅倫斯法律牴觸的行為），罷工要求加薪。另外，工作條件方面的衝突，也有可能在罷工中扮演了某種角色。佛羅倫斯對這樣的罷工並不陌生，因為儘管手握無上權力的公會，其前景仰賴的正是工人的賣命苦幹，卻始終不願意賦予他們一些特權。一個世紀之前，諸如罷工、祕密會議、群眾擲石、工人結社的開始，甚至全面暴動都曾經發生過。[4]關於後者最著名

的例子，便是一三七八年所謂的「梳毛工人起義」事件，當時全城受壓迫的布料工人起來反叛雇主，混亂之中縱火燒了貴族的宮殿，並暫時握有共和國的控制權。

這類革命不得在百花聖母大教堂爆發。布魯內採取無情的反應措施，馬上解雇了罷工的石匠，以倫巴底人替代之；這後來成了反公會人士愛用的阻撓罷工技巧。被解雇的石匠一發現自己失業了，便謙卑地請求布魯內讓他們回到原來的工作崗位。瓦薩里也敘述了這個故事，欣喜地說布魯內的確重新雇用他們，但只給予較低的薪資。「所以，他們不僅沒有如先前以為的可以得到更多，反而受到損失。他們向布魯內發飆的結果是，讓自己受傷害又顏面掃地5。」

可以想見的是，石匠就和鑿石工人及五金商一樣，一開始對總建築師的要求大感不解。雙殼的磚結構體，其複雜與創新完全不下於布魯內為圓頂設計的每一件作品。這裡的磚塊不僅是水平層疊而已：在雙殼中每隔一段固定的距離，磚塊砌成的圓環就會被直立鋪設的較大磚塊所中斷，也就是說這些磚塊與水平砌起的磚塊成直角。這種有稜有角的磚造體，就是一四二六年修正案中所提到的「魚骨形接合」。直立砌起的磚塊穿過四或五道水平磚環，如同一條條的斜帶上圓頂頂端，形成鋸齒狀或稱人字形的圖案。布魯內一定知道把磚塊直立形成的螺旋帶會造成弱點面，因為它們不像傳統接合方式一樣，後者可以輕易抵銷使圓頂爆裂的箍環應力6。

那他為什麼還要選用人字形接合呢？

布魯內之所以選擇這種圖案，原因在於拱狀建築物和圓頂的結構特性。圓頂的建築原理與拱狀建築物相同，是利用石材自身重量所帶來的相互壓力固定石材。一旦完成後，每塊磚石都會受到周邊壓縮力，故而和拱門一樣能夠自我支撐。但建築圓頂的問題在於磚環無法瞬間建成，因此在磚環完成之前需要某種臨時性支撐，否則石材顯然會在磚環收合之前便向內崩落。

布魯內用人字形排列的磚塊，來抵銷這股向內墜落的趨力。這一批自水平磚環向上突出的磚塊，正如身為大教堂總建築師之一的奈利，在二百多年後檢視圓頂時所言，具有「夾鉗」的功用。奈利發現，布魯內在第二條石鏈的高度——也就是當石材開始內彎之際，採用了不同的砌磚模式，此模式在灰泥凝固的時候，有助於使周遭的水平磚塊留在定位。每隔一公尺左右，這些直立的磚塊便會中斷水平的磚環，將各個環層分成較短的、約五塊磚長度的段落。施工期間，這些小段落透過直立的磚塊，會與下方已完成的數層磚環連結起來。也就是說，每一排當中，每五塊磚頭便憑藉兩旁的直

人字形磚造結構。

立磚塊鎖入定位（就像有書擋於兩頭夾住），使新環層插鎖入下方已完成的、且能自我支撐的環層中。

因此，未完成的磚環不必由內部支撐固定（如木製拱鷹架），而是靠兩側所施的壓力。即使在整個環層尚未完成、灰泥未乾硬之前，這些分割成一段一段的磚塊就變成了自我支撐的水平拱，能夠抵抗來自地心引力的內拉力。人字形圖案這套精巧的系統，是布魯內用來免除繁複拱鷹架的技巧之一，因此對圓頂的結構異常重要。阿爾貝蒂後來在他的《論建築》中說，這種技巧對於不使用拱鷹架來建造拱頂，可說是不可或缺，因為這種連結使較弱的組件得以與較強的組件結合。他將此結果比喻為人體，而人字形接合就有如大自然的力量一般，「將骨頭與骨頭接合，以肌腱接著血肉，使其縱橫深斜各方向都能連接。」

布魯內究竟是從哪兒學到人字形接合，至今仍是圓頂的無解謎題之一。這個圖樣當然早為石匠與泥水匠所熟知；古羅馬人便已廣泛使用一種他們稱為「穗狀圖樣」的接合方式，而這種式樣在英國都鐸式房屋露出木框的磚牆上也找得到。然而，這兩個情況都是僅供裝飾之用，而與結構無關。事實上，羅馬人只有在裝飾別墅的地板時，才會用到這種圖樣[7]。

再遠一點的地方，與佛羅倫斯圓頂類似的互鎖式磚造結構，可以在波斯及拜占庭的一些圓頂中找到，導致有學者推測布魯內可能曾到過這些地方。這樣的假設並非不可能，一方面因為當地早有與小亞細亞的貿易往來（義大利人早在十三世紀便對之相當熟悉，因此馬可波羅認為

根本沒有記載的必要），還有就是布魯內在一四〇一至一八年之間曾經「行蹤不明多年」。也有可能他是由打東方回來的商人那兒，得到這些關於圓頂的二手情報，甚或有可能是從佛羅倫斯的許多回教徒奴隸口中得知的。在佛羅倫斯，每個有錢人家裡，都至少要有幾名義大利詩人佩脫拉克所稱的「內敵」，其中包括土耳其人、巴底亞（今伊朗東北部）人與迦勒底（古巴比倫南部）人，悉數來自近東地區[8]。儘管如此，這些奴隸大多為青少女，而她們的家庭應該並不熟悉塞爾柱王朝的建拱技巧。

在檢視過圓頂的磚造結構之後，奈利深信此法也可適用於其他地方，遂大膽設想其他同樣龐大的建築物。「若以此法建造，」他寫道，「任何巨型曲線建築均可由平地開始，興建至任何高度，而無須拱鷹架或鷹架的支撐。」聖靈大教堂裡有另一座由布魯內設計的圓頂，也是這樣建造的，而小桑加洛也於下一個世紀利用此法。奈利的說法從未在百花聖母大教堂以外的地方，得到充分的驗證，但這只不過是因為尚未有人建出比布魯內的圓頂還大的石造圓頂之故。

第十二章

一圈接一圈

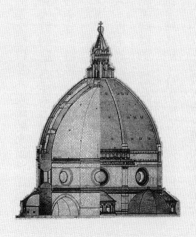

聖經的創世記告訴我們，在大洪水之後，當世人仍然使用相同語言之際，一群諾亞的後代向東行進入巴比倫沙漠，也就是今日的伊拉克。為了使自己揚名千古，這批巴比倫的新居民著手建立了一座新城市「巴別」，即「上帝之門」之意。他們說：來罷！我們要建造一座城和一座塔，塔頂通天。

故事接下來的發展，自然是家喻戶曉了。這故事比喻的是人類以及（更確切來說）建築師的不凡豪情。巴別人民用瀝青砌合窯燒的磚，造了一座直聳入雲的龐大建築。但這座塔並未完成；人類妄想觸及天空之舉逾越了他們該待在地面上建築的本分，激怒了耶和華，所以祂擾亂建造者的口音，讓他們無法了解彼此的語言。果不其然，這則雄心萬丈的計畫就此不幸夭折。

現代評註家推測，巴別塔其實是古希伯來人在對蘇美人（世上最古老文明）的半傾圮巨大廟塔（或稱階梯式金字塔）提出挑戰。這則故事，同時也試著解釋語言分歧的原因，因為當巴別人遺棄他們的巨塔之後，便帶著各自不同的新語言分散至全球各地，分別成立了擁有自己語言的新國度。但這故事也彷彿是「人類的墮落」建築版。人類意欲觸及天空、進而與上帝分庭抗禮的企圖，猶如亞當和夏娃妄想窺得伊甸園的祕密一般。這座有可能成為凡人和上帝之間橋樑的巨塔，成了建築意象的「生命之樹」，一度也曾有機會消除造物者與其創造物之間的藩籬。

巨型建築物一直引發道德上的爭議¹。超級巨型建築物因缺乏實用性或工程耗費過鉅，而

遭一些古羅馬作者的反對。以普魯塔克為例，便譴責杜米仙大帝斥建的諸多巨型浴場及宮殿；而普利尼和弗朗提諾斯亦均強烈反對世界七大奇觀，前者認為這只不過是諸王用來炫耀財富的愚行，讓人倒盡胃口。相較之下，弗朗提諾斯所興建的水道橋雖然龐大，卻具有供應羅馬人民淨水的重要用途。

十二世紀時，在法國如雨後春筍般興起的新哥德式教堂，因其高度之極，而遭西妥會僧侶修道院院長伯納的譴責。在阿爾貝蒂的著作中也找得到此類疑論，他抨擊金字塔的批判語氣，與普利尼、弗朗提諾斯如出一轍，聲稱埃及人的「醜怪」作品，是個「荒唐至極的主意」。有鑑於這樣的看法，他對百花聖母大教堂圓頂的正面評價（宣稱它的優點之一，便是其規模之宏大），自是相當出人意表：

不論是如何鐵石心腸或善妒之人，在看到這麼一座擎天而立的巨型建築時——其形體之大，陰影足夠籠罩所有托斯卡尼人，建造過程卻又完全不靠樑柱或繁複的木架支撐，吾人怎能不讚揚建築師「皮波」？

話中提到圓頂無所不包的影子，可能將之暗比為埃及的金字塔，據說後者的影子長達數日的行程[2]。阿爾貝蒂為圓頂的巨型尺寸辯解，以為它不但證明了上帝賦予人類發明的力量，也

顯示出佛羅倫斯商業和文化的優勢。布魯內和他手下的石匠，甚至可說完成了巴別建築師做不到的事。因為，圓頂高「出」天際，所以他們不但達到了，甚至還超越了倒楣的巴別人的願望。

阿爾貝蒂流亡多年之後回到佛羅倫斯，在一四二八年頭一回看到這座建築物（當時尚未完成）不久後，就寫下了這一段關於圓頂的著名描述。富有的阿爾貝蒂家族曾在十七年前被驅逐出城，當時他年僅四歲，接著是在帕度亞和波隆納長大。日後以繪畫及建築方面著作聞名的他，在一四二八年時，則因善於一箭射穿護胸鐵甲、以及一連躍過十人肩頂之類精采特技而出名。他的成就很多，也是名馴馬師，並曾針對航海術及馴養寵物狗，撰寫過學術論文。他發明了編寫密碼的圓盤（類似密碼機的原型），以及用來探勘羅馬遺跡的星盤。舉凡希臘文、拉丁文、法律、數學和幾何學，他幾乎無不涉獵。但他對建築特別有興趣，尤其是布魯內的圓頂，傳說他還曾從其頂端丟下一顆蘋果。

對阿爾貝蒂以及佛羅倫斯的每一個人而言，眼見圓頂聳立全城，是當時最雋永、也最令人敬畏的景象。在這些觀察者中，阿爾貝蒂可能是興趣最濃厚、消息也最靈通的一個，也為將來那些文人與學者的懷疑（針對興建此圓頂不曾使用木造拱鷹架一事），提供了可靠的證詞。他就這項「人們堅信不可行的」工程絕技，發表了耐人尋味的看法，宣稱只有當「真圓包含於厚度中」時，才能不靠木造支撐網建出多角形的圓頂。

在動工一世紀之後，佛羅倫斯詩人史特羅奇以「一圈接一圈」來描述百花聖母大教堂圓頂

的建造。這樣的措詞無疑是在影射百花聖母大教堂的砌磚技巧，即鋪上另一道石材之前，需先等待灰泥乾硬的過程。但就算我們考慮到譬喻和詩體的不拘一格，這樣的描述仍然有點奇怪，因為圓頂是八角形而非圓形，是顯而易見的事實。興建圓頂的困難，就是在於它根本就不是圓形的。那麼阿爾貝蒂所言多角形厚度中的圓形圓頂是什麼意思，而史特羅奇所說的「一圈接一圈」又所指為何？

　　儘管人字形的磚造結構相當別出心裁，卻不足以獨力阻

丹通尼歐的畫作「托斯卡尼風景中的大天使」局部。背景裡的圓頂仍在施工中。

止圓頂向內崩塌。布魯內的神來之筆，是創造了一種圓形的骨架，圓頂表面的八角結構便據此成形。換言之，在圓頂雙殼的厚度裡，包含著一連串連續不斷的圓環。我們已知圓頂的內殼較厚，最寬處有二‧一公尺，最窄處有一‧五公尺；這樣的尺寸，使它足以在中間併入一座厚約七十六公分的圓形拱頂。英國結構工程師梅因斯通於一九七〇年代中期進行勘測後，確認了這個結構的存在。據他解釋，此內層圓頂的建造，「彷若一個環形拱頂……但內側及外側切除了一些部分，好維持住八角形迴廊拱頂的形狀[3]。」然後再以人字形接合法，來固定突出於這圈圓環的磚塊，也就是內殼上、那些並非水平圓環一部分的磚塊。

外殼的難題則有點不同。它的寬度在基部略超過六十公分，一路收窄至頂端約三十公分出頭，想在這種厚度中併入一座圓形拱頂不太可能。那麼它是怎麼和內殼得以自我支撐呢？就某些方面而言，這個麻煩倒是比較容易解決，因為它們可以利用從內殼背面搭起的小型拱鷹架網絡，來支持外殼的石材。但這並不是布魯內所採用的解決之道。

在一四二六年的圓頂計畫修正案中，可以找到建造外殼較上層部位的線索。修正案除了提到人字形接合之外，也提及另一種磚造結構的建造方式，那就是建於圓頂外殼內的水平拱：「讓磚塊完全依照外殼所包含的圓形曲線形成一道圓拱，使此拱環完整而不間斷。」根據修正案表示，這個拱環的目的，在於盡可能「更安全地使圓頂完工」。

這道水平圓拱一建好之後，一定達到了其功效，因為眾石匠最後又加建了八道這樣的水平

拱，所有的水平拱都成為了外殼八角結構的一部分。它們雖受到首位圓頂勘測人奈利的注意，但其全盤重要性是直到梅因斯通日後的勘測才得以確認。每道水平拱約有九十一公分寬、六十公分高，以彼此間隔二‧四公尺的距離環繞圓頂。第一道正位於第二條石鏈的上方。這些從內部走道放眼可便見的拱環，自外殼內部以直角突出，連接了角落的筋脊和中間的拱肋。和鐵石鏈不同的是，它們的目的並不在於中和橫向推力，但是它們有可能將載重由外殼轉移至內殼[4]。

這是一項臨時措施；若覺得它們看來顯得粗糙或礙眼，等圓頂完成之後便可拆除。

這九座拱環對於圓頂的興建有不可或缺的作用。當內彎的外殼剛剛超過三十度的臨界角，便是它們開始出現的高度（約合鼓形座上方三十六臂長）。這些拱環的作用和人字形砌磚類似，因此解釋了它們於此高度開始、而非開始於箍環張力大上許多的較低高度之原因。它們建置於外殼圓周上，增加各角落上的厚度，確保這個拱環「完整而不間斷」，否則這些角落早就打斷了一四二六年修正案中所稱「外殼所包含的圓形曲線」。外殼的石材因此而得以在施工期間自立自強，不至於向內崩落。這些拱環幾乎完全被掩飾起來，只有在雙殼之間的某些地方才看得到，而圓頂由外表看去是個標準的八角形，完全合乎一三六七年模型的要求。布魯內這位幻象大師，又再次充分彰顯了外表形象和內在事實之落差。

史特羅奇所謂圓頂「一圈接一圈」的建造方式，指的不僅是砌磚方法，或一連串向上構成

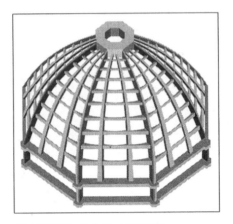

圓頂外殼內的九道水平拱環。

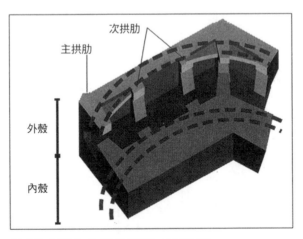

拱環如何嵌入八角形兩側內的特寫圖。

雙殼的圓環，也是對《神曲》的暗喻，因為但丁就是用「一圈接一圈」這個說法，來描述想像中由九道同心圓組成的天堂。圓頂和但丁的天堂之間的比擬，基於一些原因而相當契合。布魯內是一名研究但丁的學者，在廣泛研讀《神曲》之時，因受到自身的建築師本能所驅使，進而依照幾何原理計算出天堂的確切尺寸——而圓頂一直是天堂的傳統象徵。它是在東西方藝術中最受崇敬的庇護所，其天花板更一直讓人聯想到天堂，因此它經常是以繪畫或馬賽克所描繪的天堂景象來呈現。據說波斯的圓頂所表達的，便是靈魂由人類向上帝而去的飛翔[5]。

　　但布魯內於圓頂外殼建造的九道拱環，卻令人想起另一組著名的九層圓環：但丁的地獄。它是由九層降入地面的錐形圓環組成，猶如一座上下顛倒的圓頂。它其實也是個貼切的對照，因為在第一批拱環完成後不久的一四二八年間，布魯內將陷入他自己的地獄。

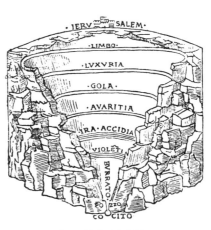

但丁的九環地獄。

第十三章

亞諾河之怪

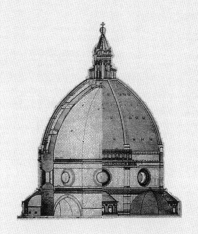

到了一四二八年春天，圓頂工程似乎進行得很順利。八年之內，圓頂已自鼓形座上方築起二十一公尺有餘，由於直徑的日趨變窄，可望於未來數年更迅速地增高。但是一四二八年將成為圓頂開工以來，布魯內首次真正受挫的一年。和他之前所解決的問題相比，導致他失敗的原因在一開始看來，必然只是個小問題而已。

百花聖母大教堂表面的每一寸（除了砌磚部分之外），都應該以大理石覆蓋，這是一百多年前便立下的定論。大理石是古時候的典型建材，但在佛羅倫斯一直只有零星的使用，因為正如我們所知，該城的主要建材一向為砂岩。除了圓頂工程之外，布魯內負責的其他建築物更是完全捨去大理石不用。大理石和砂岩不同，在佛羅倫斯一帶相當稀有，要由外地毫髮無傷地運來，更是件困難繁苛的差事。百花聖母大教堂的策畫人無畏重重困難，下令要以三種顏色大理石覆於大教堂的外殼：墨綠大理石、紅色大理石，以及硬而脆的白色大理石，後者將鋪蓋於圓頂上那八條巨大的磚肋。大教堂工程處於一四二五年六月，為它簽下了五百六十噸的訂單。

位於佛羅倫斯西北方一○四公里的卡拉拉，附近的採石場負責供應這種白色大理石。這個偏遠地區的大理石，擁有悠久而傑出的歷史：古羅馬人率先開採，一四五五年於夫拉斯卡提出土的「阿波羅雕像」，以及「君士坦丁凱旋門」均有使用這類大理石。米開朗基羅日後一些最有名的雕像，都是用它雕出的，其中包括「大衛像」以及「聖母慟子像」。事實上，米開朗基羅在卡拉拉周圍陡峭雪白的山脈中，生活了數月之久。他重新開發並仔細審視了古羅馬的採石

場，夢想著在山坡上雕鑿出巨型的作品。

卡拉拉大理石之所以是歐洲最受歡迎的石材，可說其來有自：它的質地堅硬，斷口乾淨俐落，顏色純白，正適合雕刻和裝飾之用，價格也十分昂貴。然而一百多年來，工程處一直將這種白色大理石引進佛羅倫斯，例如喬托的鐘樓就是用它來裝飾外牆。全共和國的公民，都被徵召為這項事業出力：工程處於一三一九年頒令，每當大教堂所需的大理石由亞諾河運送而來時，當地的居民必須出一臂之力。運輸大理石主要仰賴操作小漁船的漁夫，以及從亞諾河的沙堤為建築業採集碎石、勉強營生的砂石工人。工程處似乎想藉此舉製造出類似十二世紀法國「馬車熱」的情境，令受到宗教狂熱驅使的居民自動幫忙，將運石馬車由採石場拉到各教堂。

卡拉拉大理石的取得與加工，是一件複雜、微妙且時有危險的工作。其採掘方法與特拉西奈亞採石場採收砂岩的方法類似：由粗石匠運用手邊各式各樣的工具，包括鎬、鐵鎚、撬棍、尖劈，甚至用來敲破大石塊的長柄斧等，先從山中的石床切出成塊的大理石。這幫粗石匠除了膂力過人之外，還得對礦層有精確的了解，並能夠順著、逆著石紋切割。大理石經粗切成形之後，便交由技巧較純熟的工匠，依照模板要求的尺寸和形狀，將石材分毫不差地切割好。雕刻白色大理石所用的工具種類更多，且全都是以回火鐵製成，因為在這種石材上作工是出了名的難。先用一種尖銳的三叉鑿子，將石塊鑿到離倒數第二層皮約三、五公分的距離；接下來，用一把刀刃中央有缺口的鑿子，然後是各種不同形狀和厚度的粗齒銼。

當石塊經過這些工具修整成適當的幾何輪廓之後，便在石頭表面從事三或四道拋光的手續。

第一次拋光，是用鐵板在石頭表面磨上淨沙，除去表面的凹凸不平。第二道拋光用的是較細的沙，有時會用磨刀石上的塵屑。第三道拋光用的是腐石，一種俗稱矽石土的紅石灰磨料粉。最後一道拋光手續，用的則是氧化錫製成的油灰。大理石之錚亮，因此猶如玻璃一樣的平滑。

在採石場修整大理石，有降低運輸成本的好處，因為只有成品才被送往佛羅倫斯，而不是笨重且搬運困難的粗雕石塊。然而，讓石頭經過長途跋涉翻山越嶺之後，仍然保持完好無缺，卻絕非易事。如果石塊通過檢測，便用吊重工具自採石場吊出，以馬車運送通過蜿蜒小路（二者均為高難度作業），直抵繁華的卡拉拉，那兒的大教堂和主要建築物都是由閃閃發亮的白色大理石建成。繳交出口稅之後，這批石塊便隨馬車再多行數公里，來到瘧疾盛行的古羅馬港口蘆尼。在這裡，利用木滾子使石塊滾過海灘，再以踏車式起重機吊入駁船中，然後從力古利亞海下水。當時的人在一四二一年就已發現，這段旅程其實特別危險，因為曾有一艘駁船在暴風雨中沉沒，損失了那些為圓頂導雨槽上的飛簷預定的白色大理石。待航行四十八公里之後，船便抵達亞諾河口，再將船上裝載的貨物搬運過沙洲和淺灘，直抵佛羅倫斯。

工程處將一部分的卡拉拉大理石，以墓碑的形式向較富有的佛羅倫斯市民兜售，因而得以支付把大理石從卡拉拉運來的費用。這批大理石墓碑，雖然原本打算用來褒揚已故地方官員及羊毛商人，有時卻反倒成了圓頂的一部分。一四二六年七月，因運輸成本過高而引起優質大理

石的短缺，導致工程處下令對墓碑石開刀——當然應該是從儲備的石材著手，而不是動用早已立於墳上的石碑。但當時眾人已相當清楚，為獲得這種珍貴石材，必須另尋一種更便宜、更快速的方法。永遠野心勃勃又有發明天才的布魯內，有的是應付的計策。

水上運輸在當時遠較陸路的馬車載運便宜許多，後者常因地形和天氣的無常、駝獸的情緒和耐力，以及馬車的脆弱，而處於相對劣勢。舉例而言，由陸路將穀物運至佛羅倫斯，就比利用亞諾河運輸要貴上十二倍[1]。但往佛羅倫斯的水上運輸，卻因亞諾河的善變而困難重重，因為其流量及流速會因季節和天候而變化不定。從佛羅倫斯到比薩的八十公里水道不但嚴重淤塞，在酷暑的月分更是無異於一條涓滴細流。亞諾河不同於泰晤士河之類的河流，前者幾乎沒有供船隻漂泊的潮水。往來於比薩之間的大帆船，有時得藉助河岸邊樹木，用絞盤將船身向前拖拉。豪雨時期的亞諾河就更難對付了。在春汛時節，河水成了狂潚急洪，從亞平寧山脈的坡地奔流而下，侵蝕河岸並沖毀橋樑，每年規律地使佛羅倫斯和比薩一片氾濫。即使在理想的情況下，平底的駁船若要逆流而上，由於水淺而多沙洲，最遠也只能達到西納港，距離佛羅倫斯城門仍有十六公里。因此，所有運往佛羅倫斯的貨物，必須改由騾子或馬車運載，並以填滿稻草的布袋為襯，走完最後這一段路。

當時的人試過各種不同的辦法，企圖解決亞諾河水流不穩定所帶來的問題。他們把桶子或舀杓，固定在疏浚機上的長柄末梢，用踏輪驅動的方式刮除河床淤泥，但淤泥總是隨著每次的

氾濫再度淤積。他們也試過以老舊大帆船的殘骸，頂住被洪水摧毀的河堤，但殘骸隨時都有再度漂走的可能。一四四四年間，布魯內以土木工程師身分所從事的最後工作之一，便是強化比薩的聖馬可港附近的亞諾河堤。數十年之後，另一項極具野心的舉動，則是達文西打算繞過亞諾河堵塞的動脈，另建一條約十五公里寬運河的計畫，這條運河預定自佛羅倫斯附近的亞諾河出發，流貫東北方四十公里外的普拉托和匹斯托亞，然後往南轉向，在比薩上游數公里的威寇匹沙諾與亞諾河會合。這項大膽的計畫，就和達文西大部分的計畫一樣從未付諸執行。

但在一四二六年間，布魯內心中另有解決河運問題的辦法。這位在其他無數領域都有發明物的天才，也於一四二一年領到了世界上的第一項發明專利[2]。該文件稱這位總建築師為「最具領悟力、最勤勉、也最有發明天才之人」，並授與他「某種機器或船隻的獨家專利，據此他可以隨時且輕易地在亞諾河或其他水面上，以低於尋常費用的方式裝卸任何商品」[3]。在此之前，並無任何專利系統存在，因此無從防止旁人偷竊或抄襲發明家的設計。這便是科學家廣泛使用密碼的原因，也是布魯內吝於與他人分享其發明祕訣之故。布魯內在對友人塔寇拉嚴厲譴責無知大眾時，便抱怨此類剽竊之猖獗：

許多人在傾聽發明家的想法之際，早已經準備好輕視及否認對方的成就，導致真正顯貴的人士無從聽到他的意見。但幾個月或一年之後，這些人卻在演講、寫作或設計之

中，盜用發明家的話，厚顏聲稱是自己發明了這些他們當初排斥的事物，而將他人的榮耀歸於自身[4]。

發明專利便是為了補救這種情況而設計的。布魯內可能早已想出了一個更便宜、更有效率的方法，能將大理石逆著亞諾河運抵。但這項專利顯示這發明將會有廣泛的應用，「對商人和其他大眾」將有莫大的助益。這座奇形怪狀的船隻一完成之後，很快便贏得「怪物」的封號。

根據專利上的規定，任何抄襲其設計、從而侵犯布魯內獨家專利的船隻，均將遭到焚毀。

關於「怪物」的確切設計，我們所知不多，因為儘管布魯內有專利保護，仍然對其修築細節極端保密，以防他人模仿。馬內提和瓦薩里甚至不曾提到這段插曲，因為它無助於增添其英雄的光榮。但是，就技術上來說，它一定相當新奇刺激，才會讓人認為是值得授予專利。它的暱稱暗示著其巨大、甚至可能很難看的尺寸。這應是該船主要的經濟優勢之一，卻也有可能是導致其毀滅的原因。

我們只有一幅這艘船的圖畫，而且似乎是在這位總建築師少見的坦誠之下，向塔寇拉描述其結構，而由後者繪成的。塔寇拉在其著作《論機械》中，說明了如何將一座以陸路運輸大理石的十四輪運貨馬車，變身成一艘由划艇拖曳的木筏。我們知道布魯內在一四二七年向工程處借用一條繩索來拖拉「怪物」，因此船身或許是由類似木筏的大型木製平台組成，有可能藉由

浮桶來漂浮，再靠另一條船在河中、或牛隻在岸邊的曳船路上沿河拖曳。但即使是塔寇拉這樣幹練的工程師，似乎也對其設計大惑不解，因為當他試圖描述「怪物」時，卻發現自己的辭不達意。

「應該讓世人知道，沒有人能夠解釋所有的細節，」他略顯挫敗地寫道，「天分自在建築師的心靈和智慧中，而非圖畫或文字裡。」

不論該船的設計為何，其首度、也是唯一一次已知的運用，是為了搬運圓頂拱肋所需的大理石。在工程處被迫使用墓碑石為建材的一年後，布魯內獲得了一分將約四十五公噸白色大理石從比薩運來的契約。據他估計，有了他別出心裁的新船，他幾乎能將運輸成本減

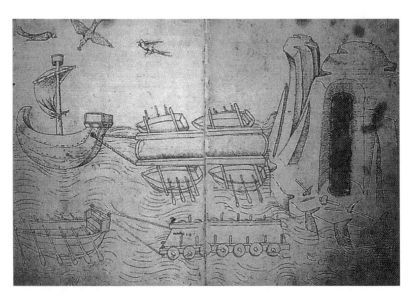

塔寇拉所繪的「怪物」。

半，每噸由七里拉十索爾多降至四里拉十四索爾多（二十索爾多相當於一里拉）。

但並非所有人都這麼樂觀。「怪物」似乎從一開始就受盡揶揄，曾經暫時震懾於布魯內圓頂驚人成就的敵人，現在則喜孜孜地拿這笑柄來打擊他。其中最直言不諱的，正是他的宿敵達普拉多。他寫了一首短詩攻擊布魯內及其最新發明，甚至刻薄地稱之為「水鳥」。這樣的描述暗示：「怪物」可能就像密西西比河上的蒸汽船一樣具有槳輪，而它在水中拍打、有如一對笨拙翅膀的景象，可能給了達普拉多靈感，為它取了這個無禮的綽號。這類由踏輪帶動的槳輪，顯然應該再等數年才能設計發明出來。

達普拉多這篇口吻不善的詩作，使他早先對圓頂輪廓有誤所發表的言論相形失色。他不僅取笑這位總建築師是「無藥可救的無知」以及「悲哀的野獸和蠢人」，更進而保證若布魯內的計畫能成功，他甘願自殺。布魯內當然不會默默承受這樣的侮辱。或許他在文學方面的造詣並不如達普拉多，卻並非對文學一竅不通，這一點有他在但丁文學方面的研究為憑。他自己也寫了一首同樣尖酸的短詩，嘲笑他傑出的對手是「長相可笑的野獸」，因此無從了解布魯內天才設計的奧祕。這樣的交鋒變得十分怨毒，以至於布魯內不久之後和一群佛羅倫斯市民一起，被迫發誓「寬恕傷害，放下所有憎恨，完全擺脫任何內訌和偏見，並忘卻以往因派系意氣或任何其他原因所受到的侮辱，只致力於共和國的利益、榮耀和偉大。」布魯內未來將會發現，這是一項很難遵守的誓言。

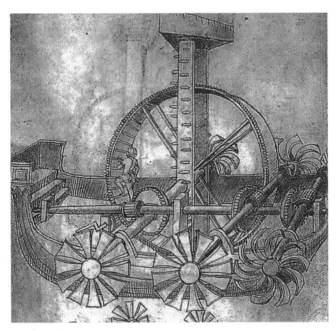

最後，達普拉多並沒有必要為履行他可怕的諾言而自殺。各種問題從一開始，就為這項任務帶來許多壓力。雖然「怪物」在一四二一年得到專利，其處女航卻直到七年後才展開，屆時當初為期三年的專利權，至少已延長期限一回。一四二六年夏天，布魯內羅到比薩與海務領事就加強該市的防禦工事進行協商，很有可能藉此機會為「怪物」請命，因為海務領事負責檢查經過比薩的船隻和商品，並為航行亞諾河上的船隻發給許可證。甚至，「怪物」有可能是在比薩興建的，因為該地一向以造船聞名。佛羅倫

西恩納發明家喬吉歐繪製的槳輪船。

斯新海軍的艦隊（頭一艘戰艦於一四二二年航向亞歷山卓城），當時便正在其船塢中建造。無論如何，一四二八年五月初的某一天，布魯內的革命性新船，載著一百噸白色大理石，從另一座因技術失敗而傾斜的怪異建築物陰影下，在比薩碼頭下水。

沒有人清楚究竟是因為設計上的瑕疵、亞諾河變化莫測的沙洲和水流，還是其他的厄運，導致了這場大災難的發生，因為「怪物」滅亡的詳細情形並無記載可尋。我們所知的是，這艘船不但沒有抵達佛羅倫斯，甚至連西納也到不了。它在距離比薩四十公里的恩波里附近沉船或擱淺，損失了船上所有的貨物。不久之後，焦慮不安的工程處官員通知布魯內：「必須在八日內……將相當於『怪物』從比薩運到安波里的白色大理石，以小船運至工程處。」

這項命令並未在規定的時間內執行。該航程夭折兩個月之後，布魯內購買了一條重約一〇九公斤的繩索，以便打撈沉船或其載貨。達普拉多當時一定相當欣賞這齣大醜劇。沒人知道布魯內是怎麼從亞諾河床找回這批貨的，但塔寇拉的一幅素描上，顯示了二艘滿載石塊的駁船，正在起吊一根沉沒的大理石柱。這樣的打撈行動，耗費了不少十五世紀工程師的巧思和想像力，也引發了數種起設計潛水衣的嘗試。塔寇拉和喬吉歐都曾發明數種呼吸器和水中面罩，以及用來接放潛水夫的充氣式氣囊。這些努力，在一項該世紀最著名的工程壯舉中開花結果：一四四六年，阿爾貝蒂僱用來自熱納亞的潛水夫，將羅馬卡利古拉皇帝一艘船的部分船身，從內米湖底打撈上岸。

但布魯內在亞諾河裡的運氣就沒這麼好了。事發將近四年半之後，工程處仍然在催他履約，還很樂觀地要他運用「怪物」（八成是躲過了沉船的噩運），將失落的一百噸大理石載回佛羅倫斯。一四三三年三月，巴提斯塔只得訴諸不盡如人意的老捷徑，切開墓碑石供圓頂之用。在同年夏天，工程處終於對布魯內和他不可靠的大船失去了信心，改向另三名包商交涉，後者保證以每噸七里拉十索爾多的費用，將六百噸大理石運至佛羅倫斯。這幾乎是布魯內價碼的兩倍。

「怪物」的建造以及這批大理石的承包事宜，完全是布魯內自掏腰包。為了這筆生意，他總共損失了一千弗羅林，約相當於他當總建築師的十年薪資，占他的總財產約三分之一。對一個夢想能夠經由發明而獲得龐大報酬的人來說，這一定是個相當殘忍的打擊。更糟的是，他的「現代阿基米德」美名，也因此受到玷污。數年後，他的名聲更因為他另一項結局慘敗的妙計而雪上加霜。

第十四章 盧加「滑鐵盧」

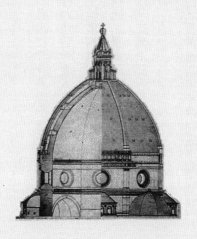

「怪物」首航的數週前，布魯內已騎馬前往附近山中的特拉西奈亞採石場，去監督更多砂岩的開採過程。圓頂高度此時已達三十公尺以上，表示現在各隊石匠正在離地八十二公尺的高空工作，相當於二十層樓的高度。隨著雙殼的日益內彎，石匠開始準備安裝第三條砂岩鏈，所需的石樑亦在一四二九年初陸續運抵大教堂廣場。為了鋪設這批石樑，布魯內的「城堡」重新配備了一套新的滑車。

儘管「怪物」的慘敗相當不堪，工程處仍然對布魯內的發明和設計表現出信任的態度。一三九六年建造的老踏輪「巨輪」，因為新型「牛吊車」的臂力強勁而遭汰換出售，就連主教壇拱頂拱鷹架所用的木材也被賣掉了，這尤其顯示布魯內給予執事的信心有多大。十年前他們對他的設計滿腹狐疑，現在卻顯然堅信圓頂可以不靠拱鷹架建起。事實上，由於他們變得信心十足，以至於聶里於一三六七年完成、曾經以半完成的實體模型，現在成了工程處的盥洗室。

然而，第三條石鏈的工程，進行並不如預期的順利，甚至要再過四年才會完成。圓頂計畫首度遭到嚴重的耽擱。一四二九年夏天，當中殿東隅（也就是中殿最靠近圓頂的一角）的邊牆上遭人察覺有裂痕時，施工進度頭一回開始慢下來。距離「怪物」的慘敗才不過一年的時間，布魯內驟然發現自己面對著一件可能更嚴重的災難：看來，以如此方式建造的教堂，可能根本就無法支撐圓頂的重量。

但工程處沒有立刻顯示出慌張的跡象。執事向布魯內諮商，而大膽如昔的布魯內，提出的建議正符合他典型的勇往直前性格：他認為牆壁出現了裂縫，正好提供他們改造整座大教堂的機會。他這時所想像的，不同於一三六七年模型的建築物，反倒是聶里另一項設計的模擬：在亞諾河畔一座老教堂舊址上重建的哥德式三一大教堂。布魯內遵循聶里為它所做的設計，提議在百花聖母大教堂兩旁的側廊，增建一系列小禮拜堂。

布魯內早已在佛羅倫斯各個教堂內，建造或設計了許多這類的小禮拜堂，其中包括聖菲利奇塔大教堂的巴巴多里小禮拜堂，以及聖約可波·亞諾大教堂的瑞道菲小禮拜堂。而在一四二八年間，他已開始重建聖靈大教堂的奧古斯丁教堂，計畫在周圍環繞至少三十六間小禮拜堂，供不同家族專用。佛羅倫斯的習俗是，有錢人家的遺骨將風光地寄放於教堂的特殊禮拜堂中，窮人的骨骸就堆在藏骸所裡。比如梅迪奇家族的遺骸安息於聖羅倫佐大教堂中，帕契家族則置於聖十字大教堂。事實上，佛羅倫斯的教堂裡塞滿了祠堂，以至於十五世紀時，有一位主教提出了教堂已受到太多屍體褻瀆的關切。他的煩惱在公共衛生的立場上也說得過去，因為在鼠疫流行的時候，最靠近教堂的房屋總是最先受到感染。

布魯內為百花聖母大教堂所提議的小禮拜堂，不僅將成為佛羅倫斯最傑出市民遺體的墓室，也將形成他所謂的「環繞教堂的鏈條」。它們就像哥德式大教堂側面的飛扶壁一樣具有橋臺的功用，使中殿的牆壁得以對抗由圓頂重量造成的外推力。布魯內向執事保證，百花聖母大

教堂也會因而變得更美麗。

一四二九年九月，布魯內奉命開始製作模型。眾執事不僅想知道小禮拜堂如何能穩住大教堂，也對其將以何種方式併入大教堂現有架構感興趣，因為外牆早已經綴滿大理石，並且已有雕塑裝飾之。這些煞費苦心的藝術作品，會不會得遭到翻修或移除的命運呢？而羊毛商人公會又得付出什麼代價？然而，這座新模型才剛剛開始進行，又發生了另一起騷動：一四二九年十一月間，佛羅倫斯傭兵襲擊了盧加——一座往西六十四公里的羊毛絲綢編織城。這場戰役持續的時間長得超出人意料之外，帶來的損傷也比預期的嚴重。

長期受鼠疫和戰爭荼毒的佛羅倫斯，在圓頂施工的最初幾年，曾享有一小段喘息的時間。一四一四年的一場地震摧毀了那不勒斯，敵軍軍閥拉狄斯勞斯國王也死於高燒（佛羅倫斯人已日漸習慣諸如此類的奇蹟），因此結束了佛羅倫斯與那不勒斯王國之間的戰爭。在接下來的十年間，佛羅倫斯經歷了一段太平日子，但一四二四年夏天，佛羅倫斯再度開戰，這回的敵人則是新上任的米蘭公爵菲力波‧馬利亞‧維斯康提。

菲力波‧馬利亞是個可怕的敵手，不下於他已故的父親——佛羅倫斯的死敵吉安加利雅佐。即使以維斯康提家族的標準來衡量，他仍稱得上相當瘋狂。他極怕雷聲，暴風雨時便蜷縮在隔音房裡，天氣較好的時候，則喜歡裸身在草地上打滾。他既好吃又癡肥，沒有自行上馬的

能力，甚至連走路都要人攙扶，而他對自己的醜貌相當敏感，因此拒絕讓人為他畫像。他的第二任妻子在洞房花燭夜銀鐺入獄，只因為這位迷信的公爵聽到狗在嚎哭的聲音，但這比起第一任公爵夫人斷頭的下場要好得多。

馬利亞繼續亡父未竟的事業，其軍隊於一四二三年占領了布雷西亞與熱納亞二地，一年後又攻下了距離佛羅倫斯僅八十公里的佛力。接下來的一年，當鼠疫在托斯卡尼各地肆虐之際，他的部隊在羅馬涅地區的紫貢納拉擊敗佛羅倫斯軍隊。此役只有三人死亡，全都是因為摔馬而溺死在自己沉重的厚盔甲中的佛羅倫斯士兵（紫貢納拉前晚曾有豪雨）。這樣的無血戰爭顯示，中世紀和文藝復興時期的戰爭可能相當文明，和一般人的觀念相反。這時期裡，大部分的戰役與西洋棋競賽類似，敵對兩方的司令官試圖運用策略擊敗對方，承認自己處於技術上難以防守位置上的人就是輸家。傭兵在開打之前，會先商量好交戰的條件，這一點和運動員決定比賽規則很像。布魯內的父親身為佛羅倫斯自治體的公證人，曾經時常捲入這類交涉之中，有時得長途跋涉去雇用如英國人霍克武德將軍之類的傭兵，後者於一三七七至九四年間負責指揮佛羅倫斯軍隊。兵家還有些約定俗成的規定，拒絕在一些特定狀況下交戰，比如夜間、冬天、陡坡上或沼澤地上。但這類戰鬥也不是永遠那麼輕鬆舒服的；紫貢納拉一役六個月之後，佛羅倫斯在法狄拉蒙對抗米蘭一役，便落得了全軍覆沒的結局。

盧加一戰甚至更加慘烈。佛羅倫斯已於一四二八年四月和馬利亞簽訂了停戰協定，並在百

花聖母大教堂牆上點燃火炬慶祝。但是合約上的墨漬未乾，佛羅倫斯就看上了自己的鄰居。

盧加和許多中世紀城市一樣有著滄桑的過往，總是不斷在交戰的國家之間換手。之前的一百年中，該城曾被巴伐利亞占據、賣給熱納亞、被波希米亞國王攻下、典當給帕馬、割讓給維洛納，最後賣給了佛羅倫斯。如今，佛羅倫斯則以盧加的統治者吉尼基、暗地支持米蘭公爵的名義開戰。戰事從一開始就不順，共和國不久後便因與弱敵交戰不果而動彈不得。經過數月的僵持不下，陸軍部決定祭出他們的祕密武器，在一四三〇年三月，送布魯內列斯基上戰場。

在中世紀時期，建築師參與軍事戰爭並非不尋常的現象。除了佛羅倫斯大教堂之外，大教堂工程處也負責佛羅倫斯境內所有的軍事建築。因此，建造百花聖母大教堂的工人，也就是以城牆、護城河和堡壘鞏固佛羅倫斯的人。舉例來說，約莫在新大教堂地基開工的十年前，坎比歐開始在佛羅倫斯周圍建起一系列的防禦城牆；這些龐大的防禦工事，於一三三〇年代在喬托手中完成。兩個世紀後，米開朗基羅重建了這些城牆，在聖彌尼亞托教堂周圍，用麻和動物糞便製成的未焙磚塊築起堡壘。達文西則總是在畫戰爭武器的設計圖，其中包括附長柄大鐮刀的戰車、蒸氣大砲和巨型十字弓。

布魯內就和坎比歐、喬托一樣，軍事任務也是他理當履行的部分責任。當時擔任總建築師一職委實相當忙碌，因為一四二〇年代托斯卡尼各地的城鎮紛紛加強防禦工事，以抵抗米蘭的臼砲和攻城器。布魯內早在一四二三年就參與鞏固匹斯托亞的工程，一年後則開始在馬曼提理

工作，該地是亞諾河谷內、位居佛羅倫斯和比薩兩城之間的要塞。這座堡壘於兩年後完工，胸牆、城垛、塔樓和護城河一應俱全。和布魯內所承包的其他建築不同的是，這座堡壘的設計頗傳統，運作原則相當古老：即使有人能逃過牆上十字弓隊灑下的箭雨、並設法越過護城河，仍然會被從胸牆投下的巨石活活砸死。

然而這全都是防禦性策略。在一四三○年時所需要的，是一項能夠一舉制伏頑強盧加人的攻擊性武器。佛羅倫斯軍隊鎮日從三百六十五公尺外的距離向盧加發射臼砲，城牆早已是千瘡百孔，但盧加人就是不讓步。

十五世紀正是軍事科技的轉型期。許多人以為是魔鬼發明的火藥，上個世紀便已出現，而大口徑大砲和重達數百公斤的砲彈，也不斷鑄造出來。只是由於火藥（硝石、硫磺和木炭的混合物）的配方尚未臻完善，因此諸如攻城器、投石機和破城槌之類的遠古與中世紀發明，仍然受到廣泛使用。這兩類武器的設計圖，在塔寇拉寫於一四三○年代的手稿《論機器》中都有收錄。這部專著，包括有鉸鏈式圍城梯之類傳統武器的圖示和敘述，以及林林總總一系列向敵人猛擲大石塊的投石機。其他還有射石砲及裝滿火藥、配有引線的砲筒。塔寇拉最有名的一項設計，就是在敵方堡壘底下方挖出的隧道中引爆一小桶火藥，這項計謀曾於近代一九一六年的法國索默河會戰中重演。我們沒有直接證據顯示布魯內曾共同研究過這些設計，但學者推測這位總建築師可能至少曾經發明其中的一部分[1]。比如投石機便屬於眾所公認布魯內的專長領域

（以吊車裝載，再藉平衡力驅動），但是他打算制伏盧加的計畫，其實更具野心。

盧加是托斯卡尼境內第一座改信基督教的城市。傳說該城是因聖斐迪安而皈依的，因為這位愛爾蘭僧侶成功使水位急遽上漲的塞其歐河改道，免除了全城氾濫之災。布魯內可能是受到這則傳說的啟發，故提議反其道而行：改變塞其歐河道，使盧加困陷於一座人工水壩湖之中。到時候，與鄉間隔離的盧加人除了投降，幾乎沒有其他的選擇。

布魯內的計畫其實並非獨創，因為甚至遠古時代的軍事作戰，都已經用到了水利工程學。舉例而言，西元前五一○年間，克羅登的統治者、也是畢達哥拉斯的資助人米洛，便是利用使克拉提斯河改道的方式，淹沒了敵對的錫巴里斯——這座考古學家最近才發掘出的義大利南部古城。約莫二百年之後，索斯卓塔斯亦藉著改變尼羅河道，將孟斐斯城一分為二，為埃及王托勒密一世攻下該城。較近期的則有一位佛羅倫斯工程師多敏尼哥，在為米蘭公爵吉安加利雅佐建造巨型河堤時，試圖讓明裘河改道，使曼特瓦城淹沒於六公尺深的大水中。此一計畫並未付諸實行，但在瓦雷喬一帶可能仍然看得到河堤的遺跡。也幸好吉安加利雅佐未能完成他野心勃勃的計畫：藉此抽乾威尼斯運河的河水，從而使威尼斯人失去反抗的能力。

布魯內似乎在盧加一役的前不久，才獲得這些許水利工程方面的專業技術。在一四二○年代晚期，他旅行至西恩納，以便與專長於此領域的塔寇拉商議。水利學在西恩納傳襲甚久，中世紀時期興建的長約二十五公里、濾水器和沉澱槽一應俱全的「地底隧道」，負責將淨水輸送至

城內，解決了當地缺水的問題。在塔寇拉的時代，給水量日益增加，噴水池也增建了許多。在那一本塔寇拉努力向大家描述「怪物」的論文《論機械》中，他同時也記錄了水壩、橋樑、防洪設施、水下地基、水道橋，以及其他各種不同供水系統的建造方法。

在一本於十九世紀末發現的手稿中，塔寇拉記載了一段當時布魯內來訪時二人之間的對話。雖然布魯內在盧加計畫之前，於水利工程方面並無任何實際經驗，但他談起這話題仍然不失威信，和塔寇拉就建築水壩和橋樑的最佳方式交換了意見。他們特別關注到地基下塌的問題；布魯內警告塔寇拉，如果河床由大塊的泉華石（就是他曾經考慮使用在圓頂上部、質輕多孔的岩石）組成，最好就不要打樁，以免破壞泉華石使河水一無阻礙，因此沖走水壩或橋樑。不料，這則警告卻一語成讖。儘管布魯內在理論上對這項計畫已有諸多準備，但他龐大的水壩計畫卻失敗了。事實上，和「怪物」的船難比起來，布魯內在盧加的慘敗對他的名聲傷害更大。

該計畫由於資金短缺而進行緩慢，接著甚至在水壩還沒完成之前，就有人懷疑其強度的可靠性。一四三〇年五月，一位駐紮在盧加城外佛羅倫斯軍營內的公證人，在研究過布魯內的設計後寫信給陸軍部，表示他仍然不相信這座水壩能夠承受水的重量，但他的論點被這位總建築師巧妙地敷衍過去。「我無法反駁皮波所回答的每一項論據，」這位公證人氣急敗壞地寫道，「但我不知道這是不是因為我在這方面所知不夠多的緣故。不用多久，我們就會知道結果如何了。」

佛羅倫斯軍營中的其他人，對這項計畫的態度甚至更悲觀。佛羅倫斯軍隊的長官卡彭尼，並沒有像公證人一樣與布魯內辯論，只是派他的手下去檢查水壩，自己判斷其堅固程度。顯然，即使不必是水利專家也知道，布魯內的計畫就快失敗了。

布魯內對這些警告置之不理，顯然「怪物」的慘痛經驗沒能讓他記取教訓，而船難發生迄今已經二年，他還在努力找回失去的貨物。他在這方面的固執，源自於他對批評者一貫的不屑態度。畢竟，他的圓頂設計不就受過同樣的嘲諷嗎？但眾人後來不都認為圓頂相當成功嗎？在和塔寇拉的對話中，他譴責這些「白痴且無知之輩」，根本就不了解像他這樣的發明家的用心：

人人都想知道提案的內容，有學問的與無知者皆不例外。有學問的人了解提案所提議的（不論是一些或全部，至少懂一點東西），但無知者和缺乏經驗的人什麼都不懂，就算解釋給他們聽也沒用。他們的無知，使得他們變得易怒。但因為他們想裝出一副有學問的樣子，反而因此停滯在無知的狀態中，並促使其他無知的群眾繼續其差勁的作風、鄙視真正了解的人。[2]

他宣稱擺脫這些白痴的唯一方法，就是送他們上戰場。這言論記載於盧加計畫之前；在該計畫慘遭滑鐵盧之後，他對那些批判他的人，心中打的主意可能就更不厚道了。

盧加人一定是和佛羅倫斯人一樣，明白布魯內的計畫絕非萬無一失。為了因應他欲使平原氾濫的企圖，他們建造了自己的水壩，加高防止河水由預定方向流入的高堤。但盧加人並不滿足於這些防禦性策略，於是有一天晚上，在一次成功的軍事出擊中，一支盧加部隊潛入了佛羅倫斯領土，在塞其歐河的偏道點上，破壞了布魯內挖出的一條運河。正如布魯內所料，盧加周圍的平原氾濫成災，但結果是如馬基維利於他的《佛羅倫斯史》中的譏諷一般，「完全出乎其預料之外」：河水的破壞力之大，不但衝走了整個水壩，更糟的是也淹沒了佛羅倫斯軍營。本該照計畫攻擊盧加的佛羅倫斯軍人，反而被迫倉皇撤退至高地。布魯內除了工程師的聲譽受損之外，還在盧加城外淹沒的田野中留下另一樣東西。根據布魯內一四三一年的稅款申報表上顯示，他放在佛羅倫斯軍營帳棚內的床也丟了。

戰況愈來愈壞。急於削弱佛羅倫斯的米蘭公爵遣軍至盧加，而佛羅倫斯的因應之道，則是賄賂米蘭公爵的軍事司令史佛贊伯爵離開該城。史佛贊及時離開了盧加，但在接下來的那一場戰役中，佛羅倫斯仍然結實地吃了一場敗仗，士氣也大受打擊。

布魯內並非唯一因戰敗而受到怪罪的人。一種我們頗熟悉的代罪羔羊，也被用來當作佛羅倫斯人不善作戰的原因：同性戀。多年以來，諸如聖方濟修道會煽動者伯納迪諾一類的神職人員，就一直在講道壇上怒斥雞姦罪行正在摧毀該城。佛羅倫斯的同性戀活動之有名，以至於十四世紀期間，德國俚語中的「雞姦者」竟然與「佛羅倫斯人」同字。一四三二年間，當地政府

終於採取行動，以減少這項戰場上公認的麻煩根源：建立一所鑑定及起訴同性戀者的機構——「晚間辦事處」（Ufficiali di Notte）。由於在俚語中，notte 正是「雞姦者」的意思，這名字也就益發顯得生動。這個打擊犯罪小組，與聽起來有喬治‧歐威爾風格的「莊重辦事處」合作，後者負責是發給執照和管理維奇歐市集附近的市立妓院*。設立這些公娼館的特定目的，便是「兩害相權取其輕」，希望讓佛羅倫斯男人戒除雞姦這一項「大害」。妓女因此在佛羅倫斯成了尋常可見的景象，因為法律規定她們穿著特定的服飾：手套與高跟鞋，頭上必須戴鈴鐺。

儘管佛羅倫斯採取了這些措施，其人民在戰場上的表現卻沒有進步太多。米蘭公爵說服熱納亞、西恩納和皮翁比諾，結盟對抗這個遍體鱗傷的共和國。知道自己氣數將盡的佛羅倫斯只有求和，一分停戰協定終於在一四三三年簽署，但他們對米蘭的敵意則直到十多年後公爵身亡才終止。

* 一種偵測同性戀的非正式方法，是做母親的使勁搖晃兒子的錢包，若銅板發出「火、火、火」的聲音，據說裡面的錢就是來自雞姦恩客的贈禮。

第十五章

每下愈況

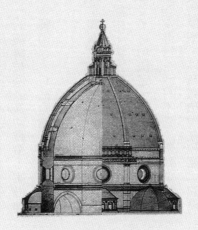

盧加一役，對百花聖母大教堂工地造成嚴重的損失。隨著戰役的開始，大多數的石匠工資減半，有些人的薪資甚至由每天一里拉劇減至非常吝嗇的每個月一里拉。就連布魯內也面臨裁薪：薪水由每年一百弗羅林降至五十弗羅林。接著在一四三〇年十二月間，工地和特拉西奈亞採石場解雇了四十多名石匠，一方面是因為酷寒的氣候，另一方面也是為了省錢。由於各建築物（包括布魯內的另一個案子——天使聖瑪麗亞教堂祈禱室）的經費被挪去襄助戰事，使得佛羅倫斯各地的工程驟然為之停擺。而隨著委託案的消失，許多藝術家（包括唐納太羅）離開了佛羅倫斯，搬到更太平、更繁榮的城市。

在這種勒緊褲帶生活的民生制度下，布魯內要求在大教堂周圍重建一圈小禮拜堂的昂貴計畫，可想而知，眾執事對他的模型並不很熱中，決定選擇較便宜的方案：以肉眼可見的鐵製繫桿來強化教堂的中殿。布魯內不甘願地接受了這項決定，於一四三一年初設計了這些繫桿的模型，隨後亦贏得安裝繫桿的委任。這項委託案進行一個月不到，於一四三一年初設成了一項重大的決定：他們下令銷毀聶里於一三六七年完成的模型，因為圓頂現在和聶里的模型已經「完全無從比較」。這並不表示布魯內違反了模型，而是由於整個結構已相當接近完工的地步，聶里的模型便已失去作為標準的功用，建築工作不必再參考它也能繼續下去。

到最後，鐵製與木製繫桿都用上了，以防止中殿更進一步的龜裂。由於布魯內並不熱中於這項解決之道，因此相當悠閒地進行這項安裝工作，以致於執事在一四三三年五月甚至必須命

令他趕工。一年後，當這項工程結束工作時，他在遞給工程處的報告中，抱怨繫桿的醜陋，並宣稱他相信如果能夠建造他提議的小禮拜堂的話，就能拆了這些勞什子，因此再次要求執事重新考慮他的計畫。他們後來雖然讓他完成了上次半途而廢的模型，最後的答覆卻相當明確：他必須忘掉那一圈小禮拜堂，專注於完成圓頂的工作。執事巴不得趕快看到圓頂完工，當然也是情有可原。他們一直盼望能在一四三三年裡，於圓頂下舉行禮拜儀式，但這個時間表太過樂觀。當他們在十八個月後集合討論布魯內小禮拜堂的模型時，完工日期似乎一點也沒拉近。

這段插曲是少數幾次布魯內無法讓執事認同他看法的一回，但他的不耐後來必然為其他更急迫的煩惱所取代，因為在一四三四年八月，執事與羊毛公會領事開完會後沒幾天，布魯內就被逮捕入獄，罪名是欠繳石匠公會的年費。他的人生似乎正每下愈況。

「石匠與木匠公會」是佛羅倫斯最大的公會之一。它和其他公會一樣，其運作與其說是為了會員（一般的勞工和石匠）的福利，還不如說是為了當地的政治菁英。各公會是共和國名義上的組成基礎，因為加入會員是參加任何政治競選的資格之一。但當時權力事實上已集中於公會的馬肯奇亞會館──創立於二三〇九年，現下是由一群彼此通婚、卻又經常相互競爭的有錢人家控制，其中包括卡彭尼、梅迪奇、史特羅奇、巴地和斯賓尼等家族。這群經濟菁英透過馬肯奇亞，將其權力延伸至其他公會的運作，以便控制合乎角逐公會職務資格的候選人篩選過程。

中世紀時期，北歐各石匠公會已成為保護其專業「奧祕」的守護神。以一○九九年的著名

個案為例，烏特勒支主教因為說服一名石匠師傅之子，向他洩漏鋪設教堂地基的祕密，而遭這名石匠師傅謀殺。壟斷這類資訊當然有其顯而易見的原因：為了經濟上的利益，石匠不欲其專業知識散布於公會之外。

然而在佛羅倫斯，石匠公會並未如此小心翼翼守護著自己的祕密。不僅佛羅倫斯以外的木匠和石匠得以在城內執業，來自其他公會的工匠也可以在建築業中工作。公會似乎並不急於要求這二人加入會員，更別提要他們繳費了。喬托和皮薩諾這兩位前任總建築師，都沒有加入。布魯內甚至得到了豁免權，讓他不入會也能以建築師的身分工作。這也使得他後來被催繳會費、及至銀鐺入獄的情況更顯得事有蹊蹺。

布魯內的被捕，當然疑竇叢生。一年的會費加起來應該是十二個索爾多，約合百花聖母大教堂工地上一般勞工一天的工資。現存紀錄顯示，儘管這筆費用不大，許多公會會員的帳目卻都有拖欠[1]，但只有布魯內曾經因為沒付錢而被逮捕入獄。很顯然是有人在惡搞這位總建築師。

布魯內在圓頂工作的這段時間內，一直活躍於佛羅倫斯的政治圈，曾在審核市政議會提案法規的委員會中任職數次[2]，但他很快便不再受佛羅倫斯統治階級的支持。更有甚者，他富有的資助人科西莫・梅迪奇（其家族曾在一四二五年委託他重建聖羅倫佐教堂），當時正流亡異

鄉。科西莫的離開，對佛羅倫斯的藝術家是個重大的打擊。他的父親喬凡尼於一四二九年去世後，他便成了影響力極大的梅迪奇銀行首腦。學者出身的科西莫，研讀希臘哲學、收藏古代手稿和硬幣、結交人文學者，並仿效古羅馬人，每天早起照料他的蘭花和葡萄園，但他的政治生涯就沒有這麼悠哉游哉了。他曾是陸軍部裡主導盧加戰役未果的一員，敗戰之後被人捏造圖謀推翻政府的罪名而被捕。一四三三年九月，他被囚於市政廳的塔樓中，不久後遭放逐至威尼斯。

布魯內和科西莫一樣，在盧加一役慘敗後，其地位便受到動搖。他的聲名受損，最有影響力的資助人亦遭放逐，而他在圓頂的工作儘管進行順利，卻由於人力和經費不足而放慢步調。他的敵人因此選擇在此時突襲。幕後操縱他下獄的人，是身為石匠公會領事之一的席維斯崔。

席維斯崔是不是代公會以外的人出頭，是個讓人很想一探究竟的問題。舉例而言，洛倫佐或達普拉多在這起事件所扮演的角色為何？洛倫佐受到類似的指控卻免於被捕，因為他曾經在這一行工作了將近十年。前加入石匠公會，彼時和布魯內一樣屬絲綢公會會員的他，卻已經在一四二六年加入石匠公會，以便擴充他洛倫佐既是精明的生意人，也是有天分的藝術家，他在一四二六年加入石匠公會，以便擴充他的工場，並開始接下有利可圖的大理石墓碑生意，不再只從事青銅雕塑的工作。他在晚年時，甚至成了該公會的砥柱，於一四九至一四五三年間擔任領事一職。這樣的會員關係表示，他在一四三四年時一定認識、甚至結交了公會中在幕後操縱布魯內被捕事件的人。

再者，洛倫佐或許有想向這位總建築師報復的理由，因為他最近不斷敗在布魯內手下，使得他的工場和名聲都不甚順遂。兩年前的一四三二年夏天，他曾和布魯內共同建造第四條石鏈的模型；然而由於布魯內再次固執地堅信，只有他自己才知道該如何建圓頂，六個月後竟自負地把這座模型丟掉，另造一座他自己的模型，讓工程處以之替代早先的模型。洛倫佐一定覺得（這也不是頭一回了）布魯內是在阻礙他的參與。然後，他的另一座模型（這回是大教堂唱詩班的屏風），則因執事選擇布魯內的設計而被駁回。洛倫佐的設計不受賞識，因為它無法為歌者及主持儀式的神職人員提供足夠的空間，所以執事覺得並不實用。洛倫佐公開競爭，卻未能贏得這項具有殊榮的委託，對他的名譽一定打擊不小。

到了一四三四年夏，這些挫折以及布魯內早先在工地裡的許多成就，對於一年一年愈來愈被排擠到圓頂建造計畫邊緣的洛倫佐而言，可能早在他心中積怨多時。然而，並沒有證據指出布魯內被捕是他的陰謀。比較有可能是策動放逐科西莫的同一批人——影響力極其深遠的阿畢日家族下令唆使的。

從各方面來考量，布魯內的入獄本來有可能會更糟的。但他並未像普通罪犯一樣被關在佛羅倫斯的史丁奇公共監獄，也不是被囚禁在作為佛羅倫斯地牢的「地底洞穴」中。這類監獄的人口組成，主要是付不起罰款的貧民，以及偽造者、通姦者、小偷和賭徒。胖木匠馬內多就是被布魯內設計，送到位於聖十字廣場附近的史丁奇監獄。關在史丁奇裡頭的，還有重刑犯（異

教徒、巫師、女巫和殺人犯），橫在這些人眼前的命運並不愉快：砍頭、截肢或火刑。處決是在城牆外的「法場」中執行，而它也是一種廣受群眾歡迎的公眾場合。事實上，它受歡迎的程度，常常要將罪犯由其他城市運來處決，以滿足大眾一睹屠殺劇上演的欲望。

布魯內所受的待遇稍微好一點，被囚禁在位於市政廣場的馬肯奇亞監獄。當他入獄不久，工程處的執事就趕來營救。眾執事對他所受的待遇十分震怒，堅持要求佛羅倫斯警察署長擁護梅迪奇派的政府當選，將科西莫自威尼斯召回，而敵對的阿畢日家族首腦瑞納多・阿畢日則遭放逐。但如果布魯內以為他的問題就此結束，可以將全部精力專注於圓頂上的話，那他就大錯特錯了。不到兩個月之後，也就是十月間，他的養子布吉安諾偷走了家裡的金錢珠寶，逃到那不勒斯。

波伯洛逮捕席維斯崔。數日之後，遭囚禁一個多星期的布魯內，於八月三十一日出獄。次日，

自從卡瓦坎提（也就是布吉安諾）七歲時被帶到佛羅倫斯之後，就一直和布魯內住在一起，前後也有十五年的時間。布魯內頭一次見到這孩子，可能是在匹斯托亞附近的托斯卡尼小村莊。布吉安諾的父親塞爾在那兒有一塊地，種植葡萄藤和橄欖樹。一四三四年時的布吉安諾，已在佛羅倫斯為自己闖下了雕塑家的名號。布魯內曾雇用他參與一些赫赫有名的計畫，其中也包括大教堂的工程，由他為南面聖器室雕塑一只大理石洗手用水盆。在附近的聖羅倫佐教

堂，他曾從事一項更著名的委任：喬凡尼・梅迪奇與其妻子琵卡妲（也就是科西莫雙親）的石棺。

我們對布吉安諾的早期生活所知不多，但他的教育和成長過程應該和布魯內相似，甚至二十一歲時就成了絲綢公會的師傅。在佛羅倫斯，兒子在父親的工場中當學徒是很自然的事。在繼父巴托路奇歐的鑄造場內工作的洛倫佐，後來也有他的二個兒子和孫子博納科叟繼業。同樣的，另一名總建築師巴提斯塔也有其子安東尼歐來輔助穹頂的工程。事實上，安東尼歐將來甚至也成了總建築師。後者這項安排最奇怪的地方，在於當安東尼歐於一四三○年受命的時候，才只有十一歲大。這樣稚嫩的年齡，甚至連當石匠的學徒都不夠格，更遑論負責該世紀最宏偉的建築計畫了。這樣的安排雖看似奇怪，卻並不是沒有前例可循。在佛羅倫斯，儘管未成年人對於公司的經營，完全沒有任何實際貢獻，有時卻會被任命為產業公司的首腦。一四○二年間，時年僅十三歲的科西莫・梅迪奇，便被指定為梅迪奇家族羊毛製造公司的負責人，真正的管理工作則不出人意料之外，交給一名經驗豐富的經理負責。安東尼歐這位少年總建築師，對圓頂計畫的參與似乎是能少則少，他的職位也只是個名義而已。

布吉安諾不管是在大教堂或在聖羅倫佐教堂的職位，則都不止是掛名了事。由他來執行像是喬凡尼・梅迪奇石棺之類的委託，正好讓布魯內能夠專注於圓頂的設計及模型製作，也讓後

者能夠找到更多工作機會。而且，布吉安諾還是個技巧非常純熟的雕塑家，其作品和布魯內的作品有時難分軒輊，甚至有青出於藍、更勝於藍的時候。[3] 布魯內不可能是個容易相處的雇主，因為他的脾氣反覆無常，要求嚴苛又固執。除此之外，不知道是什麼緣故，他對待這位年輕人似乎總是相當輕忽。舉例來說，他並沒有就布吉安諾在大教堂和聖羅倫佐的工作，付給相當於兩年工資的鉅款二百弗羅林。因此布吉安諾偷了他的金錢珠寶作抵，捲款潛逃至那不勒斯。據說他打算不靠布魯內的協助，自己在那兒闖出一番天下。

要布魯內拿出這筆費用，應該一點困難也沒有，因為在一四三三年間，儘管「怪物」讓他損失不貲，他卻仍擁有五千弗羅林的可觀身價。但這位總建築師雖然在其他許多領域是個天才，經手自己的金錢卻不夠幹練。這種傾向並不罕見。因為，對金錢的輕忽，是許多佛羅倫斯偉大藝術家和雕塑家的典型態度。布魯內之友馬薩奇奧，借錢給別人之後也不會費心去討償，而據說唐納太羅則是在工作台上放著一籃子的錢，讓學徒自行取用。布魯內也同樣慷慨，解囊濟貧不落人後，但他對自己的財務之輕率，與其說是樂善好施，還不如說是粗心大意要更恰當。舉例而言，一四一八年九月間，他因為拖欠稅款而失去競選資格時，他的政治生涯因此暫時受挫。發生這件事的時機可說再糟糕不過，因為圓頂的競圖才在一個月前宣布。

布吉安諾帶著布魯內的家當潛逃到那不勒斯時，正是二十二歲。他雖然已經是個雕刻師，在布魯內眼中卻還只是個青少年。事實上，他和所有的青少年一樣，要到二十六歲之後才能擺

脫父親的掌控。這些「青少年」之中，有的甚至要到了二十八歲，才可以不受父親控制。難怪這制度惹惱了他們當中許多人。十四世紀詩人兼短篇小說家薩凱提因此曾寫道：六個兒子裡頭就有五個希望父親早點亡故，好使他們獲得解放。

這段不光榮插曲的完整細節，至今仍然不得而知，因為它就和「怪物」以及企圖水淹盧加的結果一樣，瓦薩里和馬內提都沒有提到。不論當時的情況如何，布魯內決心要收回布吉安諾和他的家當。不同於為了追殺一名逃走的學徒、而跋涉至費拉拉的好友唐納太羅，布魯內完全走法律途徑來處理這件事。他向最高權威請訴；這個人不是別人，正是教皇尤金尼亞斯四世。

這個青年的偷竊和遁逃，因此變成了國際事件。

教皇尤金尼亞斯於六月抵達佛羅倫斯，他從拉特朗宮乘車出發時，經過一群亂扔石頭的羅馬暴民，因為米蘭公爵正不斷侵襲教皇國，使得民眾因戰爭連連而深感痛苦絕望。尤金尼亞斯喬裝改扮後，順台伯河而下逃亡，從奧斯提亞啟航，經過一段危險的旅程後在利佛諾登陸。他總共在佛羅倫斯停留了數年的時間，參與了許多百花聖母大教堂的歷史性典禮。一四三四年間，阿爾貝蒂正在撰寫《論繪畫》一書，並在二年後將其義文版獻給布魯內，讚揚「建築師皮波」興建圓頂的驚人偉績。身為文書速記官的阿爾貝蒂，負有以完美優雅的拉丁文書寫尤金尼亞斯所有信件和詔書的任務。這類詔書通常與教義和禮拜儀式有關，但在十月二十三日這一天，阿爾

當時教廷的文書速記官，是跟隨尤金尼亞斯來到佛羅倫斯的阿爾貝蒂。

貝蒂發現自己正在頒布一項看來十分不尋常的布告：要求那不勒斯女王喬凡娜將布吉安諾、以及他自布魯內屋中拿走的金錢珠寶，即刻送回佛羅倫斯。這則要求大有來頭，自然不得輕慢，因此這位逃脫的雕塑家，很快便被送回佛羅倫斯，歸他的師傅監護。布吉安諾回到布魯內的工作室幹活，盡職地為師傅完成更多的委託案。從此兩人之間似乎再也不曾發生這類爭執，不久之後布吉安諾便獲指定為布魯內的繼承人。

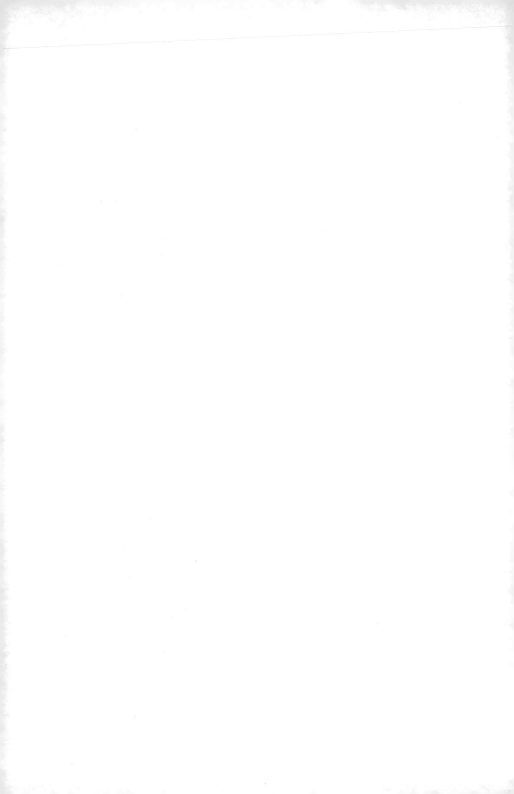

第十六章　奉獻

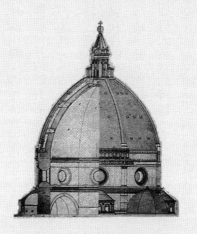

佛羅倫斯的宗教慶典很多，幾乎平均每週一次。老百姓習慣在這些場合見到下列的壯觀景象：身著鑲金華麗絲質修道服的傳教士和僧侶，持著代表其教團的旗幟和他們最珍視的聖物，隨著徐緩的鐘聲、響亮的喇叭聲、聖歌的吟誦聲，在街道上前進，並一路潑灑聖水。但在一四三六年三月二十五日的天使報喜日，即便是以佛羅倫斯的標準來衡量，也是個盛況空前的場合。

當天，教皇尤金尼亞斯四世從他在新聖母瑪麗亞教堂的住處出發，向東移駕至市中心；隨行的有七位紅衣主教、三十七名主教，以及包括科西莫‧梅迪奇在內的九名佛羅倫斯政府成員。行進隊伍沿著一座長約三百公尺、高約二公尺的木製平台前進，上面綴滿了香甜的花草。這條過道是由布魯內設計，以便護送教皇安全穿過街道的擁擠人潮，比起將硬幣丟到街上來分散群眾、以免他們太逼近聖父的常見做法，這顯然是一種經過抉擇的控制群眾方式。所有人前簇後擁轉入塞勒塔尼大道，向已擠滿人的聖喬凡尼廣場方向持續移動，突然，新建的大教堂就矗立在眼前。經過了一百四十年的施工，終於到了奉獻百花聖母大教堂的時候。

天使報喜日的場合，相當適合這樣的儀式。這個節日慶祝的是大天使加百列向童貞女瑪麗亞顯聖。在大多數關於天使報喜的描繪中，加百列手上拿著一朵百合，它不僅是純潔的象徵，也是佛羅倫斯的代表。加百列向童貞女預報的聖蹟是：天神將闖入人類的國度。對一四三六年時的佛羅倫斯人而言，新建的大教堂一定也像是如有天神介入相助一般，只不過這回使神蹟顯現的並不是天使，而是一個凡人。

為了這項儀式，百花聖母大教堂經過細心的打點。分隔八角廳與中殿的臨時牆（將禮拜者與工人隔開的建築圍板）終於得以拆除；一座臨時的木製唱詩班席位，依照著布魯內的設計建起，而十二尊門徒的木雕像也上了好幾層漆。鼓形座上的巨型窗戶掛上了亞麻窗簾，以便擋風。這一切當中最顯而易見的則是：在經過十五年幾乎從不間斷的工作之後，「牛吊車」及其平台不再坐落於八角廳中間，該處現在已經鋪上了磚塊。

隨著儀式的開始，一位紅衣主教沿著新建的唱詩班席位行進，依序在每尊門徒雕像面前點燃一根蠟燭。當教皇尤金尼亞斯登上聖壇的階梯，唱詩班開始吟唱起經文歌：

玫瑰最近開了，

來自教皇之禮，

不畏冬日嚴寒，

妝點著宏偉的大教堂。

永遠獻給您，

至聖至尊的天之童貞女……

尤金尼亞斯此時開始將教堂的聖物全部放在聖壇上。其中最重要的是施洗者聖約翰的指

骨，以及百花聖母大教堂守護神聖季諾畢爾斯的遺骸。後者的頭骨於一三三一年發現，放置於依照其頭形做成的銀質聖骨盒裡＊。在此同時，紅衣主教也開始為十二尊門徒木雕手中的紅色十字架施洗。佛羅倫斯人相信此舉可使整座大教堂充滿這些聖人的生氣，讓他們從現在開始得以創造更多的奇蹟。

為了這項奉獻儀式，百花聖母大教堂的執事一直希望，能將聖季諾畢爾斯的遺骸放在他專屬小禮拜堂的特製神龕內展示。神龕側邊上的青銅浮雕，用來展現聖季諾畢爾斯的奇蹟，比如他使一名在街上被牛車輾過的男孩起死回生的故事。羊毛公會曾於一四三二年時，委託洛倫佐‧吉伯提鑄造這座神龕，但四年後的今天，儘管洛倫佐已預支了龐大的款項，青銅也買了上百公斤，神龕仍然尚未開始鑄造。眾執事非常不滿，威脅要取消這分合約。

如果這座大教堂的奉獻禮，是布魯內生命中最輝煌的一刻（他當然應該會在場），那麼另一位總建築師參加這場合的心情，則一定是五味雜陳。過去十年來，佛羅倫斯人民以及像阿爾貝蒂這樣傑出的訪客，幾乎全都認定：大教堂圓頂是布魯內個人聰明才智下的產物。從起吊石材的機器、不用拱鷹架的複雜拱頂技巧、看似不費力氣的人力與自然力利用等驚人的成就，從很早以前開始，就使得洛倫佐的貢獻相形見絀。事實上，當施工進行至最後階段，洛倫佐在此計畫中的參與，只以鼓形座和小禮拜堂的彩繪玻璃窗設計為主。在接下來的十年中，他的工場幾乎獨攬這批窗戶的製作，由一名叫伯納多的鑲玻璃工執行大部分的工程。然而就連這項成

就，在奉獻禮這一天也不免帶著些許遺憾，因為鼓形柱八扇窗中最重要一扇窗（顯示童貞聖母加冕圖）之設計工作，在二年前便委以布魯內之友唐納太羅。

雖然在布魯內獲釋出獄後的兩年內，工作進行得很迅速，圓頂本身實際上卻還沒完成。一四三四年時，圓頂牆壁已達到要求，超過了一百四十四臂長，也就是離地面約八十五公尺的高度。一年後，石匠鋪下第四條（也就是最後一條）石鏈，做為圓頂頂端收口的圓環。但要做的工作還有很多。圓頂的表面還得砌上赤陶，此一任務需時兩年；而彩色大理石的飾面工作，則至少得再花上一個世代的時間。至於大理石「燈籠亭」（因其外形而得名），更是還得找人設計，再架設於圓頂頂端。

然而在一四三六年，慶祝的時機似乎已經成熟。因此在八月三十日那天，也就是教皇尤金尼亞斯主持教堂奉獻禮的五個月後，圓頂本身的奉獻禮也舉行了，距離開工日期已有整整十六年又二星期的時間。這項儀式由非索列主教於早上九點鐘親自執行，請他攀登至圓頂頂端，砌上最後一塊石頭。這時，喇叭和橫笛齊鳴，教堂鐘聲大作，周遭建築物的屋頂上則擠滿了圍觀

* 佛羅倫斯人一直得不到一件更珍貴的聖物：施洗者聖約翰的頭骨。一四一一年時，佛羅倫斯自治體曾向敵對教皇約翰二十二世交涉其購買事宜。然而買賣未能成交，於是在三十多年後，建築師費拉瑞特以自治體特務的身分，試圖盜取頭骨後走私到佛羅倫斯，卻被當場逮到，銀鐺入獄。

魯內成功挑戰了這一項在結構設計上無比大膽的工程偉業。

這項偉大任務的主要部分已告完成，佛羅倫斯人民終於有了他們夢想了幾乎七十年的圓頂。布

的群眾。然後，幾位總建築師和執事步下圓頂，享用麵包、美酒、肉、水果、乳酪和通心粉。

第十七章　燈籠亭

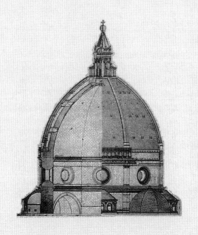

文藝復興時期以來的建築圓頂，在頂端多有燈籠亭這項特色。它們通常具有實用和裝飾的雙重目的，不但可以讓光線進入圓頂內部，也可促進通風。罍里的模型包括了這個特點，布魯內的模型比罍里的晚一年），燈籠亭的設計就遲遲沒有定論。

此時的布魯內必然覺得，工程處應該會直接請他來設計燈籠亭，但他們卻一如以往宣布了另一次競圖。因此，布魯內、洛倫佐・吉伯提和其他希望得標者，於一四三六年夏天展開了製作模型的工作。布魯內這時的怨憎應該不難想見，因為當洛倫佐於一四二四年完成洗禮堂青銅門時，便隨即受到委託鑄造下一對青銅門（「天堂之門」），根本不必再經過另一次競圖。這是布魯內非常清楚的事實。對他而言，燈籠亭設計的競爭對手中有一名卑微的錘鉛工，這分侮辱無疑又更深了一層。另外一個更糟，竟然是個女人。

燈籠亭的尺寸和形狀已經討論了好幾年。在某種程度上，它們必須依賴安置於其底部的基座，也就是圓頂頂端的砂岩鏈。這條直到一四三五年才鋪設的石鏈，一直是大家深思的話題。

早在一四三二年六月，工程處便訂製了一座模型，以便決定其尺寸，並探討它是否該像第一條砂岩鏈一般呈八角形，或如拱環一般呈圓形。二個月後，眾執事研究過這座模型，選擇了八角形設計，但在布魯內的請命之下，決定將石鏈的直徑由十二臂長縮減至十臂長，約合六公尺；一年後，甚至再略縮短至剛好低於十臂長。達普拉多絕不會滿意這些尺寸的縮減，因為這樣一

來，能進入教堂的光線就更少了。

藉由一位三十一歲木匠安東尼歐·馬內提的協助，布魯內開始建造他的燈籠亭模型。安東尼歐·馬內提（可別把他和布魯內的傳記作者馬內提混淆了）和這位總建築師並不陌生，之前便曾協助布魯內製作閉鎖環的木造模型，以及布魯內為唱詩班席位所做的設計。這位總建築師畫出燈籠亭的素描後，就送到安東尼歐位於大教堂附近的工場。但是，不久之後，他就有理由後悔選上這名合作夥伴了。根據傳記作者馬內提表示，布魯內對於當建築師比較在行，但在觀人的心術方面則有待磨練，因為安東尼歐竟背叛了他，建造了一座他自己的模型，並恬不知恥地加上布魯內設計的許多特色。打從這位總建築師展開其職業生涯以來，最怕的就是這種剽竊行徑。但他也無計可施了，因為安東尼歐·馬內提的模型和他自己的、洛倫佐·吉伯提的，以及其他二人的模型，都已一併遞交工程處了。

洛倫佐的參賽，顯示儘管他不再列名於工程處的發餉名冊之中，他仍然希望能夠參與圓頂計畫。早在圓頂奉獻儀式的兩個月前，他便已從執事那兒收到最後一筆薪資，正式結束了他總建築師的職務。另一方面，布魯內將從工程處支薪一輩子，並享有總建築師的終身職。最近，洛倫佐才因為無法於奉獻禮前及時完成聖季諾畢爾斯神龕，而不再受到眾執事的支持。現在，他竟然以為此次競圖有可能獲勝——真是樂觀得可以。事實上，洛倫佐已為自己招來了「永不準時交件」的惡名。這種靠不住的習性，一方面是由於鑄造青銅是件危險的工程，尤其像洛倫

佐經手的作品是那樣精細或巨大者。但他也證明了自己有多麼不可信賴，因為藝術名望以及財務方面的野心，使他接下更多的委託，而儘管他有一間龐大的鑄造場以及許多學徒，卻從來沒有辦法按時完成任何一件委託。他在一四一七年贏得西恩納大教堂浸禮池兩件青銅浮雕設計的合約之後，竟然年復一年擱置這項工作，並接下其他各項更大型的計畫，引起了教堂執事的反感。這批小浮雕原本預計在二年內完成，最後卻花了他將近十年的時間，而它們之所以能夠完工，也是因為長期為此所苦的執事千拜託萬懇求、再三跋涉至佛羅倫斯視察，甚至威脅取消合約的緣故。

由於洛倫佐的惡名在外，加上他花了二十年以上的時間才鑄成洗禮堂的第一道青銅門，於是當布料商人公會於一四二五年委託他製作第二道門時，便明文規定他在完成青銅門之前不得接下其他工作。但這只是一廂情願的想法，因為才不過四個月後，他就同意為羊毛公會鑄造一座比實體還大的聖斯德望青銅像，而在接下來的數年內，他的工場仍然和往常一樣的擁擠和忙碌。事實上，他一直拖到一四二九年才開始第二道門的製作，距離接下委託的時間已過了整整四年，最後又花了他將近二十五年的時間才完成作品。這樣不可靠的工作進度，讓工程處執事根本不可能偏愛洛倫佐或他的燈籠亭模型。

一四三六年的最後一天，眾執事開會審查五座燈籠亭模型。他們可能知道這項決定會引起爭議，因此廣泛徵詢專家意見，包括神學大師、科學博士、石匠、金匠、畫家、數學家等，以

及科西莫‧梅迪奇等數名重量級市民，都被請來提供一己之見。他們最後裁決屬意布魯內的設計，表示它將是一座較堅固、照明較佳、也較防水的燈籠亭。但是，執事在其判決的末尾附加了一則但書，命令布魯內「拋開心中所有怨恨」（他們顯然相當了解他），接受他們對其設計所建議的一些修改之處——不論它們看來有多微不足道。這項限制的由來，是因為安東尼歐請求執事讓他另造一座模型，對安東尼歐印象顯然很好的眾執事也同意了。就這樣，布魯內突然發現他有了一名新對手。

這位木匠再次動手工作，這回製作了一座更接近布魯內設計的複製品。眾執事將這座模型打了回票，因為據說此時這位總建築師告訴他們：「讓他再造一座，他就會做出我的作品。」這兩個曾經並肩合作的夥伴，關係從此惡化，導致互相以短詩攻訐對方的局面（這在布魯內的戰場上可謂司空見慣）。這段插曲顯然讓布魯內把先前立誓「寬恕傷害，放下所有憎恨」的言論，完全從記憶中抹除。只可惜這段衝突中所引發的機智、辛辣的對話，早已絕跡於世間。悲哀而諷刺的是，雖然布魯內的設計占了優勢，安東尼歐卻獲得了最後勝利：一四五二年，他成了百花聖母大教堂的總建築師，監督燈籠亭的施工過程，附帶了一些他自己決定的調整。

八角廳既已成型，燈籠亭便坐落於砂岩鏈支撐的大理石平台上，八支扶壁與圓頂的八根拱肋對齊，用來支持高約九公尺、冠有科林斯柱頭的壁柱。壁柱之間共有八扇窗，均為九公尺高，內部有一座小圓頂，上面則是一個七公尺高的尖頂，頂端是一顆青銅球和一只十字架。在

扶壁內部（所有扶壁均為中空，以便減輕燈籠亭的重量）有樓梯通往一道階梯，可以穿過尖頂，直達青銅球本身。這顆巨球上面有一扇活板窗，在距離下方街道一〇六公尺的空中，呈現出最高的佛羅倫斯全景。

建造燈籠亭，合計必須將超過四百五十四公噸的石材吊至穹頂頂端。由於大教堂已經啟用了，不可能再在地上架一座大型吊車，這表示吊車必須置於工作平台上以人力操作，因此尺寸一定要小——小到能讓數人在圓頂頂端的有限空間內操作的地步，卻仍要有辦法起吊重達二噸的大理石塊。

圓頂的奉獻禮過後沒幾天，工程處便宣布了另一回競圖，徵求「將重物搬運至大圓頂」的機器模型。布魯內和往常一樣，證明了他有接受挑戰的能力。在建造一座新吊車的模型之後，他立刻被授予這項委託以及一百弗羅林的獎金，就和多年前他因「牛吊車」的設計所得到的獎賞金額一樣。這座機器的工程於一四四二年夏天展開，次年完成。

洛倫佐・吉伯提的孫子博納科頌，後來為這座新吊車畫了一幅素描。這座機器較不似「牛吊車」複雜，設計卻仍相當精巧，具有複式滑輪、平衡錘，以及一套煞車系統。博納科頌的素描上可見一段密碼文字，儘管其原則相當粗糙。他的密碼（俗稱「凱撒字母表」，因為據說是凱撒大帝所發明）只不過是將每一個字母，用前一個字母取代（即以A代B、C代D，依此類推）。解碼之後，這段文字描述的是機器各個部位的運作。忠於本性的布魯內，可能也是企圖

為吊車保密，特別在他有了安東尼歐的經驗之後。

煞車系統是這座吊車最有意思的特色。由於發動吊車的工人力氣和耐力，顯然比不上驅動布魯內「牛吊車」的牛隻，設計一個能夠使吊車和平衡錘同時懸空（當有必要時）的系統，自屬必然。因此，吊車的立式齒輪搭配了棘輪和掣爪，以確保能緊抓住吊重物。這部機器用的齒輪也較「牛吊車」小得多，使得每一次載重的上升速度較緩。

燈籠亭的工程因為一個常見的問題而延宕：不易獲得足夠的白色大理石。坎皮格里亞附近和卡拉拉的採石場，都已經過考察，但前者因無法為布魯內手下的石匠提供工作場地，故無法採用。最後，直到一四四三年的夏天，大理石才漸次由卡拉拉運抵，經由海運、河運和陸運後才送到佛羅倫斯。「怪物」船難發生十五年之後，年已六十五的布魯內似乎已不再經手這一種問題，而讓安東尼歐·馬內提負責設計與製作一輛特製馬車，將大理石由西納運至佛羅倫斯。

一運到工地，布魯內就用特製的木製外封保護大理石塊，確保其不受新吊車的碰撞。

在接下來的數年之中，大教堂廣場因為這批大理石塊（有的重達二千二百多公斤）而變得異常壅塞，以至於佛羅倫斯人民一想起這批石材要疊在圓頂頂端，就驚恐不已。在圓頂上加上這麼重的負擔，豈不是在與命運開玩笑？但布魯內完全不理會這樣的恐懼，聲稱燈籠亭不但完全不會造成圓頂的崩塌，實際上還可做為拱頂上的共同拱心石，反而有強化圓頂的作用。

大理石塊一旦起吊至圓頂頂端之後，就必須鋪設到特定的位置上，這項作業又需要另一部

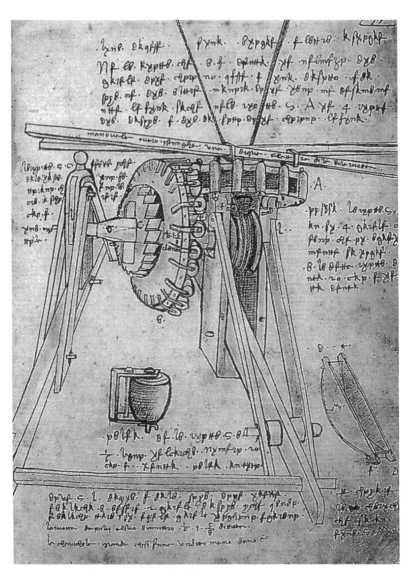

布魯內的燈籠亭吊車圖。博納科叟繪製。

機器。具有此用途的起重機，於一四四五年開始建造。這部高寬各約六公尺的設備，不可能由天眼中間升上去，因為後者直徑不到五‧八公尺，所以它必須在圓頂的頂端建造。用來製作這部起重機的胡桃圓木、松木樑和青銅銷，全都絞吊至空中，然後在圓頂頂端組合。這座起重機雖然是在工程處日漸倚賴的安東尼歐‧馬內提的指揮下建造，卻和圓頂使用的其他所有機器一樣，是布魯內匠心獨運的產物。

隨著燈籠亭的日漸成形，大家開始明白這是美學上的空前成就。後來大多數的燈籠亭，包括羅馬聖彼得大教堂在內，都以其式樣為依據，但它其實留下了更令人意想不到的遺產。

像布魯內的圓頂這樣的建築奇蹟，通常因為其獨特的結構和尺寸為新理論與科技提供了實驗場所，進而成了科學探索的基地。伽利略從比薩斜塔上讓球形砲彈自由落下，以便讓眾人親眼目睹，所有物體均以相同速度落下，與重量無關。數百年後，艾菲爾在巴黎艾菲爾鐵塔頂端（每小時風速可達一百六十公里以上）研究空氣動力學，最後終於證明：飛機機翼上方的吸力對飛機的飛行能力而言，比機翼下方的空氣壓力更加重要。百花聖母大教堂的圓頂，也對科學研究有所裨益，只是由此所得的運輸知識並非用於空中，而是海面上。

托斯堪內里是該世紀最偉大的數學家和天文學家之一。他似乎在一四二五年左右遇到布魯內，後來宣稱他和這位總建築師的友誼，是他一生中最重要的交情。托斯堪內里和布魯內一

樣終身未婚，外表看來並不是很討喜的類型，擁有厚唇、鷹勾鼻和單薄的下巴。他雖然相當富有，卻摒棄所有的奢華，過著僧侶般的生活，晚上在工作台旁的木板上睡覺，也奉行素食主義。他曾在帕度亞接受擔任醫師的正規訓練，但把大部分時間用來凝視穹蒼和演算複雜的數學計算。布魯內從他那兒學到歐幾里得的幾何學，而這位總建築師將於日後回報他（儘管純屬無心插柳），協助他從事天文觀測。一四七五年間，圓頂的高度給了托斯堪內里靈感。他登上圓頂頂端，在大教堂工程處的祝福下，將一面青銅盤置於燈籠亭的基座。這是為了讓太陽光穿過盤中心的縫隙，然後向下折射約九十一公尺的高度，照在大教堂地面上一座特製的量規──鑲嵌於十字小禮拜堂的一塊石頭上。百花聖母大教堂因此變成了一座巨型日晷。

這座儀器對天文學歷史非常重要。圓頂的高度和穩定性，讓托斯堪內里獲得太陽運動方面的真知灼見（地球繞太陽公轉的觀念，一直到十七世紀才為一般人接受），進而使他能夠較前人更精密地算出夏至和春分的確切時間。這些計算有教會方面的用途，因為復活節之類的宗教日期均得以仔細校準──但它們其實還有影響更深遠的應用。

當葡萄牙亨利親王於一四一九年在沙格里斯創立航海學校之後，葡萄牙人在大西洋東部展開了若干探索之旅，用的是一種新型的卡拉維爾大帆船，質輕速度快，專為駛入風中而設計。由亨利親王贊助的葡萄牙航海家，探勘了亞速群島（一四二七年發現）最偏遠的兩座小島，並描繪了西非海岸輪廓的大部。一四五六年，又在

非洲海岸發現了維德角群島。再十五年後，葡萄牙水手首次橫越了赤道。但更大的目標仍然潛伏在地平線的那一邊：傳說中有巴西、安地亞和札克敦等島嶼，但從來沒有人親眼看到過。據說，後者特別盛產香料。

若是少了天文學的幫助，這些出征大西洋的遠航就無法成功，因為它讓水手得以在未知的海域中航行，然後將其發現繪成地圖。在如地中海這類較小水域中航行，靠的是那些標明了距離尺標、從中心點輻射延伸出十二條航程線的圖表（後來增為十六條），俗稱「風花圖」。領航員只消在兩點間畫一條線，然後找出圖上相對應的航程線（比如，往北北東方向的一條），便可藉由磁性羅盤找出航道，經度和緯度的問題可以忽略不理也無所謂。但是當葡萄牙海員南下探測非洲西岸的未知海域時，他們發現這個簡單的方法不再適用。天文導航的偉大時代就此展開。

這類導航的關鍵性器材是「星盤」，一種供天文學家計算太陽和其他星球相對於地平線位置的儀器。到了一四〇〇年代中期，水手用它來計算他們在海中的位置。由於天文計算的經度並不可靠，因此精確的南北向距離讀數（緯度的測定），在航海和地圖繪製方面，都有極重要的地位。水手計算緯度時，用星盤以一角度觀測北極星，再量出頭上北極星的方向和地平線間的夾角。但是當他們行近赤道時，北極星沉入天際，就不能用這方法了。於是便改以太陽為指標，在正午時用星盤來測量它和地平線的夾角。

這樣的測定方法夠簡單，只是，太陽的位置和北極星一樣，並不與天極同在。換言之，這兩種天文導航的指標，都不是直接位於地軸從北極向上無限延伸的假想線上。因此，為了得知一地區的緯度，必須對其已知的海拔高度做修正。一些由天文學家編製的赤緯表，便是為此用途而生，其中最著名的是亞豐朔星表，由猶太天文學家於一二五二年在西班牙制定。這些星表讓天文學家和航海家能夠計算太陽和北極星在不同時節的位置，以及日月蝕、任何行星在任何時刻的座標。這些星表在編製二世紀之後，仍然有各式各樣的錯誤需要修正。托斯堪內里透過百花聖母大教堂頂端的銅盤對太陽移動做出的觀察，讓他能夠修正並改進亞豐朔星表。這樣一來，他為水手和地圖繪製者的位置標示，提供了一項更準確的工具。

托斯堪內里本人其實對製圖和探險特別感興趣。他於一四五九年訪問了許多熟悉印度和非洲西岸的葡萄牙水手，以便製作出最新、也更準確的世界地圖。在托斯堪內里敏銳的心思裡，這幅地圖似乎引發了一個新奇而大膽的念頭。十五年後，七十五歲的他寫信給在里斯本的朋友馬汀尼斯，此人是葡萄牙亞方索國王宮中的一位大教堂教士。他敦促馬汀尼斯鼓吹亞方索國王，使他對開闢一條通往印度的海路產生興趣，並向他保證大西洋是抵達東方香料產地的最短途徑，換句話說，比商人通常所走的陸路還要短。當時這樣的一條路線已有存在的必要，因為在土耳其人於一四五三年攻下君士坦丁堡之後，往印度的陸路，有些部分已不開放給歐洲人通行了。因此，托斯堪內里似乎是歷史上頭一個考慮西航到印度的人。

馬汀尼斯並未說服國王採用托斯堪內里的計畫。他雖然是亨利親王的外甥，卻對屠殺摩爾人比發現汪洋中的新島嶼更有興致。但是在七年後，馬汀尼斯的親戚——滿懷抱負、熱情澎湃的熱納亞船長哥倫布，聯絡上這位天文學家。哥倫布是位熟練的航海家，從希臘到冰島，再到非洲的黃金海岸，他可說已到過當時已知的世界各地。在往非洲的航程中，他曾在潮水中發現諸如松樹樹幹、粗大藤條和其他種類木片等漂浮殘骸，因此深信更西邊的地方存在著仍未知的陸地。當他回到葡萄牙，看到了托斯堪內里寫給馬汀尼斯的信，受到相當大的啟發，以至於將信的內容抄在一套地理論文書中的扉頁。後來他四度航行至新世界，每次都帶著這套書作伴。

托斯堪內里回信給哥倫布，反覆重申他對從海路去印度的信念。他甚至寄給哥倫布一幅地圖，上面樂觀地將到中國的距離計算為一萬零四百公里而已。這樣的低估誠然相當離譜，但該數字卻賦予哥倫布希望，這張地圖與這封信也從此在他心中生根、茁壯。只是，但哥倫布在說服葡萄牙從事這項冒險活動方面的運氣，比托斯堪內里委實好不了多少，因此他於一四八六年，在一四九二年八月三日這天，哥倫布已籌足經費、並獲得了各種勳榮及頭銜的承諾，帶領由三艘船組成的小型艦隊，在黎明前一小時，由西班牙喀地納附近的帕洛斯港啟航。雖然哥倫布日後以他一貫的自大態度宣稱，地圖和數學當時對他而言都沒有用，但我們仍然不得不請求觀見西班牙國王費迪南與皇后伊莎貝拉的代表。接下來發生的事，自然是廣為人知了。六年後，

懷疑，若是少了托斯堪內里靠著由百花聖母大教堂圓頂所得之觀測，而編繪成的地圖和表格，歐洲人是否能這麼早就登陸新大陸。

偉大的天才菲利波・布魯內列斯基

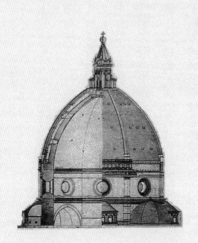

圓頂燈籠亭的第一塊石頭，由新任佛羅倫斯大主教的紅衣主教安東尼諾（即日後的聖安東尼諾），於一四四六年三月的奉獻禮中獻上。布魯內差一點就無法活著目睹這項儀式，因為他逝世於一個月後的四月十五日，死因似乎是一場急病。他在生活了一輩子的屋裡安息，養子暨繼承人布吉安諾隨侍病榻。享年六十九歲的他，在百花聖母大教堂工地上工作的時間，超過了四分之一世紀。

布魯內是三名總建築師中最早去世的一位，巴提斯塔比他晚五年走。此時的巴提斯塔生活安逸富有，能為妻子買精緻珠寶、為女兒辦嫁妝，在鄉間還有棟房子。他從成年起，就開始在百花聖母大教堂的工地工作，於一四五一年底去世，享年六十七歲。

洛倫佐‧吉伯提則一直活到七十七歲的高齡。一四四七年間，布魯內死後一年，吉伯提完成了他的曠世傑作「天堂之門」十景，然而這道青銅門的框架和鍍金工作，還要再五年才會完工。這是一項龐大的任務，涉及數百個人形的設計、模型製作和鑄造，並以各式各樣的建築和大自然環境為背景，在在顯示出他對透視法的熟稔（透露了布魯內這項創舉之影響）。這扇門受人的崇敬之深（「天堂之門」一名的由來，便是出自熱烈仰慕它的米開朗基羅），以至於布料商人公會決定應該用它面對大教堂，而非一四二四年完成的作品。於是，洛倫佐的第一扇門移到了聖喬凡尼洗禮堂的北面，這也是其原定的位置。

洛倫佐收到布料商人豐盛的回饋，每年持續享有二百弗羅林的高薪，比布魯內在圓頂工作

的年薪多了一倍。因此一四四二年時，洛倫佐得以在鄉間購買一座建有豪宅的莊園。布魯內是在他出生的屋子裡辭世，而且對自己的財務漫不經心。洛倫佐則大不相同，他終其一生都對房地產和投資很感興趣，除了在佛羅倫斯的房子和工場之外（後者是有利可圖的事業，雇用的學徒多達二十五名），在鄉間還有座葡萄園，在佛羅倫斯外圍的山丘上還有一座農場＊。這位精打細算的生意人，也在聖吉彌納諾的凡代莎投資綿羊養殖。但是，他的莊園豪宅，才真正是其成就之冠，簡直是為一個領主而建造的──高塔、護城河、城牆和活動吊橋一應俱全。到了一四四○年代晚期，當他把工場交到小兒子維托瑞歐的手中後，就搬到這所大宅退休養老。他的妻子瑪西麗亞，原只是區區一名羊毛梳理工的女兒，現在一定為其新環境的規模和風格震驚不已。一四四七年和一四四八年交替的冬天，洛倫佐就是在此地回顧自己的一生，並在急於垂名千古的心態下，動筆撰寫他的自傳。當他於一四五五年十二月去世時，可說是他那個時代影響最鉅的一位雕塑家。自傳中的他自誇，在佛羅倫斯完成的藝術品中鮮少有不經過他的設計，也並非全然無憑。

＊　這座農場是布魯內取笑洛倫佐的把柄之一。由於這座名為「樂琵亞諾」的農場並不是很成功的投資，洛倫佐只好被迫出售。多年後當有人問布魯內以為洛倫佐最成功的事蹟為何，他的回答是：「賣掉樂琵亞諾。」

據瓦薩里表示，布魯內的猝死使佛羅倫斯民眾悲慟不已，他們在他死後對他也更加感佩。連他的敵人和競爭對手都以他哀悼。米開朗基羅在聖彼得大教堂的圓頂完工前就去世了，布魯內至少還長命到得以眼見自己設計的偉大穹頂完工（燈籠亭除外）。

葬禮在百花聖母大教堂舉行。以蠟燭環繞、白棉布裹身的布魯內，長眠於他十年前完成的大拱頂之下。成千名送者列隊走過，其中包括工程處執事、羊毛公會領事，以及興建大教堂的石匠。然後他們將蠟燭熄去，把他的遺體移至鐘塔。由於眾人對總建築師的下葬處有太多意見，使得他停靈該處達一個月之久。這場爭執顯示，瓦薩里宣稱就連布魯內的敵人也在默哀的說辭，可能有誇大之嫌。耽擱的原因，或許是因為反布魯內一派的人，不想見到他風光下葬，這些人有可能就是十多年前害他入獄的同一批人＊。顯然，即使在死後，布魯內也仍然是引起爭議的對象。

他的支持者終於贏得最後的勝利。市政議會判定，就像法老王埋葬在窮其一生建造的金字塔裡一樣，布魯內應該擁有安葬在大教堂內的殊榮，而不是埋在最近重建過的聖馬可教堂祖墳中。他於一四四六年五月十五日鄭重下葬。出人意料的是，雖然布魯內想在大教堂周圍建造小禮拜堂、以供奉佛羅倫斯富有市民遺骸的野心並未達成，他自己卻埋骨於此。這的確是相當大的殊榮。唯一也埋在這座大教堂的另外一人是聖季諾畢爾斯，其古老遺骨幾年前才安置於布魯內特製的神龕中。

但這位總建築師並非安葬於特別的小禮拜堂中，而是在南側廊底下的墓穴裡——聶里那座曾經可望不可及的模型，過去就是供奉在距此不遠的地方。這座墓穴非常簡樸（可能是應他敵人的要求），以至於直到一九七二年，才被探勘大教堂的考古學人士重新發現。他沒有雄偉的紀念碑，只有一塊簡單的大理石墓碑（與那些每當大理石數量不足時，被切來供大教堂圓頂使用的大理石塊類似）。上面的碑文寫道：

CORPUS MAGNI INGENII VIRI PHILIPPI BRUNELLESCHI FIORENTINI

（「偉大的佛羅倫斯天才菲利波・布魯內列斯基遺體長眠於此」）

它不直稱他為建築師，而是一位機械天才，指的自是他為興建圓頂而發明的各種機器[†]。

[*] 關於佛羅倫斯這樣一位傑出市民的遺體該安葬何處一事，預示了一百多年後米開朗基羅的遭遇。當這位偉大的雕塑家客死羅馬後，他的屍體竟然被人藏在一捆羊毛中，走私運回佛羅倫斯。米開朗基羅的朋友瓦薩里強調他已出凡入聖，因為當屍體終於被埋在聖十字大教堂時，已是死後二十五天，但卻沒有任何腐敗跡象，直可謂「奇蹟」。

[†] 「天才」（genius）和「靈巧」（ingenious）二字在語源學上，和描述機器製造方面的字彙有關。中世紀拉丁文的「機器」一詞即為 ingenium，而 ingeniator 是建造機器的人，通常與軍事用途有關。

名詩人暨佛羅倫斯首相馬恕皮尼，也在為他撰寫的墓誌銘（置於大教堂內別處）中強調其機械

巧思。布魯內死後不久，以大理石匾裝飾其墓穴的計畫便開始進行，並準備在這些石匾上重現

一些他設計的機器。這原可讓我們對其設計多所了解，可惜這項委託案從來不曾付諸實行。

在安息於這塊簡單墓石底下五百多年之後，布魯內的遺骸於一九七二年間挖掘出土。這時

他的骸骨早已粉碎成塵，與那片依然

聳立不搖的偉大拱頂之間形成決然的

對比。但法醫學檢測發現當時的傳言

不虛，布魯內的身高不到一百六十三公

分，即使以十五世紀的標準來說也屬矮

小。但他的腦容量大於常人。我們知道

他的長相如何，因為在他去世不久後，

工程處委託布吉安諾為他打造石膏像。

這一座雙眼緊閉、口唇扭曲的胸像，目

前展示於大教堂博物館中，遊客可在此

面對這位看起來只比孩子稍高大一點的

總建築師。工程處也委託製作了一座大

菲利波‧布魯內列斯基的死亡面具。

理石半身像，同樣由布吉安諾負責，將布魯內塑造成古羅馬人的裝束。這座胸像放置在大教堂偉大歷險之人。

大門右邊的坎比歐塑像附近，後者正是在整整一個半世紀之前，最先展開這一場大教堂偉大歷險之人。

我們可能覺得，這類官方致敬的排場和布魯內的成就相較，顯得有些簡陋，但可以安心假設的一點是，之前從未有任何一位歐洲建築師或工程師，在生前或死後曾贏得這樣的名望。我們現在已習於頌揚米開朗基羅、帕拉底歐和雷恩爵士等建築師之才華洋溢，以致於很難想像會有不尊重建築師與建築物的時代存在。但中世紀時期的偉大建築師，在此之前幾乎一直是沒沒無聞的。建造聖德尼大教堂修道院（世界上第一座哥德式建築物）的石匠師傅，迄今仍無任何記載，而負責命運多舛的法國波維大教堂工程的三名石匠，文件記載中也只以第一石匠、第二石匠、第三石匠稱之。坎比歐和聶里的資料稍微多一些，但歷史完全沒有記載他們出生或去世的時間和地點，我們對他們的性格和理想抱負也不清楚。

這種佚名的狀態，部分是由於古代及中世紀時期的撰述人，對手工勞動者心存偏見之故。西塞羅就聲稱：建築和農耕、裁縫和金屬工藝一樣，屬於一種手工藝術。塞尼加則在其《道德書信》一書中，將之打入藝術四類中最低級、「粗俗而低下」的一類，宣稱這樣的藝術只不過是手工藝，他們將建築歸屬於低層次的人類成就，以為這分職業不適合受過教育的人從事。

毫無美感或榮耀的主張。因此，建築的排行位置，比建造舞台劇所需器械的「娛樂藝術」之流還要低¹。

但布魯內在百花聖母大教堂的成就，將建築師帶上一條不同的道路上，使其在社會上與智能上獲得全新的尊重。大抵是因為他卓越的聲譽，使這項專業在文藝復興時期之間，由機械藝術轉變為一門博雅藝術，從眾人眼中「粗俗而低下」的工藝，變成文化活動核心的一門高尚職業。和中世紀建築者不同的是，布魯內絕對稱不上沒沒無聞，不靠拱鷹架與建圓頂的壯舉更是讓他遠近馳名。有人寫拉丁詩向他致敬，也有人著書題獻給他，還有人為他作傳、雕胸像以及畫肖像。他成了神話傳說的題材。

最重要的是，布魯內因其「天才」（ingegno）受到讚揚，而這是義大利人文哲學家自創的辭彙，用來描述原創發明的天賦能力²。在布魯內之前，「天才」從未被視為建築家的屬性（就這方面而言，雕塑家和畫家也不例外）³。但馬恕皮尼所撰的墓誌銘，稱布魯內具有「神授天才」，這是有史以來首次在提到建築師或雕塑家作品時，出現與神靈啟示感召相關的記載。而對瓦薩里而言，這位總建築師是天賜的奇才，為垂死的建築藝術注入新生命，幾乎足可比擬耶穌降世救贖世人的事蹟。文藝復興時期的作家，也在布魯內不容質疑的才華中，證實了現代人類和他們取法的古人一樣偉大，甚至能夠青出於藍、更勝於藍。

第十九章

喜悅的避難所

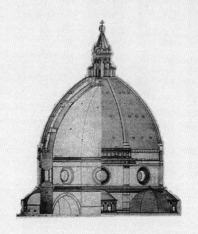

每天凌晨，在百花聖母大教堂圓頂上工作的石匠，摸黑來到工地，將他們的名字記在石膏板上後，便得登上數百級石階，到工作平台上幹活。他們手裡抓著工具、酒瓶，以及裝著午餐的皮囊，開始這段熟悉卻吃力的登高，步履在砂岩梯面上發出刺耳的聲音。攀爬在這座建築核心當中，沿途有布魯內設計的一套照明系統照亮著（他總是掛心工人的安全），以免他們因絆跤而摔進黑暗的樓梯井裡[1]。

由地面登高到鼓形座頂的階梯一共有四座。圓頂穩坐在四根巨大支柱上，各支柱都建有一座可通達鼓形座頂、進入圓頂本身的樓梯。施工期間，其中二座是供人上去，另外二座則供人下來，以避免發生身上滿戴工具的石匠狹路相逢的問題。這幫工人無疑必須非常健康才能保住飯碗，因為自一四三○年代後，他們每天得攀爬相當於四十層樓建築物的高度，才能開始工作。

起初有人擔心這四座樓梯井會削弱支柱的力量（顯然將會是個慘痛的結果），因為據估計，支柱承受了圓頂高達三萬七千噸重量之絕大部分[2]。在一三八○年代，一群石匠師傅提議填堵這些階梯，另尋他法讓工人抵達工作平台。結果證明這分擔憂並無事實根據，幸運的是，這樣的工程也從未付諸實行，因此今日我們仍然能夠遵循當年石匠攀登圓頂的足跡而上。

現在，通到頂端一共有四百六十三級階梯。遊客從西南隅的支柱拾級而上，先通過「律修門」，接著穿過一扇有羊毛公會象徵的「神之羔羊像」小門。一開始的一百五十階，乃通往這座支柱的頂端，呈反時鐘方向往上盤旋，因此下來的時候是順時鐘方向；勞累的石匠在工作一

天之後，才比較不會感到暈頭轉向。就是這一百五十級階梯，在一四一一年打倒了總建築師丹伯臼，今天每一位氣喘吁吁的遊客也都能夠體諒他的處境：當年他便是因為爬不動這麼多階梯，無法上去檢視工作成果而遭解雇。

爬過這些階梯，終於來到環繞圓頂基座的內部樓廊。這就是石匠於一四二○年夏天舉辦麵包、瓜果盛宴的位置。從這個眺望點，他們一定意識到眼前任務規模之龐大，因為，從這裡看去的圓頂跨度是最大的，可以將這一片回音響亮的浩大空間一覽無遺。寬闊的拱頂內壁高踞於上方，如今裝飾著世上最大的濕壁畫之一──瓦薩里的「最後的審判」，上面繪有張牙舞爪的骷髏和手持草叉的巨大惡魔[3]。布魯內為這幅濕壁畫的繪製預先做了準備，將鐵環插入圓頂內殼的內部，以供懸掛鷹架。內殼上也開了幾扇小窗，讓畫家能夠由窗口爬到懸吊的平台上，開始揮毫作畫。

內部樓廊裡有一扇小門，帶領人進入雙殼之間愈來愈窄的空間，在那兒另有一段階梯向上通行。這段階梯和圓頂本身同時建造，是用來自特拉西奈亞採石場的砂岩製成，在已經使用超過五世紀後，磨損的痕跡仍然不太顯著。略微內傾的樓梯右手邊，可見表面抹灰泥的內圓頂，外殼則平行位於其上方。在這兩面偏斜的牆之間，是一座讓人頭昏眼花的迷宮，除了低矮的出入口、擁擠的通道，其不規則向上延伸的階梯，更讓人感覺彷彿一腳踏入了艾雪石版畫裡那種令人視覺錯亂的世界。有點諷刺的是，這座以「文藝復興風格」建造的第一座建築物，外表如

此優雅、井然，其中心部分竟然有著充滿霉味、讓人昏亂的迷宮迴廊。

就在這個混亂而狹隘的空間裡，我們可以仔細觀察布魯內和其手下石匠使用的技巧。圓頂內殼上的灰泥剝落之處，人字形的圖案暴露在外，這些瘦長的磚塊經過上千人手的撫摸，已變得像玻璃一樣的光滑。在其他地方，石鏈的橫向石樑在頭頂上方明顯可見，就像厚實的屋椽一般交錯著，部分的木鏈也可得見，其木樑高度之低，現代的遊客觸手可及。只是原先的栗木樑由於開始腐爛，已在十八世紀遭到更換。

這段登高之行最引人注目的特色之一，便是那些開在外殼上、看似船艙舷窗的小圓窗。這些小孔將光線和空氣帶入潮濕的石造通道中，我們可以透過它們，一窺佛羅倫斯城雜亂無章的屋頂隨著攀高而逐漸向下退去。這種窗子共有七十二扇，成了布魯內為圓頂設計的防風方法一部分，保護建築物免受強風侵襲；其原理就和我們打開屋子的門窗，以降低颶風來襲時造成的損失是一樣的。在風大的日子裡，還可以聽見風呼嘯吹過窗口的聲音。

最後一段階梯（為了提供更多的頭頂空間，上方的圓頂外殼被削去一些），通向燈籠亭底座的八角形瞭望平台。在走過回音繚繞、令人暈頭轉向的甬道之後，突然來到戶外，置身於有風有光、遠離地面的高處，佛羅倫斯令人眩目的全景和周圍的山丘就在我們腳下，會讓人稍微感到一股震撼。宛如大理石樹幹的燈籠亭扶壁，盤踞在頭頂上方，而在如此的近距離下，我們可以看到二千多公斤重的石塊規模之大，以及切割並組合大理石的精準度。走近瞭望平台的

邊緣，我們就能看到圓頂各面急劇下落之勢。而從這個位置，「五分之一尖頂」輪廓的另一優點也變得相當明顯：陡峭的屋頂使人幾乎可以直視下面的廣場。圓頂的大部分（包括燈籠亭在內），從地面近距離處，同樣也能看得一清二楚。

今日遊客在平台上停留十或十五分鐘之後，便開始下行（有人還撐著佛羅倫斯市場攤位出售的圓頂狀雨傘）。他們拍照、指出那些熟悉的地標，或甚至偷偷把自己的名字縮寫刻在早已布滿塗鴉的燈籠亭扶壁上。對大多數人而言，這段登高只是到達目的的一種手段，是為了觀賞市區全景所必須忍受的苦難。但在幾百年前，一些別具用心的人士，也來從事這段漫長的登高。一五四〇年代晚期，當年事已高的米開朗基羅，被任命為聖彼得大教堂總建築師之後，獲得了三張進入圓頂的通行證，好讓他和二名助手在展開聖彼得的鼓形座及圓頂工作之前，能夠檢視布魯內的建造方法。以身為佛羅倫斯人為榮的米開朗基羅宣稱，他能夠建出與布魯內的圓頂相匹敵的作品，卻永遠無法超越它。事實上，他甚至沒能與之並駕齊驅，因為一五九〇年竣工的聖彼得大教堂圓頂，寬度窄了幾乎三十一公尺，外觀也可說沒那麼優雅、突出。

的確，百花聖母大教堂的圓頂在高度和跨度方面，一直沒有真正為人超越。雷恩爵士為倫敦聖保祿大教堂所建的圓頂，直徑只有三十四公尺，比它小了九公尺；至於較近代完成的美國華府國會大廈圓頂，跨度也只有二十九公尺左右，還不到它的三分之二。直到二十世紀之後，才有人建造出更寬的圓頂，但使用的是諸如塑膠、高碳鋼和鋁等現代建材，因此造出像德州

休士頓太空巨蛋球場、或美國建築師富勒的短程線圓頂，那一類寬闊的帳棚式建築物。儘管如此，當二十世紀的混凝土拱頂建築大師內爾維，在發展出他使用於梵諦岡會堂和羅馬大體育館等建築的拱頂技術前，也曾像米開朗基羅一樣，於一九三〇年代對百花聖母大教堂進行技術調查，可謂絕非巧合。在羅馬廢墟探勘的「尋寶人」布魯內完成的這項傑作，竟然成了追隨他腳步的後代建築師研習的對象，真是再恰當不過了。

這座圓頂的影響，在阿爾貝蒂所著的對話錄《論靈魂之寧靜》中，有相當動人心弦的描述。它讓希望破滅的政治家潘道斐尼（那個以幻想巨大吊車和起重機，來撫慰不安心靈的人），在和同伴尼可拉‧梅迪奇（失敗的銀行家）漫步於百花聖母大教堂內時，將心靈上的澄靜，與百花聖母大教堂內部的安詳相比。對潘道斐尼而言，這座大教堂彰顯了在壓力下展現優雅風度、禁得起命運打擊的能力，而命運的打擊就像是惡劣的天候──儘管反覆衝擊著教堂高牆，卻無法損及其美麗內在之平靜無波：

在這裡面聞到的，永遠是春天的新鮮氣息。外面或許有霜、霧或風，但是在這個風吹不進的庇護所內，氣氛既安靜又溫煦。這個抵禦夏秋炎風的避風港，令人感到多麼愉快啊！而如果人類可以宰制大自然的感受是甜美的，誰能不稱此殿堂為喜悅的避難所呢？

然而，雄偉壯觀之餘，大教堂與其圓頂卻不像潘道斐尼所暗示的，絲毫不受天候及其他外力的影響。依照瓦薩里的說法，就連老天都忌妒這座圓頂，因為它每天都遭電殛，經年累月下來，不少次電殛造成了嚴重的損害。以前並沒有什麼避雷措施，而大教堂一直到十九世紀下半葉才引進一套避雷針，當時燈籠亭早已大肆修補過好幾次了。※ 這一連串打擊中，最戲劇性的一次發生於一四九二年四月五日，一道閃電使得圓頂上數噸的大理石，傾瀉到北面的街道上，正對著位於佛羅倫斯山丘上的卡瑞基別墅。卡瑞基別墅是科西莫‧梅迪奇之孫羅倫佐的鄉間別館。他和科西莫一樣是佛羅倫斯的統治者，也是位慷慨的藝術贊助人。對當時高燒臥病於別館內的羅倫佐而言，這破壞性一擊的意義顯而易見，「我命休矣！」是當他得知瓦礫墜落的方向後高喊出口的話。醫治羅倫佐的群醫試圖扭轉他的命運，餵他服用鑽石和珍珠粉末製成的藥水，並囑咐他不得接觸葡萄籽和日落時的外界空氣，因為據說在他這種病況之下，此二者足以致命。但他們的努力全是白費力氣，一語成讖的羅倫佐，在三日後的受難主日去世。

一六三九年間，圓頂內殼內部出現了一連串的裂縫，與聖彼得大教堂的圓頂幾乎在同一時間出現的裂縫類似，有的由天眼直抵鼓形座，將瓦薩里的濕壁畫從中劈開，還有許多伴隨著人

※ 羅馬人用一種靠不住的方法來防止建築物遭到雷擊。由於他們相信老鷹和海豹從不曾遭雷殛，因此將這些動物的屍體埋在牆中，寄望能藉此避難。

字形接合處出現。這些縫隙的肇因，以及所需的補救措施，直至今日尚無定論。精密的感熱式測量裝置，已插入在內殼鑽好的一連串小孔中，以便監測這些裂縫。梅因斯通於一九七〇年表示，鐵鏈與砂岩鏈裡的鐵棒膨脹，有可能是裂縫的成因。而導致鐵棒尺寸變大的原因，除了溫度的改變，還有侵入石材、使鐵生鏽的水分。他發現這些裂縫並非由於建築本身的缺陷而引起，因為這些建材其實承受得住圓頂產生的應力，與聖彼得大教堂圓頂的裂縫不同[4]。另外一個原因，可能是大教堂的地基脆弱得驚人：一九七〇年代時期，一位水利學家發現圓頂的西南隅底下，有一條地下小河流過，就在現今觀光客開始登高的階梯所在支柱正下方。換句話說，這座巨大的圓頂，是建在一條地底河流

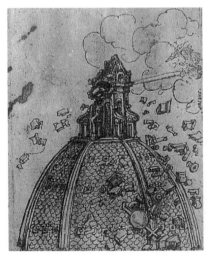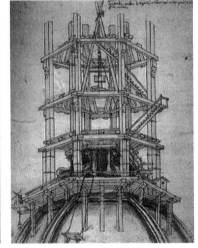

一六〇一年時遭電殛的燈籠亭，以及建來修補它的鷹架。

的上頭。

在梅因斯通分析過後不久，一份由義大利政府指派的考察團做出驚人的報告，他們發現圓頂內裂縫的長度和寬度都在增加。在報告發表的幾個月前，瓦薩里的濕壁畫掉下來一大片，正好戲劇性地證實了此一說法。這不斷惡化的情況，歸咎於連天才如布魯內也無法預見的極端應力∴交通。大教堂周圍地區，因此馬上禁止汽車和巴士行駛。現在，只有在清晨循線清運的垃圾車，才准在大教堂廣場笨重地駛過。長久以來，布魯內的圓頂一直無懼於變化無常的惡劣天氣，如今也得以免受車水馬龍之荼毒。

今日，這座圓頂如山一般的外形仍主宰著佛羅倫斯，五百年如一日。它時而聳現在你走過的狹窄街道上方，時而在你轉個彎或走進廣場時躍入視線中。從聖彌尼亞托等教堂的階梯上、旅館的陽臺上（佛斯特的小說《窗外有藍天》女主角露西如是發現），還有露天咖啡館的露臺上，都看得到它。

天氣晴朗的時候，甚至遠在西邊二十四公里的匹斯托亞，都看得到這圓頂。當地市民於十五世紀時，將一條街改名為「顯形大道」，似乎意味著這座圓頂不光是磚石和大理石所製，也不止是另一項結構工程學上的壯舉，而是一種神奇的特異景象，是由上帝或天使一夜之間使其在亞諾河谷成形的結果──就像佛羅倫斯人相信聖安儂基亞塔教堂修道院內的濕壁畫，是天使所繪的道理相同。而不論近看或是遠觀，這座圓頂確實帶給人一種不可思議的感受。它是由人

這一點，便更增添它的奇蹟色彩了。

然力的了解非常有限的情況下興建的。只

類所建，而且是在戰火和陰謀漫天、對自

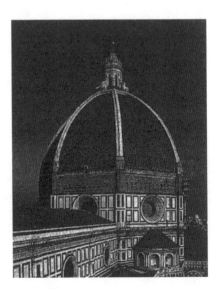

圓頂一景。

注釋

第一章

1 參見 Franklin K. B. Toker, "Florence Cathedral: The Design Stage," *Art Bulletin* 60 (1978): pp. 226-227.

2 儘管無人確知聶里在設計穹頂方面所扮演角色的詳盡細節，各式文件中卻常視之為委員會首腦；一三六七年的計畫是 facto per Nerium Fioravantis et alios magistros et pictores（由聶里與其他師傅及畫家完成）。委員會的其他成員，包括曾任喬托助手的軋第（Taddeo Gaddi）、皮薩諾的門生（也是喬托死後佛羅倫斯最負盛名的藝術家）奧卡納（Andrea Orcagna），以及奧卡納的兄弟本奇（Benci di Cione）。

3 多年之後，西班牙建築師高第（Antonio Gaudi）稱哥德式大教堂的飛扶壁為不幸的「柺杖」。當他設計建築時，是採取將橫向推力更直接導入地面的方式。見 Jack Zunz, "Working on the Edge: The Engineer's Dilemma," *Structural Engineering: History and Development*, ed. R. J. W. Milne (London: E. & F. N. Spon, 1997), p. 62.

4 鼓形座設計的確切日期與原設計人，都很難論定。消息並非總是可靠無誤的瓦薩里，將其設計歸功於布魯內列斯基。見 *Lives of the Artists*, 2 vols. ed. and trans. George Bull (Harmondsworth, England: Penguin,

1987), 1: pp. 141. 接受此說法的有 Carlo Guasti, *La cupola di Santa Maria del Fiore* (Florence, 1857), pp. 189-190; 以及 Frank D. Prager and Gustina Scaglia, *Brunelleschi: Studies of His Technology and Inventions* (Cambridge, Mass.: MIT Press, 1971), pp. 18-22. 其他學者則將該設計畫的設計日期推前許多，認為是出自坎比歐、喬凡尼或奧卡納之手。見 A. Nardini-Despotti-Mospignotti, *Filippo Brunelleschi e la cupola* (Florence, 1885), pp. 97; E. von Stegmann and H. von Geymuller, *Die Architektur der Renaissance in der Toskana*, (Munich, 1885-93), pp. 38ff; and Howard Saalman, *Filippo Brunelleschi: The Cupola of Santa Maria del Fiore* (London: A. Zwemmer, 1980), p. 48.

5 六世紀興建於拉維納（Ravenna）的聖維塔雷（San Vitale）大教堂，圓頂便是由雙殼組成。距離更近一點的佛羅倫斯聖喬凡尼洗禮堂，技術上亦算是雙殼圓頂，因為它是在一座八角形拱頂上，加蓋一片金字塔形的木製屋頂；各界公認洗禮堂是百花聖母大教堂圓頂的原型。當百花聖母大教堂的穹頂完工之後，雙殼從此成了所有歐洲圓頂（包括羅馬的聖彼得大教堂在內）的基準特徵。雷恩爵士為倫敦聖保祿大教堂設計的圓頂，甚至用到三層相疊的圓頂。

第二章

1 關於布魯內列斯基的鐘錶匠生涯，請參見 Frank D. Prager, "Brunelleschi's Clock?" *Physis* 10 (1963): pp. 203-216.

2 這是 Frederick Hartt 提出的論點，"Art and Freedom in Quattrocento Florence," *Essays in Memory of Karl Lehmann*, ed. Lucy Freeman Sandler (New York: Institute of Fine Arts, 1964), p. 124.

3 見 Richard Krautheimer, *Lorenzo Ghiberti* (Princeton, N.J.: Princeton University Press, 1956), p. 3.

第三章

1　關於二者淵源的典型敘述，見 Hans Baron, *The Crisis of the Early Italian Renaissance: Civic Humanism and Republican Liberty in an Age of Classicism and Tyranny* (Princeton, N.J.: Princeton University Press, 1955).

2　這項規定要求佛羅倫斯商人使用較麻煩的羅馬數字，取代當時形式尚未標準化、有可能產生混淆和謬誤的阿拉伯數字。中世紀時期的歐洲，對阿拉伯書寫方式的抵制相當尋常。見 David M. Burton, *Burton's History of Mathematics* (Dubuque, Iowa: William C. Brown, 1995), p. 255.

3　布魯內振興古羅馬建築的聲譽（應歸功於馬內提和瓦薩里兩人），近來受到一些學者的深入探討，他們說他的建築語彙（山形牆、半圓拱、以凹槽裝飾的壁柱、科林斯式柱頭），有可能來自更鄰近的地區，而且是取法自較近代的建築。見 Howard Saalman, "Filippo Brunelleschi: Capital Studies," *Art Bulletin* 40 (1959): p. 115ff; Howard Burns, "Quattrocento Architecture and the Antique: Some Problems," *Classical Influences on European Culture*, ed. R.R. Bolgar (Cambridge: Cambridge University Press, 1971), pp. 269-287; and John Onians, *Bearers of Meaning: The Classical Orders in Antiquity, the Middle Ages, and the Renaissance* (Cambridge: Cambridge University Press, 1988), pp. 130-136. 例如，歐尼安（John Onians）便主張布魯內參與的是「托斯卡尼文藝復興」，而非所謂羅馬的文藝復興，因為布魯內認為他的任務，「基本上是為了將充分體現於洗禮堂的原始托斯卡尼建築純粹化與規則化。」（頁一三六）歐尼安甚至將布魯內造訪羅馬一說，斥為馬內提憑空捏造的誇詞。但關於這趟旅行的證據，可參見 Diane Finiello Zervas, "Filippo Brunelleschi's Political Career," *Burlington Magazine* 121 (October 1979): p. 633. 梅因斯通也就布魯內對羅馬遺跡（特別是其結構上的細節）所做的研究提出辯護，"Brunelleschi's Dome of S. Maria del Fiore and some Related Structures," *Transactions of the Newcomen Society* 42 (1969-1970): p. 123; 以及梅因

斯通，"Brunelleschi's Dome," *Architectural Review*, September 1977, pp. 164-166.

第四章

1 見 Martin Kemp, "Science, Non-science and Nonsense: The Interpretation of Brunelleschi's Perspective," *Art History*, June 1978, pp. 143-145; and Jehane R. Kuhn, "Measured Appearances: Documentation and Design in Early Perspective Drawing," *Journal of the Warburg and Courtauld Institutes* 53 (1990): pp. 114-132.

2 梅因斯通，"Brunelleschi's Dome," p. 159.

3 舉例而言，見 J. Durm, "Die Domkuppel in Florenz und die Kuppel der Peterskirche in Rom," *Zeitschrift für Bauwesen* (Berlin, 1887), pp. 353- 374; Stegmann and Geymuller, *Die Architektur der Renaissance, and Paolo Sanpaolesi, La cupola di Santa Maria del Fiore* (Rome: Reale Istituto d'Archaologia e Storia dell'Arte, 1941).

第五章

1 有人說洛倫佐和布魯內一樣，曾提議以不用鷹架的方式來興建圓頂。見 Paolo Sanpaolesi, "Il concorso del 1418-20 per la cupole di S. Maria del Fiore, *Rivista d'arte*, 1936, p. 330. 但目前尚無證據支持該說辭。見 Krautheimer, Lorenzo Ghiberti, p. 254.

2 巴巴多里小禮拜堂，是一四○○年死於鼠疫的羊毛富商巴巴多里（Bartolomeo Barbadori）所捐贈的；其子湯瑪索（Tommaso）在一四一八年時，於大教堂工程處服務。瑞道菲小禮拜堂，是由瑞道菲（Schiatta Ridolfi）所捐贈，他是一四一八年時的羊毛公會領事之一。

3 Marvin Trachtenberg 評 Howard Saalman之*Filippo Brunelleschi, Journal of the Society of Architectural*

Historians 42 (1983): p. 292.

4 關於認同布魯內為作者的論點，見 Saalman, *Filippo Brunelleschi*, pp. 77-79.

第六章

1 Sanpaolesi, *La cupola di Santa Maria del Fiore*, p. 21.

2 Vincent Cronin, *The Florentine Renaissance* (London: Collins, 1967), p. 96.

3 William Barclay Parsons, *Engineers and Engineering in the Renaissance* (Baltimore: Williams & Wilkins, 1939), p. 589.

第七章

1 這些尺寸是 Frank D. Prager 所計算, "Brunelleschi's Inventions and the Renewal of Roman Masonry Work," *Osiris* 9 (1950): p. 517.

2 同上，頁五二四。

3 同上，頁五一七。

4 Prager and Scaglia, *Brunelleschi: Studies of his Technology and Inventions*, p. 80.

5 見 Paul Lawrence Rose, *The Italian Renaissance of Mathematics: Studies in Humanists and Mathematicians from Petrarch to Galileo* (Geneva: Librairie Droz, 1975).

6 關於布魯內在時鐘上的可能設計，見 Prager, "Brunelleschi's Clock?" pp. 203-216.

第八章

1 Hugh Plommer, ed., *Vitruvius and Later Roman Building Manuals* (Cambridge: Cambridge University Press, 1973), p. 53.

2 John Fitchen 提到除了聖索菲雅之外，許多拜占庭教堂都併入木製束縛物以降低地震的衝擊。見 *The Construction of Gothic Cathedrals: A Study of Medieval Vault Erection* (Oxford: Oxford University Press, 1961), p. 278.

3 梅因斯通，"Brunellschi's Dome of S. Maria del Fiore," p. 116.

第九章

1 本故事收錄在 Thomas Roscoe 所編之 *The Italian Novelists*, 4 vols. (London, 1827), 3: pp. 305-324.

第十章

1 本故事的唯一來源和馬內提或瓦薩里都無關，而是奈利在 Brevi vite di artisti fiorentini 中的陳述，出版於十六世紀。

2 Maurice Dumas, ed., *A History of Technology and Invention* (London: John Murray, 1980), p. 397.

3 Eugenio Battisti, *Brunelleschi: The Complete Work*, Robert Erich Wolf 翻譯 (London: Thames & Hudson, 1981), p. 361. 有些學者曾提出一種不同的曲度控制法，即一四二六年穹頂計畫修正案中提到所謂的 gualandrino con tre corde，該程序係利用三條橫跨穹頂直徑的繩索，進行一連串複雜的三角測量。關於此法之再現，見梅因斯通，"Brunelleschi's Dome，" p. 164; and Saalman, *Filippo Brunelleschi*, pp.

4 見 Howard Saalman, "Giovanni di Gherardo da Prato's Designs Concerning the Cupola of Santa Maria del Fiore in Florence," *Journal of the Society of Architecture Historians* 18 (1950): p. 18.

第十一章

1 關於佛羅倫斯製磚工業的資訊，感謝 Richard A. Goldthwaite, *The Building of Renaissance Florence: An Economic and Social History* (Baltimore: The Johns Hopkins University Press, 1980), pp. 171-212.

2 Saalman, Filippo Brunelleschi, p. 199.

3 梅因斯通，"Brunellschi's Dome of Santa Maria del Fiore," p. 114. 梅因斯通估計以這樣的速度，「在鋪設下一環之前，每道環將有充裕的時間自立起來」(pp. 114-115)。

4 Samuel Kline Cohn Jr., *The Laboring Classes in Renaississance Florence* (New York: Academic Press, 1980), p. 205.

5 瓦薩里，*Lives of the Artists*, 1: p. 156.

6 梅因斯通，"Brunellschi's Dome of S. Maria del Fiore," p. 113.

7 見 Robert Field, *Geometrical Patterns from Tiles and Brickwork* (Diss, England: Tarquin, 1996), p. 14, p. 40; and Andrew Plumbridge and Wim Meulenkamp, *Brickwork: Architecture and Design* (London: Studio Vista, 1993), pp. 146-147.

8 見 Iris Origo, "The Domestic Enemy: The Eastern Slaves in Tuscany in the Fourteenth and Fifteenth Centuries,"

162-164. 然而事實上，gualandrino 並非什麼曲度控制系統，而是石匠戴在身上的安全帶…見 Battisti, *Brunelleschi*, p. 361.

228

Speculum: A Journal of Mediaeval Studies 30 (July 1955): pp. 321-356.

第十二章

1 見 Christine Smith, *Architecture in the Culture of Early Humanism: Ethics, Aesthetics and Eloquence, 1400-1470* (Oxford: Oxford University Press, 1992), pp. 40-53.

2 該論點由 Smith 提出，*Architecture in the Culture of Early Humanism*, p. 45.

3 梅因斯通，"Brunellschi's Dome," p. 163.

4 同上，頁一六四。

5 見 Karl Lehmann, "The Dome of Heaven," *Art Bulletin* 27 (1945), pp. 1-27; and Abbas Daneshvari, *Medieval Tomb Towers of Iran: An Iconographical Study* (Lexington: Mazda Publishers, 1986), pp. 14-16.

第十三章

1 M. E. Mallett, *Florentine Galleys of the Fifteenth Century* (Oxford: Clarendon Press, 1967), p. 16.

2 見 Maximilian Frumkin, "Early History of Patents for Invention," *Transactions of the Newcomen Society* 26 (1947-1949): p. 48.

3 Prager and Scaglia, *Brunelleschi: Studies of His Technology and Inventions*, p. 111.

4 同上。

第十四章

1 Prager and Scaglia, *Brunelleschi: Studies of His Technology and Inventions*, p. 131.

2 同上。

第十五章

1 Goldthwaite, *The Building of Renaissance Florence*, p. 257.

2 見 Zervas, "Filippo Brunelleschi's Political Career," pp. 630-639.

3 Battisti, *Filippo Brunelleschi*, p. 42.

第十八章

1 *Ad Lucilium Epistulae Morales*, 3 vols., Richard M. Gummere 翻譯 (London: Heinemann, 1920), 2: p. 363.

2 見 Smith, *Architecture in the Culture of Early Humanism*, p. 30; and Martin Kemp, "From Mimesis to Fantasia: The Quattrocento Vocabulary of Creation, Inspiration and Genius in the Visual Arts," *Viator* 8 (1977): p. 394.

3 關於這方面的探討，見 Kemp, "From Mimesis to Fantasia." pp. 347-398.

第十九章

1 不幸的是，這項照明系統的細節並無任何記載，因此仍僅屬於臆測。但當時的煉金士，受到古羅馬歷史中灶神殿不滅之火故事的啟發，對能持續燃燒的火焰相當有興趣。他們因此從事諸如將鹽加入燈油的實驗，企圖使其燃燒速度更慢。其他諸如用根本不可燃的石頭來製作燈芯的實驗，同樣也沒有成

功。關於這些實驗的探討，見 Giovanni Battista della Porta, *Natural Magick in XX Books* (London, 1658), p. 303.

2 Paolo Galluzzi, *Mechanical Marvels: Invention in the Age of Leonardo* (Florence: Giunti, 1996), p. 20.

3 這幅濕壁畫由瓦薩里於一五七二年開始，在他死後則由祖卡羅（Federico Zuccaro, 1540-1609）完成，並於一九八一至一九九四年間修復。

4 梅因斯通，"Brunelleschi's Dome of S. Maria del Fiore," pp. 120-121. 一七四三年間，聖彼得大教堂必須安裝三圈鐵環，以免出現裂縫的圓頂整個倒塌下來。這些鏈條的加入，是結構工程史上的里程碑。三位法國數學家（Boscovitch、le Seure和Jacquier）計算了圓頂的水平推力、鐵的抗拉強度，以及鼓形座牆面的阻力。他們的努力成果，代表人類首度將靜力學及結構力學成功應用於這種問題上。關於其探討，見 Hans Straub, *A History of Civil Engineering*, E. Rockwell 翻譯 (London: L. Hill, 1952), pp. 112-116; and Edoardo Benvenuto, *An Introduction to the History of Structural Mechanics*, 2 vols (New York: Springer-Verlag, 1991), 2: p. 352.

參考書目

Alberti, Leon Battista, *Ten Books on AnUactun* (London: A. Tiranti, 1965)

Battisti, Eugenic, *Brunelleschi: The Complete Work* (London: Thames & Hudson, 1981)

Gaertner, Peter, *Brunelleschi* (Cologne: Konemann, 1998)

Galluzzi, Paolo, *Mechanical Marvels: Invention in the Age of Leonardo* (Florence: Giunti, 1996)

Ghiberti, Lorenzo, *The Commentaries*, trans. Julius von Schlosser (London: Courtauld Institute of Art, 1948-67)

Goldthwaite, Richard A., *The Building of Renaissance Florence: An Economic and Social History* (Baltimore: Johns Hopkins University Press, 1980)

Mainstone, Rowland J., 'Brunelleschi's Dome' *Architectural Review* (September 1977), 157-66

Mainstone, Rowland J., 'Brunelleschi's Dome of S. Maria del Fiore and Some Related Structures' *Transactions of the Newcomen Society* 42 (1969-70), 107-26

Mainstone, Rowland J., *Developments in Structural Form* (Cambridge, Mass.: Harvard University Press, 1975)

Manetti, Antonio di Tucci, *The Life of Brunelleschi*, trans. Catherine Enggass (University Park: Pennsylvania State University Press, 1970)

Prager, Frank D., 'Brunelleschi's Clock?' *Physis* io (1963), 203-16

Prager, Frank D., 'Brunelleschi's Inventions and the "Renewal of Roman Masonry Work"' *Osiris* 9 (1950), 457-554

Prager, Frank D. and Gustina Scaglia, *Brunelleschi: Studies of his Technology and Inventions* (Cambridge, Mass.: The MIT Press, 1970)

Saalman, Howard, *Filippo Brunelleschi: The Cupola of Santa Maria del Fiore* (London: A. Zwemmer, 1980)

Toker, Franklin K. B., 'Florence Cathedral: The Design Stage' *Art Bulletin* 60 (1978), 214-30

Vasari, Giorgio, *Lives of the Artists*, 2 vols, ed. and trans. George Bull (Harmondsworth, Middlesex: Penguin, 1987)

中英對照表

《神曲》　Divine Comedy (Dante)
神授天才　divino ingenio
索卡西亞　Circassia
索斯卓塔斯　Sostratus of Cnidus
索爾多　soldo
索爾斯堡大教堂　Salisbury Cathedral
索福克里斯　Sophocles
索默河會戰　Battle of the Somme
納尼·邦寇　Nanni di Banco
納維耶　Navier, Claude-Louis
航程線　Rhumb line
起重機　Cranes
迴文　Anagrams
迴廊式拱頂　cloister-vault
馬內多　Manetto di Jacopo
馬內提（立傳者）　Manetti, Antonio di Tuccio
馬可波羅　Polo, Marco
馬汀尼斯　Martines, Fernao
馬肯奇亞　Mercanzia
馬恕皮尼　Marsuppini, Carlo
馬曼提理　Malmantile
馬基維利　Machiavelli, Noccolo
馬爾斯戰神殿　Temple of Mars
馬薩奇奧　Masaccio

十一畫

曼特瓦　Mantua
基本磚塊　mattone
「基礎沿線」　Lungo di Fondamenti
康斯坦茨會議　Council of Constance
教廷文書速記官　papal abbreviator
教皇尤金尼亞斯四世　Eugenius IV, Pope
教皇馬丁五世　Martin V, Pope
教會大分裂　Great Schism
晚間辦事處　Office of the Night Ufficiali (di Notte)
梵諦岡會堂　Vatican audience hall
棄兒收容院　Hospital of the Innocents (Ospedale degli Innocenti)
梁規　Trammel
梅因斯通　Mainstone, Rowland

Brunelleschi's Dome: The Story of the Great Cathedral in Florence
Copyright © 2000 by Ross King
Traditional Chinese edition copyright © 2002, 2005, 2023 by Owl Publishing House, a division of
Cité Publishing LTD
This edition published by arrangement with David Higham Associates Ltd.
through Bardon-Chinese Media Agency
ALL RIGHTS RESERVED.

圓頂的故事：百年無法竣工的百花聖母大教堂穹頂，如何成為翻轉建築史的天才之作？

（初版書名：圓頂的故事）

作　　者　羅斯・金恩（Ross King）
譯　　者　吳光亞
責任編輯　李季鴻
校　　對　李季鴻、關惜玉
版面構成　張靜怡
封面設計　児日設計
行 銷 部　張瑞芳、段人涵
版 權 部　李季鴻、梁嘉真
總 編 輯　謝宜英
出 版 者　貓頭鷹出版

發 行 人　涂玉雲
發　　行　英屬蓋曼群島商家庭傳媒股份有限公司城邦分公司
　　　　　104 台北市中山區民生東路二段 141 號 11 樓
　　　　　劃撥帳號：19863813；戶名：書虫股份有限公司
城邦讀書花園：www.cite.com.tw　購書服務信箱：service@readingclub.com.tw
購書服務專線：02-2500-7718~9（週一至週五 09:30-12:30；13:30-18:00）
24 小時傳真專線：02-2500-1990~1
香港發行所　城邦（香港）出版集團／電話：852-2877-8606／傳真：852-2578-9337
馬新發行所　城邦（馬新）出版集團／電話：603-9056-3833／傳真：603-9057-6622
印 製 廠　中原造像股份有限公司
初　　版　2002 年 12 月／二版 2005 年 3 月／三版 2023 年 10 月
定　　價　新台幣 420 元／港幣 140 元（紙本書）
　　　　　新台幣 294 元（電子書）
I S B N　978-986-262-655-9（紙本平裝）／978-986-262-658-0（電子書 EPUB）

有著作權・侵害必究
缺頁或破損請寄回更換

讀者意見信箱　owl@cph.com.tw
投稿信箱　owl.book@gmail.com
貓頭鷹臉書　facebook.com/owlpublishing

【大量採購，請洽專線】(02) 2500-1919

城邦讀書花園
www.cite.com.tw

國家圖書館出版品預行編目資料

百年無法竣工的百花聖母大教堂穹頂，如何成為翻轉建築
史的天才之作？／羅斯・金恩（Ross King）著；吳光
亞譯 .-- 三版 .-- 臺北市：貓頭鷹出版：英屬蓋曼群島
商家庭傳媒股份有限公司城邦分公司發行, 2023.10
　　面；　　公分 .
　譯自：Brunelleschi's dome: the story of the great cathedral
　　in Florence
　ISBN 978-986-262-655-9（平裝）

1. CST：布魯內列斯基 (Brunelleschi, Filippo, 1377-1446)
2. CST：百花聖母大教堂　3. CST：宗教建築
4. CST：教堂　5. CST：文藝復興

927.4　　　　　　　　　　　　　　　　　112012837

本書採用品質穩定的紙張與無毒環保油墨印刷，以利讀者閱讀與典藏。

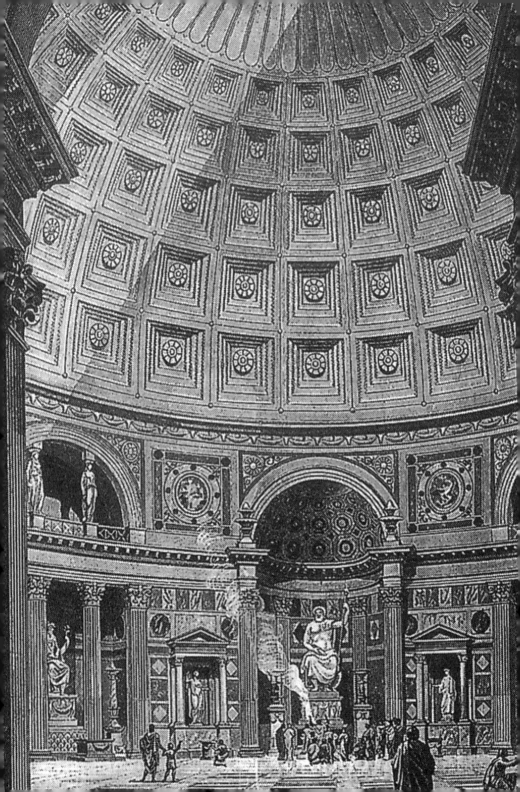

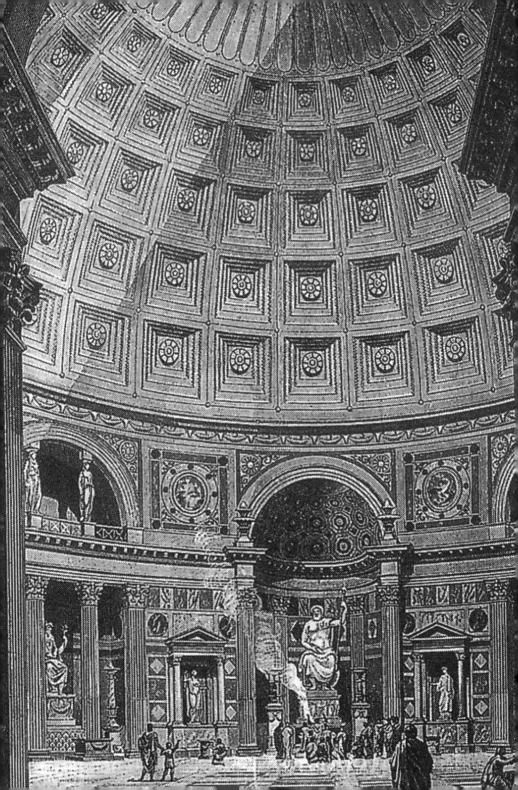